김달진, 한국 미술 아키비스트

돌아가신 *아버지께 드립니다.

*조각가 우호(又湖) 김영중(金泳仲, 1926~2005)

김달진, 한국 미술 아키비스트

한국 미술 아키비스트

새로운 가치 창조,
수집에서 공유로

김재희 지음

수적천석(水滴穿石)의 표상이 된 그림 같은 사람, 김달진

그림 자료 수집을 좋아하던 한 시골 소년이 있었다. 그는 자신의 한평생을 거기에 바쳤다. 시간이 흘러 어느덧 시골 소년의 머리에도 흰 서리가 내려앉았다. 하지만 그것조차도 그림 수집에 대한 그의 뜨거운 열정을 잠재우지는 못하고 있다. 그는 여전히 전시회가 열리는 곳이라면 어디든 들러 어깨가 쳐질 만큼 가방 가득 미술자료를 챙기는 현재 진행형 동사이다. 그 주인공이 바로 김달진이다.

김달진은 참 무던한 사람, 재미있으면서 친숙한 사람이다. 그럼에도 식상하거나 가식적이지 않으며, 묵은 장처럼 촌스러운 맛이 나는 사람이다. 여기서 '촌스럽다'는 '인간적'임을 뜻한다. 하지만 어찌 그를 몇 개 단어에 담을 수 있으랴. 김달진은 그저 김달진, 이 세상에 유일한 존재이자, 자기만의 인격을 가진 고유명사일 뿐이다.

그를 깊게 모르는 사람들은 어쩌면 답답한 사

김달진, 한국 미술 아키비스트

람이라고 생각할지도 모른다. 동족상잔의 전쟁을 치른 후, 빛의 속도로 경제 발전과 사회 변화를 경험한 대한민국에서 돈이 되지 않는 미술자료 수집이라는 외길을 묵묵히 가는 그가 선사시대 사람처럼 비쳐질 수도 있다. 하지만 그는 남들이 만든 편안한 길 대신 고난 가운데에도 자신만의 새로운 길을 개척해 나아갔다. 그 결과, 외골수처럼 걸어간 길이 이제는 후배들에게 이정표가 되고 있다. 어디 그뿐이랴. 한국 미술의 역사를 밝히고, 풍성히 하는 데에도 좋은 밑거름이 되고 있다. 이것이야말로 그의 발자취가 남긴 위대한 여정이 아닐 수 없다.

그를 생각할 때면 두 개의 사자성어가 떠오른다. '미련스런 사람이 산을 옮긴다'는 '우공이산(愚公移山)'과 '물방울이 떨어져 돌을 뚫는다'는 '수적천석(水滴穿石)'이다. 심지어 끈기와 우직함이 그의 DNA가 아닐까 하는 생각까지 든다. 그에게는 또 다른 강점도 있다. 의사결정과 실행력이 남다르다는 것이다. 이것들이 합쳐져 큰 시너지를 발휘해 지금의 그가 있지 않나 싶다.

이 책은 그런 그를 심층적으로 다루고 있다. 기본적으로 김달진 한 개인의 서사를 담고 있지만, 틈틈이 등장하는 한국 미술전시의 역사와 소장품의 숨은 이야기도 함께 엿볼 수 있어 반가웠다. 더욱이 '아키비스트'라는 직업으로 교과서에까지 실린 그가 자기 삶의 방향을 어떻게 잡고, 어떻게 삶을 대하고 살아왔는지, 빙산의 일각만 알고 있던 그의 진면목을 볼 수 있어 새로웠다. 물질적인 것만 좇고, 현실의 벽 앞에서 허우적거리며 갈팡질팡하는 이들에게 좋은 본보기가 되지 않을까 싶다.

나는 2008년 김달진미술자료박물관 등록을 권유했고, 2015년 우리

삼성출판박물관 소장품인 미술 교과서 16종을 기증해주었다. 그는 박물관계에 와서는 많은 활동으로 2023년 박물관과 미술관 발전 유공 대통령 표창도 받았다. 또한 어려운 일을 해가는 데 부인과 자녀의 적극적인 동참을 받고 있는 것은 그의 복이다. 선배이자 같은 분야의 동반자로서 후배님의 단단한 철학과 일가견에 아낌없는 갈채를 보내며, 모쪼록 모두 함께 미술계와 박물관계에 하나의 밀알이 되기를 기대한다.

한국박물관협회 상임고문, 삼성출판박물관 관장
김종규

한 아키비스트의 집념이 낳은
'인간 만세' 이야기

한국 근·현대미술사의 방대한 자료가 집대성되어 있는 김달진미술연구소와 김달진미술자료박물관의 탄생 과정을 기록한 이 책은 미술아카이브 체제의 확립이라는, 얼핏 생각하면 작아 보이지만 기실은 거대한 작업에 바친 한 인간에 대한 증언이다.

김달진은 미술에 깊은 애정을 갖고 고등학생 때 미술 스크랩을 모아 스스로 10권짜리 《서양미술전집》을 완성할 정도였다. 훗날 그는 대학원까지 마쳤지만, 가정 형편상 곧바로 대학에 진학하지 못하고 이런저런 일로 생계를 꾸리면서도 미술자료 수집을 포기하지 않았다.

그러던 중 1981년에 국립현대미술관 관장으로 있던 이경성 선생(1919~2009)을 찾아간 것이 그의 일생을 이 길로 걸어가게 한 결정적인 계기가 되었다. 우리나라 최초의 전문직 미술관장인 이경성 선생은 국립현대미술관에 두 가지 전문직이 전무한 것을 안타깝게 생각하였다. 하나는 미술품 보존실(Conservation)이고, 또 하나는 미술자료실(Archive)이었다. 이때 김달진이 나타난 것이다.

그러나 이경성 관장은 그에게 내줄 수 있는 직책이 없었다. 그래서 임시직 자리를 주었다. 그래도 김달진은 이를 천직으로 알고 열심히 근무했다. 이때부터 매주 금요일이면 그는 인사동 화랑가를 다니며

팸플릿과 포스터 두세 부를 수집하여 한 부는 국립현대미술관에, 한 부는 자기 개인이, 또 한 부는 예비로 모아 두었다. 그리고 사서교육원에서 공부하며 준사서 자격증까지 획득하며 자료를 정리하였다. 이어 경험을 살려 〈국내 미술자료 실태와 관리 개선 방안 연구〉로 석사 논문을 쓰고, 2013년 한국아트아카이브협회까지 창립하였다.

당시 미술평론가로 갓 등단한 나는 이런 김달진의 모습에 감동하여 1985년 계간 《선미술》의 주간을 맡으면서 그에게 미술 기록에 어떠한 오류가 있는지 써달라고 원고 청탁을 하였다. 이 원고에 내가 붙인 제목이 '관람객은 속고 있다'였다. 이 글은 당시 미술계에 신선한 충격을 주었고, 김달진에게 많은 원고 청탁이 들어오면서 자신의 일에 보람을 느끼며 더욱 매진하는 계기가 되었다고 한다. 그리고 1995년, 41세 때 김달진은 당당히 《바로 보는 한국의 현대미술》을 펴낸다.

하지만 1996년 김달진은 결국 국립현대미술관을 떠난다. 그리고 이때 그는 두 번째 은인으로 가나화랑의 이호재 대표(1954~)를 만나 가나미술문화연구소 자료실장을 맡게 된다. 그리고 나서 2001년 가나 아트를 퇴사한 뒤 김달진미술연구소를 차리고 홀로서기를 한 그는 월간지 《서울아트가이드》를 발간하기 시작한다. 미술자료 수집에서 한 걸음 더 나아가 공유 시스템을 구축하고자 한 것이다. 이것이 미술 정보 포털 '달진닷컴', '김달진미술자료박물관', '한국미술정보센터'의 모태가 된다. 그동안 그는 《대한민국 미술인 인명록》과 《미술인 인명사전》을 펴냈으며, 2023년 8월 현재 달진닷컴에서는 무려 8,650여 명의 미술인을 검색할 수 있다.

오늘날 라키비움(Larchiveum)이 크게 유행하고 있다. 라키비움은 도

서관(Library)+기록관(Archives)+박물관(Museum)을 합성한 복합 문화 공간을 말한다. 그 라키비움의 선구자 김달진은 취미를 직업으로 만든 사람이다. 지금은 연구소 소장, 박물관장으로 외부 심사 및 자문, 강의는 물론 현장에 있는 유튜버로 진화해 가고 있다.

이 책은 한 인간이 의지와 집념으로 문화 창조의 길을 개척한 '인간 만세'의 이야기이다. 그리고 이 기록은 누구 못지않게 미술을 사랑한 김재희라는 한 미술 도슨트가 미술 아키비스트 김달진에게 헌정한 책이기도 하여 더욱 그 의의를 더한다.

전 문화재청장, 미술평론가
유홍준

'김달진'이라는 미술자료 플랫폼

1.

'난 아버지를 몰랐다.'

아버지를 여의고 6년이 지난 겨울에야 비로소 나는 이 사실을 깨달았다. 직장을 그만두고 조각 가였던 아버지 김영중(1926~2005)의 자료 정리에 몰두했었다. 특별한 목적은 없었다. 마음이 시켜서 한 일이었다. 반지하에서 먼지가 가득 쌓인 자료 상자들을 일일이 열어보고 기록하는 내내 아버지의 체취를 느낄 수 있었다.

그 때문이었을까? 이 책을 내보자는 제안을 받고 아버지에 대해서도 잘 모르던 내가 다른 사람, 그것도 안면조차 없던 미술자료 전문가인 김달진 관장에 대해 감히 말할 수 있을까 하는 생각이 들었다. 그 막연한 생각이 글을 쓰겠다는 결심으로 바뀐 것은 내가 미처 몰랐던 몇몇 새로운 이야기를 듣고 난 뒤였다.

2022년 초봄, 집필할 책의 주인공으로 김달진 관장을 처음 만났다. 김 관장이 아버지가 만든 연희조형관 미술자료실 이야기를 불쑥 꺼냈다. 한국

미술자료실의 역사를 강의할 때, 우리나라 최초의 사설 미술자료실로 연희조형관 미술자료실을 소개했다고도 말해주었다. 또한 그는 1990년 2월 10일 발행한 《주간 미술》 자료를 보여주며 아버지와 연희조형관 미술자료실에 대해서도 환기해 주었다.

> "개인이 소장한 미술 관계 자료들을 내놓은 연희조형관 미술자료실은 조각가 김영중 씨가 87년 문을 연 연희조형관 내에 있다. 비교적 자료 정리가 잘 되어 있어 이용자들의 사용이 간편하다고 할 수 있다. 매년 보충된 자료 목록집을 발행하고 있으며, 도서 종류별 보유 현황이 상세히 기록되어 있다. 지구촌이 좁혀지고 예술 문화의 국제화 시대를 맞아 세계사적 측면에서 미술사와 미술 이론, 미술 실기, 미술 재료 연구 등에 따른 후진성을 탈피하지 못하는 우리의 현실을 조금이나마 타개하기 위해서 미술 이론과 연구 논문 작성 및 미술 일반의 저변 확대를 위해 마련된 사설 미술 관계 자료실로 연희조형관 미술자료실은 전문가나 미술 학도들에게 좋은 자료를 손쉽게 열람 가능하도록 되어 있는 것이 특징이다."
>
> 《주간 미술》 62호, 16쪽

그러나 이 자료실은 아버지가 돌아가신 후 바람처럼 사라졌다. 아버지는 내 마음속에 서성거리다가 이렇게 뜻밖의 인연 속에서 나타나곤 한다. 이 책을 쓰기 위해 김달진 관장과 처음 인터뷰했을 때였다. 그는 《바로 보는 한국의 현대미술》을 주면서 아버지 만났을 때를 이렇게 회상했다.

"1980년 광화문에서 서울역사박물관 못 가서 육교 옆에 지금은 없어진 교육회관에서, 제11회 한국미술협회 이사장 선거가 있어서 참석했었습니다. 월간 《전시계》 기자였거든요. 당시 미술협회 이사장 선거는 뜨거운 이슈였습니다. 1970년대 추상미술의 중심에 있었던 박서보 선생과 김영중 선생이 맞붙은 거죠. 결국 김영중 선생이 당선되었습니다. 그래서 그 내용을 자세히 취재하여 월간 《전시계》 5월호에 남겼고, 1995년도 《바로 보는 한국의 현대미술》에도 기록했습니다. 이것이 김영중 선생을 만난 공식적인 만남이었다는 생각이 듭니다."

김달진은 이런 말을 곧잘 한다.

"밤하늘의 무수한 별들 중에 왜 일등 별만 기억해야 하냐. 이등 별, 삼등 별 자료도 남겨야 우리 미술계가 풍부해진다."

아버지가 돌아가시고 2년 후, 나는 국립현대미술관 도슨트가 되어 한국 미술계의 큰 전시를 가까이서 접할 기회가 많아졌다. 많은 작고 작가들의 회고전이 열렸지만, 전시장에서 아버지 작품은 잘 보이지 않았다. 어디 내 아버지뿐이랴. 일제 강점기와 해방, 전쟁, 분단이라는 질곡의 역사 속에서 일등 별이었든 삼등 별이었든 잊혀진 작가들이 부지기수다.

도슨트인 나조차도 사실 한국 미술가들에게 깊은 애정을 가지게 된 것은 그리 오래되지 않았다. 아버지의 작품을 정리하면서부터다. 그들에 대한 애정이 나를 첫 책 《처음 가는 미술관 유혹하는 한국 미술가들》 집필로 이끌었다. 그 과정에서 지난했던 저작권 문제를 해결하

고, 출판사를 만나기까지 길고 긴 6년을 버티게 해준 힘도 되어 주었다. 그리고 그 첫 책이 마중물이 되어 이 책을 쓸 수 있었다.

나는 "삼등 별 자료도 남겨야 우리 미술계가 풍부해진다"는 그의 말에 깊이 공감하며, 마치 아버지가 소개한 사람인 것처럼 그가 이뤄 놓은 일들을 호기심을 가지고 탐구하기 시작했다. 스치듯 지나갈 뻔한 인연이 이렇게 연결된 것이야말로 인생의 신비가 아닐 수 없다.

2.

김달진 관장은 별명이 참 많다. '호모 아키비스트(Homo Archivist)', '미답의 길을 걸은 아키비스트', '미술계 넝마주이 전설', '걸어 다니는 미술 사전', '움직이는 미술자료실', '미술계 114'와 같이 다양한 별칭으로 불리고, 한국 미술자료계의 '인간문화재'라는 소리까지 듣는다. 별명은 한 인간이 살면서 쌓아온 것들을 압축한 것이다. 이 별명들은 모두 그가 미술자료 수집에 보인 열정과 관련 있고, 그 열정으로 다진 전문성과 닿아 있다.

김 관장은 내적 번민 가운데서도 직진만 했다. 오로지 미술자료 수집의 길을 걸었고, 자신의 생을 쏟아부었다. 그렇게 수집의 기념비적인 결실이 바로 김달진미술자료박물관(이하 '미술자료박물관'으로 약칭)이다. 시골에서 궁핍하게 살다가 일찍 어머니를 여의고, 빈 가슴을 채우듯 껌 상표 같은 것들을 수집하던 아이가 영화 '포레스트 검프(1994)'의 주인공처럼 달리고 또 달려서 미술자료박물관을 만든 것이

다. 그런 의미에서 본다면, 미술자료박물관은 곧 김달진이다. 공간으로 빚은 김달진의 내면세계가 미술자료박물관인 것이다. 미술자료박물관은 이제 한국 근·현대미술사 자료의 보고(寶庫)로 우뚝 섰다. 백발이 된 지금도 그는 여전히 미술 현장을 누비고, 온·오프라인으로 자료를 수집하며 현재진행형으로 살고 있다.

그런 김달진을 조명하려면 어떻게 해야 할까 참 많이 궁리했다. 일단 그동안 그가 했던 각종 매체 인터뷰를 보면서 미술자료 수집의 달인으로서 김달진의 전체적인 초상을 성글게나마 그렸다. 그 후 그를 만나 16차례 인터뷰를 하고, 고등학생 때부터 그가 써온 일기를 읽으며 그의 그늘진 인생과 옮겨 다닌 직장, 수집에 얽힌 일화와 생각, 미술자료 수집과 관련된 정보 등을 두루두루 챙겼다. 덕분에 이 책을 쓰면서 미술자료박물관 소장 자료를 마음껏 보는 특혜도 누렸고, 누구도 듣지 못한 숨겨진 이야기도 들을 수 있었다. 이를 통해 미술자료 전문가로서 김달진 관장의 생을 '수집'과 '공유'라는 두 개의 키워드로 얼개를 짤 수 있었다.

이 책은 김달진에 관한 첫 번째 책으로, 수집에 매료된 한 아이가 미술자료 전문가로 거듭나고, 수집한 미술자료를 공적인 매체와 공간을 통해 더 많은 이들과 나누기까지의 과정을 주인공의 삶에 밀착해서 조명한 전기적 에세이다. 이 책은 그의 여정을 크게 2부로 나누었다. '1부는 수집', '2부는 공유'다. 공유 시점은 국립현대미술관을 그만두고 우여곡절 끝에 김달진미술연구소를 개소한 때로 잡았다.

1부는 '오로지 수집'을 다루었다. 이 부분에서는 그의 어린 시절과 집안 사정, 학생 때 쓸데없는 짓을 한다는 소리를 들으며 했던 수집과

수집에 대한 생각, 고교 졸업 후 집안 사정으로 대학 진학을 포기한 채 여러 직장을 전전하면서도 수집을 놓지 않았던 일화, 월간지 기자 시절과 국립현대미술관에 발을 들여놓기까지의 딱하고 어려웠던 과정, 국립현대미술관에서 임시직으로 일하면서 글로 썼던 제언 등에 집중했다. 이를 통해 수집의 근원과 수집을 향한 그의 진정성, 수집의 결과물과 꿈을 펼치기 위한 대담한 활동, 전문성의 발휘 등에 무게를 두었다.

2부는 '널리 나누기'에 초점을 두었다. 국립현대미술관을 그만두고 《가나아트》 근무 경력을 바탕으로 김달진미술연구소를 개소한 후, 월간지 《서울아트가이드》를 창간하고, 달진닷컴을 오픈하기까지의 과정을 소개했다. 그뿐 아니라 '미술자료 플랫폼'이 될 미술자료박물관을 열어 일반인들에게 열람을 허락하고, 다양한 전시 활동으로 자료를 공유하는 과정도 들여다보았다. 또한 오프라인 매체는 물론, 온라인으로도 열심히 기록하는 김 관장의 실천정신도 챙겨 담았다.

수집은 누구나 쉽게 시작할 수 있다. 하지만 오래 지속하기란 여간 어려운 일이 아니다. 간혹 수집한 자료를 홀로 즐기다가 자식들에게 물려주거나 감당이 안 돼 처분하는 이들도 적지 않다. 그러나 김달진 관장은 이를 토대로 언론 매체를 발간하고, 박물관을 지어 많은 이들에게 미술 관련 정보를 지속적으로 제공하고 있다. 이는 굳건한 철학 위에 상당 기간 공을 들여야만 가능한 일이다. 이처럼 공을 들이면 운은 따라올 수밖에 없다. 그 결과, 그는 진정한 미술자료 수집의 선구자이자 미술 아키비스트로 기록되었다.

3.

이 책에 개인적인 바람이 하나 있다. 그것은 나를 알아가는 작업으로서의 '수집', 사회에 가치 있는 일을 하는 것으로서의 '공유'다. '내'가 수집하고 싶은 것이 다른 사람에게는 내놓기 힘들 정도로 하찮아 보일 수도 있다. 하지만 마음이 시켜서 한 일이야말로 인생이라는 전쟁터에서 '내' 마음의 본진(本陣)이다. 또한 애정을 가지고 관찰해서 얻은 결과물을 보듬는 일은 새롭게 알게 된 자신을 긍정하는 것과 같다. 그 대표적 인물이 '호모 아키비스트' 김달진이 되겠다.

수집한 자료를 사회와 공유하기 위해 도대체 그는 얼마나 많은 시간 동안 세심하게 바라보았을까? 그것을 어렵지 않게 추측해볼 수 있는 글이 있다. 2013년 금성출판사에서 펴낸 중학교 2학년 도덕 교과서의 '직업 속 가치 탐구' 코너가 그것이다. 그는 미술자료 수집이 사회에 어떤 의미가 있느냐는 질문에 이렇게 답했다.

> "미술자료를 개인적으로 수집하는 데 그쳤다면 인정받을 수 없었겠죠, 그런데 저는 그것을 사회와 공유했어요. 수집한 자료를 바탕으로 책을 펴냈고, 미술 잡지를 창간하고, '김달진미술자료박물관'과 '한국미술정보센터'를 개관했죠, 자료 하나하나를 우리 현대미술의 역사 자료가 되도록 노력했어요 미술평론가나 미술사가와 다른 저만의 꽃이죠"

101쪽

김달진 관장은 비록 개인이지만, 국가 공공 기관인 국립현대미술관의 미션 중 하나인 '한국 동시대 미술사를 정립하고, 이에 대한 이야기를 만들어나가는 것'을 묵묵히 수행에 왔다.

책을 마치며 독자들에게 알리고 싶은 것이 있다. 이 책은 김달진 관장의 기억, 그가 해온 기록과 매체에 나온 기록들을 비교해가며 그의 과거를, 글을 쓰는 내가 체험하는 과정으로 이루어졌다. 그렇다고 해서 김달진 관장의 모든 것을 이 책에 담았다고 할 수는 없다. 아버지에 대해서도 돌아가시고 몇 년이 흐른 후 새로운 사실을 알았던 내가 아닌가. 다만, 김달진이라는 인물을 독자들이 좀 더 이해할 수 있도록 도와주었다는 것을 보람으로 삼고자 한다.

마지막으로 이 책 출간에 도움을 주신 많은 분들께 깊은 감사를 드린다. 책을 써보자고 제안을 해주신 정민영 미술 애호가님, 아낌없이 자료를 보여주시고 기꺼이 인터뷰에 응해주신 김달진 관장님, 첫 책에 이어 두 번째 책도 출간해주신 김진성 대표님께 깊이 감사드린다. 그리고 우리 가족들, 사랑하는 승한과 혜지 그리고 남편 항상 고마워요.

<div align="right">

홍대 앞 마포평생학습관에서
김재희

</div>

미술자료 수집 창조인의 길

김달진은 말했다.

"기록하는 일은 내 인생의 전부이고, 그 자체로 하나의 과정 기록은 삶이자 역사다."

'미술자료 수집가'의 길을 개척해 자신의 이름을 브랜드화한 김달진은 회갑이 막 지난 2016년에 홍진기 창조인상 제7회 수상자가 되었다. 수집가를 단순하게 모으는 일을 하는 사람이라고만 생각한다면, '어떻게 수집만 한 사람이 창조적이지?' 하며 창조인상 수상이 의아할 것이다. 반면 좋아하는 것을 애정을 가지고 모아본 사람이라면, 40년 이상 수집가로 살아온 김달진의 수상을 다른 각도에서 생각할 것이다. 창조적인 수집은 수집품의 넓이와 깊이로 문화의 토양을 다지는 일이기 때문이다.

일본의 민예 운동가 야나기 무네요시(1889~1961)는 이렇게 말했다.

"수집을 하기 위해서는 마음의 준비가 제법 필요하다. 사람들은 물건을 가지고 수집을 생각하지

만, 그 물건을 좌우하는 것은 인간의 마음이다. 물건을 가지고는 수집을 운위할 수 없다. 그런 때문인지, 좋은 수집은 의외로 드물다."

자신이 보관할 수 있는 수집량의 한계치에 다다르면 수집품의 운명은 보통 두 갈래로 갈라진다. 첫 번째로는 "내 만족일 뿐이야"라며 남에게 주거나 버리는 선택을 할 수 있다. 두 번째로는 타인과 공유하고 싶을 만큼 사회적 가치를 가진 수집품은 체계적으로 다듬으면 유용하게 활용할 수 있기에 박물관을 개관할 수도 있다. 바람직한 수집품은 널리 공유하는 과정에서 선한 영향력을 행사하고, 그만큼 문화는 풍성해진다. 따라서 제대로 수집을 하고픈 사람은 폭넓은 시각에서 자신의 수집 철학을 모색하고, 다듬을 필요가 있다. 김달진에게 수집은 '처음부터 사유를 목적으로 한 수집이 아니라 공유의 성격'이 짙었다.

홍진기 창조인상이란 명칭을 제정한 이어령(1934~2022) 전 문화부 장관은 창조인상에 관해 "젊은이들은 기성세대가 만들어놓은 것을 선택해서 발전시키는 것이 아니고, 못한 것을 만들어서 해야 한다. 그러다 보면 위험 부담이 있고, 그 위험을 보상하는 것이 창조인상"이라며, "각 분야의 신인에게 주는 상도 많지만 젊은 사람들의 역할을 뚜렷이 설정하는 이름이 좋겠다고 생각해 창조라는 키워드를 넣었다"고 밝혔다. 홍진기 창조인상 주최 측은 김달진을 수상자로 선정하면서 이렇게 평가했다.

"한국민의 DNA에 새겨 있는 기록의 역사를 빅데이터 시대에 새롭게 구현했다."

김달진은 홍진기 창조인상 역대 최고령 수상자다. 대부분의 수상자가 30대 중반에서 40대 초반이고, 김달진 다음으로 나이가 많은 사람

이 15년이나 아래인 이국종 아주대 병원 중증외상센터장이다. 홍진기 창조인상은 김달진이라는 우직한 거북이가 이뤄낸 엄청난 성과였다. '토끼와 거북이' 우화에서 거북이는 어떻게 토끼를 이길 수 있었을까. 날쌘 토끼는 거북이에게 이기는 것만이 목표였다. 하지만 거북이는 달랐다. 느리게 걷는 자신의 단점을 극복하고자 했고, 느려도 포기하지 않고 결승점에 도달하는 것이 목표였다. 경주를 물이 없는 언덕에서 시작한 것부터가 이미 기울어진 운동장이었다.

　미술자료 수집을 시작하던 시기에 김달진의 경제적, 사회적, 문화적 상황은 기울어진 운동장에서 공을 차는 격이었다. 학비가 없어서 대학을 진학하지 못한 상태였으니까. 당시에는 어느 누구도 김달진이 하는 미술자료 수집을 보고 제대로 정신 박힌 사람이라고 보지 않았다. 김달진은 스스로가 '미친 사람 같다'고 생각하면서 미술자료 수집에서 손을 놓아야 하나 하고 번민했다. 바로 그 때 그의 인생을 바꾼한 사람을 만났다. 그는 이에 대해 이렇게 말했다.

　"존경하던 이경성 관장님께 미술자료 수집은 보람 있는 일이니 잘해보라는 칭찬을 들은 후부터 모으는 것이 하나의 사명이 되었어요. 개인적인 만족을 넘어 실증적인 자료를 통한 미술사의 정립과 복원이라는 사명감이 생긴 것이죠. 모으는 재미로만 끝났으면 지금까지 지속하지 못했을 텐데, 저는 그것들을 바탕으로 미술계의 오류를 지적하는 글을 쓰곤 했어요. 자료 수집이 미술계 바로잡기로 나아간 셈이지요. 존경하는 분의 칭찬과 격려가 제 수집에 힘을 실어 주었고, 수집의 의미를 크게 확장한 것 같습니다."

　이경성 관장은 국립현대미술관 관장을 지낸 우리나라 1세대 미술

평론가다. 김달진은 글쓰기에도 나름대로 전력이 있다. 대전 충남중학교 시절, 1년에 한 차례 발간하는 교지(敎誌)에 해마다 소설 같은 글들을 발표했다.

수집한 것들은 어떻게 가치를 발산할 수 있었을까? 일정량을 수집했다면, 그 후에 따르는 '분류' 작업의 중요성을 빼놓을 수 없다. 분류는 모아놓은 물건이나 자료를 자신의 관점으로 목록화하고, 체계화하는 것을 말한다. 열정적으로 모으고 애정을 기울이는 과정에서 수집가는 해당 분야를 꿰고, 잘잘못을 헤아리게 된다. 이런 결실은 또 다른 작업으로 이어지기도 한다. 김달진에게 그것은 글쓰기로 연결되었다.

1985년 계간지 《선미술》 겨울호에, 그는 본격적인 글로 '관람객은 속고 있다-정확한 기록과 자료 보존을 위한 제언'을 발표했다. 전시 팸플릿과 작가 연보, 연표에 잘못 기재된 내용을 세세히 찾아 지적한 글은 반향이 컸다. 이전까지 이런 글을 접하지 못한 여러 신문에서 인용함으로써 미술계에 경종을 울렸다.

김달진 글은 팩트와의 싸움이었다. 과거 자료를 데이터베이스화한 결과 누구도 할 수 없는 내용의 집필이 가능했다. 인풋이 충분해지자 아웃풋이 나오기 시작했다. 현대미술사의 뿌리인 근대미술 작가에 대한 글은 '신화적'인 경우가 많았다. 1988년 월북 작가를 전면적으로 해금하며 공백으로 남아 있던 우리 근·현대미술사는 비로소 정상화의 기틀을 마련할 수 있었다. 예컨대 그전에는 이중섭(1916~1956)과 친한 월북 작가 이쾌대(1913~1965), 문학수(1916~1988) 등의 이름을 거론할 수 없었고, 김환기(1913~1974)와 가까웠던 월북 작가 김용준

(1904~1967), 길진섭(1907~1975) 등은 젊은 시절에 관해 얼버무려야만 했다. 게다가 전쟁의 화마로 인한 자료 소실로 이중섭과 김환기 등의 젊은 시절 작품 연구 또한 허술할 수밖에 없었다. 그 공백의 자리를 메꾼 것이 바로 공허한 '신화적' 기운이었다.

그렇게 국가 기관도 미술자료의 중요성에 눈을 돌리지 못하던 1972년. 고등학교 3학년이었던 그는 한국 미술자료 수집과 정리를 생업으로 하겠다고 결정했다. 어떻게 해나갈지 당시에는 전혀 알지 못했다. 문제가 눈앞에 나타나면 해결해나가는 과정의 연속이었다. 1차 사료를 최대한 모으고, 공유할 수 있는 토대를 다졌다. 작가의 삶과 예술 중 하나만, 반쪽만 조명해서는 한국 미술사의 실체가 튼튼해질 수 없다고 판단했다. 그래서 그는 '신화적'인 글쓰기를 멈추고 '사실적'인 글쓰기가 가능하도록 김달진미술자료박물관 소장 자료를 많은 사람들에게 공개했다.

한국 미술자료는 우리 근·현대미술사의 세포와 같다. 김달진은 그 세포를 모아두는 데 그치지 않고, 창의적으로 활용했다. 끊임없이 길을 걷듯, 자료를 계속 정리하고 분류해서 연구자들이 우리 근·현대미술사의 오류를 바로잡고, 부실했던 우리 미술사의 맥락을 좀 더 튼튼히 다지도록 하는 데 인생을 바쳤다. 오늘도 김달진 관장은 미술자료 수집 창조인의 길을 나선다.

차례

추천사 004

머리글 010

프롤로그 018

1부 **수집**

1. 오래된 '수집 유전자'
모정의 상실과 수집 029

2. 쓸데없는 짓을 하는 중학생
수집의 즐거움과 단편소설 '친구' 035

3. 죽으려 했지만, 수집은 하고 싶었던
헌책방 키드의 서양 미술 스크랩 041

4. 나만의 '상상의 미술관'
고3 때 만든 《서양미술전집》 10권 049

5. 한국 미술자료를 수집할 결심
고3 때 본 '한국 근대미술 60년전'의 감동 056

6. 막노동과 미술자료 수집
청년 김달진의 일과 꿈 063

차례

1부

7. 수집 경험과 미술 잡지 기사
 월간 《전시계》 시절의 빛과 그늘 071

8. 삶을 바꾼 만남
 국립현대미술관 이경성 관장을 만나다 077

9. 임시직으로 시작해 기능직까지
 국립현대미술관 자료실 근무의 시작과 끝 085

수집의 열매인 글들
1. 관람객은 속고 있다 097
2. 미술자료센터를 설립하자 104
3. 미술연감은 발행되어야 한다 111

2부

공유

1. 묵묵히 쏘아올린 '김달진미술연구소'
 가나미술문화연구소에서 김달진미술연구소로 121

2. 손 안의 전시 안내 플랫폼
 한 달치 전시회 가이드북 《서울아트가이드》 127

3. '수집의 밀실' 옆 '공유의 광장'
 월간지와 미술 종합 포털 '달진닷컴', 그리고 소셜 미디어 134

2부

4. 수집의 꽃, 미술자료박물관
　김달진미술자료박물관의 탄생 　143

5. 땀으로 일군 한국 미술가 'D폴더'
　작가 335명에 대한 개별 스크랩북 　153

6. 아트 아키비스트와 라키비움
　한국미술정보센터와 한국아트아카이브협회 창립 　163

7. 40여 년 걸린 '한국 미술가 인명록'
　《대한민국 미술인 인명록 I 》과 《미술인 인명사전》 발간 169

8. 마침내 품은 한국 최초의 미술 잡지
　일생일대의 수집품, 《서화협회보》 　179

9. 하마터면 한국 미술사에서 사라졌을
　1952년 '벨기에 현대미술전', 1958년 에카르트의 기고문 187

공유의 뿌리와 가지
1. 음표 같은 '하루 일기', 악보 같은 '60년 일기' 　199
2. 미래로 디지털 사료를 송출하는 백발의 유튜버 　208
3. 소장품 속의 일제 강점기 미술 　217

연보 　232
참고자료 　237

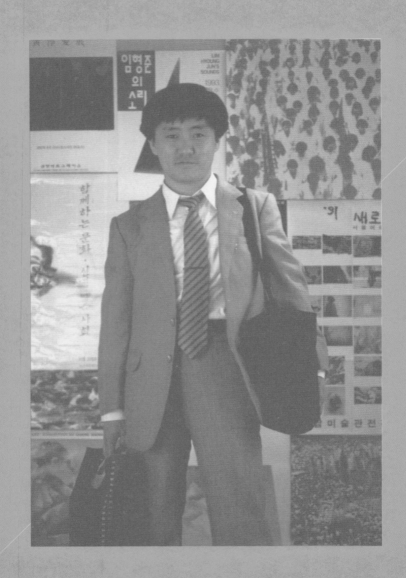

1부

수집

1. 오래된 '수집 유전자'

2. 쓸데없는 짓을 하는 중학생

3. 죽으려 했지만, 수집은 하고 싶었던

4. 나만의 '상상의 미술관'

5. 한국 미술자료를 수집할 결심

6. 막노동과 미술자료 수집

7. 수집 경험과 미술 잡지 기사

8. 삶을 바꾼 만남

9. 임시직으로 시작해 기능직까지

01 _____ 오래된 '수집 유전자'

모정의 상실과 수집

"어린 시절부터 수집하게 한 힘은 무엇이었을까요?"

"어려운 환경 속에서도 무엇이 미술자료 수집을 계속하게 했을까요?"

김달진에게 평생 미술자료를 수집한 계기와 이유를 물었다. 한 사람이 오랫동안 한 가지 일을 지속하기란 쉽지 않기 때문이다. 더욱이 세상에서 알아주는 일도 아닌, 미술자료 수집에 매달리기란 더더욱 어렵다. 김달진의 대답은 한결같았다.

"그저 좋아서 미친 듯이 그것만 했어요."

아버지와 어머니는 농촌에서 농사짓던 분들이라 두 분께 영향을 받은 것 같지는 않다고 했다. 그런데도 그의 부모가 어떤 삶을 살았는지 궁금했다. 좋아하는 일에 매료되는 건 어쩌면 부모에게 무의식적으로 받은 미지의 영향이 있기 때문이 아닐까 싶었기 때문이다.

어른의 삶은 드러난 현상만 보면 어린 시절과 무관해 보인다. 그러나 그렇지 않다. 조금만 더 들여다보면 어린 시절 경험과 깊은 관계를

맺고 있다. 어린 시절을 존재의 샘이라고 하듯, 어린 시절 경험은 무
의식 속에서 작동하기 때문에 정작 당사자는 경험의 근원적인 힘을 의
식하지 못한다. 김달진도 그런 경우가 아닐까 싶다. 내가 보기에는 그
가 문화예술을 가까이하게 된 어릴 적 특별한 하루가 있다.

영화 '모정의 뱃길'과 모정(母情)의 상실

김달진은 6·25전쟁(1950. 6. 25~1953. 7. 27) 종전 한 달 전인
1953년 초여름에 충북 옥천군 이원면에서 5남 1녀 중 막내로 태어났
다. 전쟁 직후 먹고살기도 힘든 시절, 시골에서 자란 김달진은 첫 문
화 경험을 1964년 초등학교 4학년 때 한 것으로 기억한다.

그날은 사각사각한 느낌이 있던 늦은 봄이었다. 김달진은 다섯 살
많은 누나와 40분 정도 걸어서 영화 '모정의 뱃길(1963)'을 보았다. 석
양이 지고 날이 어두워지자 옥천군 이원면의 개심리 저수지 둑 위에는
영사기가 설치되고, 앞쪽에는 큰 스크린이 걸렸다. 그때는 시골에서
영화를 볼 기회가 아주 귀해서 동네 사람이 모두 모인 가운데 영화를
상영하였다.

'모정의 뱃길'은 실화를 영화화한 것이다. 집이라곤 세 가구밖에 없
고, 거주민도 20명 안팎인 가장도에 사는 모녀가 주인공이다. 섬에는
학교가 없었다. 그래서 엄마는 딸을 나룻배에 태워 가장 가까운 육지
인 여수의 학교로 등하교시켰다. 나룻배가 유일한 '통학용 배'였다. 엄
마는 단 하루도 노질을 손에서 놓지 않았다. 덕분에 딸은 6년간 개근

한다.

상영 시간이 20분 남짓한 이 영화는 어린 김달진에게 감동적이었다. 이 영화는 당시 국가에서 장려하는 문화영화였다. 남쪽 지

1963년 영화 '모정의 뱃길' 중 한 장면

방을 시찰하던 박정희 당시 국가재건최고회의 의장까지 학교로 가서 두 모녀를 격려했다고 한다. 국가재건최고회의는 1961년 5·16쿠데타 후 1963년 정부를 수립할 때까지 대한민국 최고의 통치 기관이었다.

자식에게 더 나은 미래를 안겨주기 위한 간절한 엄마의 마음에 뭉클해진 가슴을 안고 김달진은 누나와 함께 얘기꽃을 피우며 귀가했다. 집에 돌아와 보니 분위기가 싸했다. 아니나 다를까. 좀 전에 본 영화 내용과 대비되는 상황이 벌어져 있었다. 엄마가 몸져누워 있었다.

큰형 말에 따르면, 엄마는 큰형과 집 근처 강변에서 일한 후 조카를 업고 귀가하기 위해 몇 발짝 움직이다가 쓰러졌다고 한다. 여섯 명의 자식을 먹여 살리려고 당시 엄마는 강변에 있는 자갈을 걷어내서 밭을 만들고 있었다. 그 시절에는 강변 자갈밭을 개간하는 일이 허용되었다. 남의 땅에 농사를 지어 수확하면 땅 주인에게 얼마간 주어야 했으므로 그것조차 부담이었다. 그래서 어머니는 조금이라도 땅을 더 개간해 거기다가 곡식을 심으려고 했다. 개간을 하기 위해 돌을 주워 나르는 일은 그야말로 중노동이었다.

어머니는 어떻게든 자식들의 입에 먹을 것을 넣어주고 싶어 했다. 잔칫집에 다녀올 때는 뭐라도 싸와서 주었다. 때때로 먹을 게 너무 없

으면 나물죽을 먹곤 했다. 식감이 질긴 나물죽은 맛이 없었다. 반찬 투정하듯 나물을 걷어내면 어머니는 어른이 되려면 먹어야 한다며 나무랐다.

뇌출혈로 쓰러진 지 사흘만이었다. 어머니는 마지막 말도 남기지 못한 채 눈을 감았다. 영화 속 엄마는 초등학교 졸업식에서 딸이 개근상을 타는 것을 볼 수 있었지만, 그의 어머니는 영원히 먼 길을 떠났다.

채워지지 않는 그리움

아버지는 무력한 농부였다. 술을 즐겼지만, 술로 인해 문제를 일으키지는 않았다. 등은 혹이 있는 것처럼 불룩했다. 무거운 물건이나 돌덩이를 얽어맨 밧줄에 몽둥이를 꿰어 어깨에 메고 나르는 일을 많이 해서 그렇게 되었다. 당시에는 사는 게 돌덩이를 멘 것처럼 모두가 힘들었다. 대부분의 사람이 일해도 배가 고팠고, 일하고 싶어도 일이 없었다.

김달진은 초등학교를 졸업하고, 대전에 있는 형네 집으로 갔다. 형과 형수의 보살핌 속에 학교를 다녔다. 대전에서 중학교를 다닐 때였다. 고향인 이원장터에서 아버지와 우연히 마주쳤다. 주르륵 눈물부터 흘렀다. 아버지를 잡고 엉엉 울었다. 집까지 가는 데 꼬박 십 리를 걸었다.

김달진은 그때 왜 그렇게 서럽게 울었는지 모르겠다고 했다. 어렸

을 때 슬픔 감정을 느끼면 이유를 모르는 경우가 많다. 말로 설명할 단어가 없는 가운데 생긴 슬픔이기 때문이다. 김달진은 아마도 형과 형수의 보살핌에도 채워지지 않은 게 있었던 것 같다며 웃었다. 엄마를 향한 그리움을 채워줄 사람은 세상 어디에도 없었다.

김달진은 어머니를 매개로 한 현실과 영화의 우연한 대비에서 강한 낯설음을 느꼈다. 초현실주의 화가 르네 마그리트(1898~1967)처럼. 마그리트는 1938년 한 강연에서 자신의 기억을 이렇게 이야기했다.

> "어린 시절 나는 시골의 버려진 옛 공동묘지에서 한 여자애와 노는 것을 좋아했다. (중략) 우리는 철문을 들어 올리고 지하 납골당으로 내려가곤 했다. 한번은 묘지 위로 올라오니, 어떤 화가가 공동묘지의 큰길에서 그림을 그리고 있는 게 보였다. (중략) 그의 예술은 내게 마술 같았고, 그는 하늘에서 권능을 부여받은 사람 같았다. 그런데 유감스럽게도, 나는 나중에 회화가 삶과 그리 직접적인 관계를 맺고 있지 않으며, 자유로워지려는 모든 노력이 언제나 사람들로부터 비웃음을 사기 마련이라는 사실을 알게 되었다."
>
> 마르셀 파케, 《르네 마그리트》, 9쪽

지하 납골당을 현실로, 큰길에서 그림을 그리는 광경 자체를 예술로 볼 수 있다면, 마그리트의 기억은 김달진이 어렸을 때 접한 영화와 현실의 마술과도 같은 느낌과 관계가 있어 보인다. 이러한 극적인 경험은 어린아이였던 김달진이 감당하기에는 너무도 비현실적이어서 가슴 깊이 각인되었다.

그리움이 싹 틔운 '수집 유전자'

열과 성을 다해 자식을 돌보던 어머니가 돌아가시자 큰형수가 대신 김달진을 챙겨주었다. 누나도 어머니의 빈자리를 채워주려고 했다. 그런데도 해가 저물녘이면 마음 둘 곳 없이 슬퍼지곤 했다. 어머니의 빈자리엔 구름이 끼듯 우울한 감정이 들어찼다. 같이 살던 동갑내기 여조카와 놀아도 허전했다.

그래서 혼자 무언가를 모으고 오리고 붙였다. 희한했다. 그 순간만큼은 허전한 마음이 사라졌다. 모으고 오려 붙일 때면 콧노래가 흘러나왔다. 이유 없이 좋았다. 오려 붙이고 바라보는 일은 몇십 년의 세월이 흐른 지금도 김달진이 수집한 자료를 정리할 때마다 반복하는 행위다. 김달진이 오롯이 소유할 수 있던 것은 오려서 붙인 것들뿐이었다. 강아지가 자기 상처를 핥듯, 그는 수집과 정리로 상실의 상처를 핥았다.

나는 김달진 마음속 상실의 방에 일종의 '수집 유전자'가 자리를 잡았다고 본다. 어머니의 죽음과 그로 인한 마음의 공동을, 그 아득한 그리움을 수집열이 대체한 것은 아니었을까. 또 어머니가 거친 자갈밭을 개간해서 자식을 먹이려고 했듯, 그 역시 미개척 분야인 미술자료 수집이라는 자갈밭을 일군 게 아니었을까. 김달진은 지금도 농부였던 부모처럼 아침부터 저녁까지 미술자료를 수집하고 정리한다.

김달진, 한국 미술 아키비스트

02 _____ 쓸데없는 짓을 하는 중학생

수집의 즐거움과 단편소설 '친구'

고향 이원면에서 대성초등학교를 졸업하고 대전으로 갔다. 이미 이원중학교에 합격한 상태였는데, 철도공무원이었던 셋째 형이 더 큰 곳에서 공부하라고 대전으로 부른 것이다. 대전에서는 대전중학교를 비롯해 한밭중학교, 야구로 유명한 충남중학교가 좋은 학교에 속했다. 이들 중학교에 가기 위해 김달진은 대전 자양초등학교에서 6학년 과정을 한 번 더 밟았다. 형은 자신이 공부를 통해 이루지 못한 꿈을 동생이 이루어주었으면 했고, 열심히 공부해서 판·검사가 되기를 바랐다.

껌 상표, 우표, 명화 수집의 즐거움

김달진은 공부에 매진해서 형이 원하는 인물이 되어야 했지만, 그렇게 될 자신도 없었고, 그렇게 되기도 싫었다. 어깨가 축 처졌다. 우

울한 기운에 사로잡혔다. 그런데도 마음에 드는 친구들이 있었다. 김달진은 그 친구들을 유난히 좋아했다. 하지만 친구들의 반응은 자신과 달리 무덤덤했다. 아쉽고 섭섭한 날이 이어졌다. 형 집과 충남중학교에서 이방인이 된 김달진은 수집과 문학에 마음이 쏠렸다. 그것들은 그의 울적한 마음을 달래주고 밝혀주었다.

대전에는 고향에서 보기 힘든 다양한 상품을 파는 가게가 있었다. 김달진은 거기에 진열된 알록달록한 공산품 포장지를 눈여겨보고, 흥미롭게 관찰했다. 그가 중학생이던 1960년대 후반에는 공산품 회사가 많이 생겨났다. 1965년에 농심이 창립했고, 1967년 롯데제과가 설립되었다. 롯데제과에서는 '쿨민트껌', '바브민트껌' 같은 껌을 출시하였다. 지금 우리에게 껌 상표는 관심을 가지고 볼 정도로 특별하지 않지만, 당시에는 귀했다. 학생들은 씹던 껌을 책상 밑에 붙여놓았다가 다시 떼서 씹는 일도 흔했다. 김달진은 다양한 껌 상표를 모았다.

이는 곧 담뱃갑, 우표 등의 수집으로 확장되었다. 수집품마다 애정을 기울였다. 특히 기념우표는 수량이 한정되어 있어 출시되었을 때 사지 않으면 구하기가 어려웠다. 또 외국 대통령이 우리나라를 방문할 때나 나라에 큰 행사가 있을 때 기념우표를 발행한다는 사실을 알고는 그때마다 우체국으로 달려가곤 했다. 조선 시대 풍속화가 신윤복 그림이 실린 회화 우표나 '콩쥐팥쥐' 같은 동화가 실린 동화 우표를 시리즈로 모으면서 그 안에 인쇄된 이미지를 즐겨 보았다. 때로는 일본에서 나온 《서양미술전집》 문고판 책도 대전 동구 원동의 헌책방에서 사 모았다.

가끔 《주부생활》이나 《여원》 같은 잡지는 명화를 한 달에 한 점 컬

1969년 신탄진에서 중학생 김달진

러 화보로 소개했다. 서양 명화는 보이는 대로 모았다. 깔끔하게 오려
낸 명화를 흰 도화지에 붙이고 자세히 감상했다. 수집한 것들을 방에
서 만지작거리는 기쁨이 컸다. 사람은 무엇을 좋아하면 그것이 자신
을 향해 재미있는 이야기를 들려준다고 느낀다. 수집의 즐거움이 싹
텄고, 수집품은 의미가 더해졌다. 중학교 공부에 아무런 도움을 주지
는 않았지만 뿌듯했다. 자신을 즐겁게 해주는 것을 소유하고 싶은 충
동에 사로잡혔다. 활달한 성격이 아니어서 조용하게 수집하고 정리했
어도 형은 알고 있었다. 형이 보기에 김달진은 쓸데없는 짓을 하는 중
학생이었다.

"수집은 쉽게 이해되지 않는 다양한 동기로부터 온다. 수집은-벤야
민은 아마 이를 강조한 최초의 인물이었을 텐데-아이들의 열정이

다. 아이들에게 사물은 아직 상품이 아니며, 유용성에 따라 가치가 매겨지지 않는다."

한나 아렌트, 《발터 벤야민: 1892~1940》, 120쪽

단편소설로 쓴, 자신의 수집과 열정

당시 수집에 관한 김달진의 생각은 어떠했을까? 그 단서를 충남중학교 교지《신흥》에서 찾을 수 있다. 책 읽기를 즐긴 김달진은 혼자 있을 때 글을 끼적이곤 했다. 교지에 3년간 매년 글을 실었는데, 3학년 때 발표한 '친구'라는 단편소설에 수집하는 마음을 터놓았다.

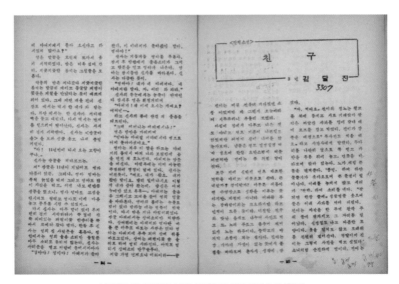

1970년 충남중학교 교지《신흥》에 실린 단편소설 '친구'

"컬렉션은 즐거워, 열성이 있어야 하는 거지." 진이는 책꽂이에서 방바닥에 내놓으며 자랑삼아 들떠 설명이 대단하다. 진이는 취미 중 수집을 제일 좋아하며, 상표, 고적 사진, 명화, 우표 등 여러 가지를 모은다. '껌 상표'는 흔하게 여기지만 진이는 모으기에 힘들었다. 일부러 사 씹기도 하고, 때로는 줍기도 하고. 얻고 회사별로 나뉘어 있고 양 껌 종이도 몇 장 붙어 있다. 담배 기념갑이며 양 담뱃갑이 죽 붙였다. "우리에게 해당하지 않으니 힘들었어." 형님에게 부탁하고 다른 아이들에게도 얻은 것이다. '인물 소사전', 소년한국일보' '오늘의 역사' 난에 나온 것을 주로 오려 모으고 딴 여러 책에서 모은 것이다. 어떤 땐 모르는 인물을 여기에서 찾아 진이는 도움을 받은 때도 있었다. '명화전' 화가별로 붙어 있고 그 밑에 설명도 쓰여 있었다. '큰 사진', 단색, 흰색으로 된 건 그런대로 조화를 이루어 놓았다. 미술 감상에 도움이 되고, 그 그림을 보고 미술 시험에서 맞은 적도 있었다. '우표 수집', 도안 별로 또는 나라별로 기념우표 한 장을 사려고도 곧장 우체국으로 뛰어가고는 했다. (중략) 눈을 떴다. 진이가 피곤한 몸을 이끌고 책상에서 엎드려 꾼 희망과 허구에 가득 찬 꿈이었다. 이 모두가 현실이었다면, 그러나 이 모든 것이 꿈이란 것 때문에 허전하고 아쉬운 기분에 진이는 가득 찼다. (중략) 모든 일에 지친 진에게는 공상이 더없는 즐거움이었다."

<div align="right">'친구', 《신흥》 제13호, 87쪽</div>

허구와 현실을 대비한 글이다. 여기서 주인공 진이는 곧 김달진의 분신이다. 자신의 수집 체험을 소설로 엮을 만큼 이 소설은 당시 김달

진 수집 생활을 자세히 보여준다.

어른들이 쓸모없다고 생각한 수집이 김달진에게는 현실을 버틸 수 있는 든든한 취미였다. 덕분에 우울한 기분에서 잠시 벗어날 수 있었다. 우울한 기운이 마음에 착 달라붙어 있으면, 그것이 몸에서 쉬이 떨어져 나가지 않기 때문이다. 시나브로 껌 상표, 우표 같은 것들을 수집하면서 생긴 공상의 왕국에서 느끼는 만족감은 점점 더 커져만 갔다. 현재 1969년 만화와 주간지 12권과 중학교 1, 2, 3학년 때 쓴 생활 일기장이 남아 있다. 쓸데없을 것 같은 수집 열정과 노하우는 훗날 한국 미술자료로 방향을 틀면서 빛을 발한다.

03 _____ 죽으려 했지만,
수집은 하고 싶었던

헌책방 키드의 서양 미술 스크랩

대전에서 중학교를 졸업한 김달진은 곧 서울 시민이 된다. 셋째 형이 철도청 공무원에서 서울역 건너편의 동양고속으로 자리를 옮기면서 김달진도 따라갔다. 누가 일러주지도 않았지만, 그는 청계천 6, 7, 8가에 헌책방이 즐비하다는 것을 알아냈다. 종로구에 있던 청계천 헌책방길은 신세계였고, 곧 그의 새로운 놀이터가 되었다.

헌책방 순례와 집안 형편

박정희 시대 경제개발을 상징하는 경부고속도로가 1968년에 공사를 시작해 1970년에 초고속으로 완공되었다. 그 결과, 고속버스 회사들이 많이 생겨났다. 김달진은 대광고등학교를 목표로 했으나 낙방했다. 한양대학교와 대성연탄 공장 옆에 있는 성동구 마장동 한영고등

학교 야간부에 들어갔다. 헌책방을 둘러보다가 눈에 띄는 미술자료가
있으면, 형수에게 받은 용돈으로 거금 10원, 20원을 주고 샀다. 돈을
절약하기 위해 낱장만 구매하기도 했다. 헌책방 주인들이 김달진의
얼굴을 알아보기 시작했다.

1970년대 김달진이 열심히 다녔던 헌책방거리

형은 유명한 회사에서 일했지만, 거기서 나오는 수입으로는 자식을
교육하고 생활하기에도 빠듯했다. 형수는 이문동 길에서 달걀을 팔았

김달진, 한국 미술 아키비스트

다. 점포와 점포 사이 통로에 자리를 잡은 노점상이었다. 김달진은 등교하기 전 낮에 형수가 달걀 파는 것을 도와주면서도 시간 날 때마다 헌책방과 국립도서관에 갔다. 고등학교 야간부에 들어간 것은 싫었지만, 지금 생각해보면 덕분에 주간에 헌책방과 도서관을 여유 있게 다닐 수 있었다. 하지만 집안 형편은 점점 더 내리막길을 걷고 있었다.

고등학교 3학년이 되자, 김달진은 대학교 진학이 불가능한 상황임을 받아들여야 했다. 입시를 생각하면 앞날이 답답하고 까마득하기만 했다. 인문계 고등학교를 나와서 대학에 진학하지 못하면 인생이 끝나고, 사회에서 '낙오자' 취급을 받는다고 여겼다. 대학 입시와 관련된 것은 생각만 해도 막막했다. 대학교를 나와도 취직 못해 노는 사람이 허다한데, 고교 졸업생 주제에 취직을 생각이나 할 수 있었겠는가. 게다가 물려받을 재산도 없고, 시골에서 농사짓고 일할 힘도 김달진에게는 없었다.

학교에서는 예비고사 원서를 단체로 사다 쓸 예정이니, 시험 보기 전에 보충수업비를 내라고 했다. 마음만 무거워졌다. 보충수업비는 10월분까지 모두 완납해야만 했다. 대학에 갈 수 있으리라 생각하지는 않았지만, 인문계 고등학교를 다니니 대학 입시를 생각하지 않을 수 없었다. 정말 무섭게 공부해야 할 때였다.

그러나 수업 시간에도 그의 머릿속에는 만들어둔 서양화 스크랩북만 어른거렸다. 어떻게 하면 더 값지고 멋지게 편집할 수 있을까 하는 문제와 씨름했다. 그런 자신이 한심하게 느껴졌다.

"누구를 위해 이렇게 정성을 들이는 걸까. 다른 사람들은 이렇게 해놓은 것을 알아봐 주지도 않고 그저 책장을 넘기며 쳐다보겠지."

가슴에 돌덩어리를 얹어놓은 기분이었다. 형에게 부담 지우는 것이 싫어 보충수업비를 내야 원서 접수가 가능하다는 말도 못 꺼냈다. 친구들은 3학년이라고 보지도 않을 참고서까지 몇백 원씩 주고 샀지만, 그는 한 권도 사지 못했다. 책 산다고 누구에게도 돈을 달라고 하지 않았다. 형은 김달진이 판·검사가 되기를 바랐지만, 대학도 넘볼 수 없는 상황이었다.

수면제 50알과 스크랩북 작업

중학교 때부터 곧잘 죽는다는 소리를 해왔는데, 지금이야말로 죽어야 할 때였다. 구차하게 살기는 싫었다. 비루하게 사느니 죽음을 택하기로 했다. 공부할 형편도 못 되고, 형의 부담감을 덜어주기 위해 없어지기로 한 것이다.

죽음을 구체적으로 생각한 때는 고교 3학년 6월 어느 날이었다. 결단의 의미로 손톱까지 잘라서 일기장에 붙여놓았다. 그러나 죽기 전에 해야 할 게 있었다. 모아둔 자료를 정리하고 스크랩북도 급히 완성해야 했다. 밤에도 스크랩 작업을 계속했다. 그것을 본 형은 "큰일이다. 또 거짓이라니" 하며 나무랐다. 형의 부담을 덜어주기 위해 죽고는 싶었지만, 형이 그만하라는 미술자료 수집은 계속하고 싶었다. 이 율배반적인 마음이 또 그를 괴롭혔다.

어느 날은 형수 눈치가 보여서 동네 가게에 맡겨둔 자료 중 일부만 집에 가져가려고 했다. 그런데 가겟집 아저씨가 전부 자전거에 싣는

김달진이 고3 때 극단적 선택을 결단하고
일기장에 붙여놓은 손톱

바람에 형수가 그것을 보게 되었다. 형수한테 한소리 들을까 봐 가슴이 쿵쾅거렸다. 형수는 "사람도 포개서 자야 할 판인데, 어디다 두려고 그런 것까지 가져오느냐"고 한마디했다. 그래도 김달진은 서양화를 인쇄한 화보들을 상자에 넣어 옷장 위에 올려놓았다. 그러면서 잡지 몇 권은 엿이라도 사먹고, 필요한 자료 외에는 줄여야겠다고 생각했다.

스크랩북 이름을 《서양미술전집》으로 정하고, 한데 묶기 위해 조심스럽게 구멍을 뚫었다. 스크랩북 부피가 두툼했다. 이제 완성했으니 모든 일이 끝났다. 죽으려고 모아둔 수면제 50알을 삼킬 준비가 된 것이다. 그런데 옷장 위의 상자가 보이지 않았다. 부리나케 집안을 뒤졌다. 어디에도 없었다. 형수가 김달진 몰래 버린 것이었다. 눈앞이 하�‑애졌다. 결국 수면제 모은 일이 아버지에게까지 알려지자 죽음을 보류했다.

'내적 동경'과 자부심

학교에서나 집에서나 머릿속에는 서양화 스크랩 생각뿐이었다. 독일 평론가 발터 벤야민(1892~1940)은 오래된 그림엽서 수집가였

다. 사진을 컬러로 인쇄한 그림엽서를 처음 제작하였을 때는 벤야민이 태어나고 불과 3년 만의 일이었다. 그는 '오래된 그림엽서' 수집이 자신의 특기 분야라고 말하기도 했다. 그러면서 어린 시절을 회고하는 글에서 그림엽서 수집이라는 취미의 기원과 목적을 이렇게 밝혔다.

> "자기 운명이 어떻게 펼쳐질지 어떤 사람은 유전이, 어떤 사람은 별자리가, 또 어떤 사람은 자기의 성장 과정이 알려준다고 생각한다. 나로 말하자면 내가 모은 그림엽서들은 지금 다시 뒤적여 볼 수만 있더라도 내 인생의 후반부가 어떻게 펼쳐질지 꽤 알 수 있지 않을까 하고 생각해보는 편이다. 내 그림엽서 수집에 가장 크게 이바지한 사람은 외할머니였다. (중략) 내 소년 시절의 어떤 모험 이야기도 외할머니가 먼 여행 중에 내게 아낌없이 보내준 그림엽서만큼 내 여행벽에 큰 영향을 주지 못했다는 것은 확실하다. 한 장소는 그 장소의 외적 이미지를 통해 규정되는 것 못지않게 그 장소에 대한 우리의 내적 동경으로 규정된다. 여기서 그 엽서들에 관해 이야기해야 하는 이유가 바로 그것이다."

발터 벤야민, 《발터 벤야민, 사진에 대하여》, 31쪽

《서양미술전집》 스크랩북 10권 꾸미기를 완전히 끝내자 미술 전문가에게 보이고 싶어졌다. 용기만 결여한 게 아니라 인내심도 부족하고 열등감 투성이라고 스스로 생각했지만, 그래도 용기를 냈다.

김달진, 한국 미술 아키비스트

"문득 이것을 미술평론가에게라도 보이고 싶었다. 그래서 적어도 4시 25분 차로는 대전으로 내려가려다가 서울역으로 갔다. 역전 우체국으로 가서 전화번호부를 뒤적였다. 홍익대학 이경성 교수를 찾았지만 집이 인천이라 망설여졌고. 이마동 학장께 걸까 생각도 했지만 못 걸었다. 이일 교수댁 전화번호는 나오지 않아서 홍대로 걸어 알아냈다. 33-6739. 집에 계셨다. 지면을 통해서 잘 알고 있으며 오래전부터 한번 뵈려고 했었다고, 명화를 몇 년간 수집해 스크랩북을 만들었는데 보여드리고 싶다고. 그런데 바빠서 시간이 없단다. 수요일 학교로 가야 하는 나는 오늘 당장 보여주어야 하는데…… 이구열 씨께 걸었더니 보여주면 무엇하냐고 잘 가지고 있으면 될 게 아니냐고 할 때는 적잖게 실망했다. 서울대학교 미대 유근준 교수에 걸려고 했지만 미대 전화번호가 바뀌었단다. 여하튼 오늘 2시간 동안 10통의 전화도 더 걸었지만 뜻을 이루지 못한 셈이다. 나의 이 스크랩북이 그처럼 가치가 없는 것일까 아니면 생각 이상 큰 것일까 난 도무지 알 수가 없다. 꼭 한번 보여주고 싶었다. 하긴 어떻게 생각하면 한없이 우습게만 생각이 들고. (중략) 생각해보니 먼젓번 토요일부터 학교에 안 갔으니 꼬박 일주일을 안 간 셈이다. 꼭 5일간의 결석이다."

<div align="right">1972년 10월 25일 일기</div>

그렇다고 포기할 수는 없었다. 일단 미술평론가 이일(1932~1997) 교수를 만나볼 작정으로 연락을 계속 취했다. 정성이 하늘에 닿았는지 이일 교수와 연락이 닿았다. 1972년 11월 4일, 스크랩북 10권을 보

자기에 싸서 들고 갔다. "이렇게 전부 다 모은 점에 기특하게 생각한다"는 말과 함께 몇 마디 통상적인 이야기를 주고받았다. 그뿐이었다. 이 스크랩북으로 무엇을 할 수 있는지 일의 방향성에 관한 조언을 기대했지만, 인사를 하고 나오는 수밖에 없었다.

그 후 몇몇 다른 교수에게도 전화를 걸었지만 허사였다. 정말 누구에게라도 더 보여주고 싶었다. 그 길로 국립공보관에 갔다. 그곳에 전시한 도서 중 태극출판사에서 발행한 《세계대백과사전》 미술 편을 보았다. 김달진 안목에는 내용이 빈약해 보였다. 자신이 시간과 공을 들여 편집하고 만든 《서양미술전집》에 자부심과 애착이 더 생겼다. 모아놓은 스크랩은 벤야민 말처럼 '내적 동경'으로 자리 잡아 김달진에게 '인생 보물'이 되어 버렸다.

04 _____ 나만의 '상상의 미술관'

고3 때 만든 《서양미술전집》10권

　10권짜리 《서양미술전집》은 고등학교 3학년 봄에 마무리되었다. 이 전집은 미술 사조별로 서양 명화를 스크랩한 것이다. 스크랩 작업을 마무리할 즈음엔 르네상스 시대부터 현대까지 서양 미술사 흐름이 머릿속에 자리 잡았다.

1972년 김달진이 고3 때 만든 《서양미술전집》10권

10권으로 지은 '상상의 미술관'

김달진은 르네상스 시대부터 현대까지 서양화 도판을 스크랩해서 색 켄트지에 정리했다. 《주부생활》,《여원》,《독서신문》,《신동아》 같은 잡지에서 명화를 찾아 그것을 오려서 붙여 두었다. 해외 미술관에 가서 원화를 보고 싶다는 생각은 꿈에서조차 해보지 못했다. 박영사에서 출간한 이영환의 책《서양 미술사—미술 현상의 시원부터 오늘의 미술까지(1965)》를 바탕으로 정리했다. 모으고 알아가는 재미가 컸다. 김달진은 이 책보다 더 많은 도판을 수집했다.

처음에는 단순히 하나씩 오려서 모았다. 나중에는 그것들을 르네상스, 바로크, 로코코 등으로 분류했다. 르네상스에서부터 20세기까지 시대별, 유파별로 색 켄트지를 이용해서 구분했다. 오귀스트 르느와르(1841~1919)의 일반적인 도판은 거의 다 모았을 정도였다.

서양 미술사에서 시대를 대표하는 작가들의 도판을 유파별로 모았다. 스크랩북이 10권이었다. 서양 미술 전체를 미니어처 형태로 소유한 셈이었다. 작가 작품 리스트를 외우는 것은 기본이었다. 만약 누군가가 레오나르도 다 빈치(1452~1519)가 어떤 화가냐고 물어본다면 앉은 자리에서 쉬지 않고 말할 자신이 있었다. 또 클로드 모네(1840~1926)를 누가 알려달라고 하면 기쁜 마음으로 설명해주고 싶었다. 그런데 누구도 관심이 없었다. 미술 선생님조차 물어봐 주지 않았다.

이렇게 김달진의 머릿속에는 '상상의 미술관'이 완성되었다. 김달진이 만든 10권짜리 상상의 미술관은 현재 김달진미술자료박물관 지하

수장고에서 보관하고 있다. 지금은 온라인 매체가 눈부시게 발달하여 누구나 원하는 방식으로 상상의 미술관을 만들 수 있다.

프랑스 문화부 장관을 역임한 앙드레 말로(1901~1976)가 쓴 《상상의 박물관》에는 김달진이 서양화 스크랩북을 완성하고 느꼈을 법한 감정을 구체적으로 알려주는 글이 있다.

"오늘날 대학생들은 대부분 컬러 사진 복제품인 훌륭한 작품들을 가질 수 있다. 그는 또 사진 복제품을 통해 이후의 많은 그림, 오래된 고대의 예술들, 먼 옛날 콜럼버스 발견 이전의 인도와 중국의 조각 작품들, 일부 비잔틴 미술품, 로마의 벽화들, 원시적이고 대중적인 예술들을 만날 수 있다. 1850년에 복제된 조각상들은 얼마나 되는가? 화첩은 조각-단색은 그림보다는 조각을 더 정확하게 복제해낸다-에서 특별한 영역을 찾아냈다. 당시 사람들이 알고 있었던 것은 루브르 그리고 몇몇 부속 건물들이었고, 최대한 루브르를 기억하고 있었다. 그러나 우리는 우리의 불확실한 기억을 보완하기 위해, 가장 큰 박물관이 소장할 수 있는 것보다 더 많은 의미 있는 작품들을 간직하고 있다. 상상의 박물관이 열렸기 때문이다. 상상의 박물관은 실제 박물관들이 불가피하게 강제한 불완전한 대면 비교를 궁극적 한계에 부딪치게 만든다. 그것은 조형 미술이 실제 박물관들의 부름에 부응하면서, 그 나름의 인쇄술을 발견함으로써 가능했다."

앙드레 말로, 《상상의 박물관》, 19쪽

김달진은 이미 고등학교 3학년 때 웬만한 서양 박물관이 소장한 작품보다 더 많은, 의미 있는 작품들을 한 곳에 모아 간직하고 있었다. 그동안 발품을 팔아 쌓은 지식을 토대로 여러 도서관이나 학교, 신문사 자료실 등에서 서양의 명화 자료를 보았지만, 더는 끌리지 않았다. 자기가 만든 것보다 더 나은 명화집을 발견할 수 없었기 때문이다. 다른 사람들에게 보일 기회는 없지만, 내적 자신감이 충만했다.

그가 만든 《서양미술전집》은 정말 공을 많이 들인 결과물이었다. 1970년대에는 명화 보기를 좋아하는 고등학생이 갈 만한 데가 별로 없었다. 인사동 화랑이 있었을 뿐, 미술관에서 진행하는 전시회는 거의 없었다. 김달진이 고3이던 1972년에만 해도 '현대 독일 미술전', '미국 판화 특별전', '밀레 특별전' 같은 전시가 열렸을 뿐이다. 우리나라에서 외국 작품 수입 자유화는 20년이 지난 1991년에야 허용되었다.

미술자료와 함께 생의 춤을

잡지에서 구하지 못한 도판은 책을 사서 오렸다. 때로는 도서관에서 책을 보다가 그림 도판을 절취했다. 안 된다는 건 알았지만 수집벽을 억제할 수가 없었다. 직원에게 들켜 벌금까지 낸 적도 있다. 그의 수집에 대한 광적인 열정을 가늠할 수 있는 대목이다.

레오나르도 다 빈치, 산드로 보티첼리(1445~1510) 도판도 기회가 닿는 대로 수집했다. 각 화가에 관한 도판도 모았다. 켄트지에 붙이다

보니 새로운 정보를 알 수 있었다. 연두색의 바로크 화가 편 켄트지는 40장이 넘었다. 또 어떤 것은 붙여놓고 보면 시대 순서가 바뀌어서 도판을 뜯어 다시 붙이기도 했다. 심지어 다섯 번이나 수정한 것도 있다.

서양 회화만 스크랩한 것은 아니다. 인물 사전이나 누구나 좋아하는 영화에 관한 것도 스크랩했다. 세계 영화와 스타 사연 3권, 스타와 영화 스크랩북 5권, 또 영원한 인간상 5권이 있다. 그는 영화 스크랩도 나름의 방식으로 분류했다.

김달진 관장과 박물관 지하 수장고에서 영화 스크랩북을 볼 기회가 있었다. 영화는 '인기작', '야한 것', '문제작'으로 나누어져 있었다. 내가 "윤여정 배우가 출연한 '화녀(김기영 감독)'가 1971년 작이던데, 혹시 그것도 수집하신 것 기억나세요?"하고 물었더니, "글쎄요"라고 했다. 그런데 '문제작' 카테고리에 윤여정의 데뷔작 '화녀'가 신문에 난 영화 광고 이미지와 함께 분류되어 있었다. 이처럼 기억은 세월 속에 휘발되지만, 기록은 화석 같아서 오랜 시간이 지나도 그대로 존재한다. 1970년대 영화 정보를 자료로 확인하는 순간, 과거로 돌아간 기분이 들었다.

고3인 김달진은 더는 취미로서 서양 미술 화보를 수집할 수는 없다고 결론 내렸다. 다른 사람들이 대학 입시 공부를 할 때도 김달진은 미술자료를 수집했다. 자료 수집에 미쳤다는 소리까지 들었다. 자신도 미쳤다는 생각이 들었다. 오늘까지만 하고 내일부터는 그만두겠다고 되뇐 날도 적지 않았다. 하지만 멈출 수가 없었다.

대학도 못 가고, 수집한 미술자료도 세상 밖으로 내놓지 못한다면,

앞날이 암담해 보였다. 고3이 끝나기 전에 어렵사리 모은 미술자료를 바탕으로 '이 자료를 가지고 생계를 유지하며 사는 방법도 있지 않을까?'라며 살 궁리를 해보기도 했다. 당장 길은 보이지 않았지만 길을 찾고 싶었다. 인생을 미술자료와 함께 하고 싶어 이것을 가지고 졸업하기 전에 '어떤' 결론을 내려야 했다.

되도록 많이 공개하고 싶은 마음

일본인 민예 운동가 야나기 무네요시가 《수집 이야기》에서 말한 수집하는 사람의 자세는 김달진의 마음과 같다. 야나기는 한국 전통미술과 공예품에 매혹되어 수집도 하고 글을 쓰는 등 한국인의 미의식에 지대한 영향을 끼친 인물이다.

> "수집하기 위해서는 마음의 준비가 제법 필요하다. 사람들은 물건을 가지고 수집을 생각하지만, 그 물건을 좌우하는 것은 인간의 마음이다. 물건을 가지고는 수집을 운위할 수 없다. 그런 때문인지, 좋은 수집은 의외로 드물다. 법이니 도니 하는 것은 이 수집 세계에서도 꼭 준수해야만 하다. 자칫 잘못했다가는 아무런 가치도 없는 행위로 끝나고 만다."
>
> 야나기 무네요시, 《수집 이야기》, 13쪽

훗날 '일본 민예관'을 설립한 야나기는 자신의 수집은 사적 소유에

있기보다 공유 성격이 짙다고 했다.

> "어떻게든 일반인들이 올바른 아름다움이란 무엇인지 이해해주었으면 하는 심정에서, 이를테면 바지런을 떨며 미의 전당 같은 무언가를 건립하려 노력해왔다. 그러니 사유를 목적으로 한 수집이 아니라 공유의 성격이 짙었던 셈이다."

<div align="right">같은 책, 6쪽</div>

김달진의 수집도 초기부터 공유하려는 의도가 있었다. 고등학교 때 죽기를 결심하고 조카에게 쓴 편지에서 스크랩북 10권을 가지라면서 최대한 많은 사람에게 자료를 보여주기를 바란다고 썼다.

> "제일 따뜻하게 남기고 싶은 것은 내가 목숨까지 걸고 취미를 위한 수집이 아니라 살기 위해서 본업으로 알고 모아서 만들어놓은 스크랩북 《서양미술전집》 10권. 내가 말 안 해도 얼마나 열심히 지성으로 모았는지는 알겠지. 이 10권은 절대로 우리나라에서 제일가는 책이라고 자부할 수 있는 자랑해도 좋은 거야. 찢기지 않게 소중히 보관하고 어지간히 알 만한 사람들에게 되도록 많이 공개하도록 해."

<div align="right">1972년 10월 25일 일기 속 편지</div>

이처럼 10권짜리 《서양미술전집》은 김달진의 꿈이 담긴 '상상의 미술관'이었다.

05 _____ 한국 미술자료를 수집할 결심

고3 때 본 '한국 근대미술 60년전'의 감동

미술을 좋아하는 사람이라면 누구에게나 잊지 못할 전시회가 하나쯤은 있기 마련이다. 함께 관람한 사람 때문이거나, 출품작 중에 만난 강렬한 작품에 끌려서. 혹은 미술에 눈뜨게 해준 전시여서 등 이유는 제각각이다. 김달진에게는 수집 방향을 바꾸게 한 결정적인 전시회가 있었다. 《서양미술전집》을 완성하고 몇 달 지나지 않은 고등학교 3학년 여름, 1972년 7월 18일 화요일에 관람한 '한국 근대미술 60년전(6. 27~7. 26)'이 바로 그것이다.

수집 인생의 '터닝 포인트'

그 전시회를 관람하고 김달진은 감동이 일었다. 수많은 우리나라 작품을, 대표 작가 작품을 실물로 처음 접한 것이다. 도판으로 볼 때

와 실물은 감동의 질부터가 달랐다. 이 전시는 우리 미술계에도 큰 영향을 끼쳤다. 1972년 경복궁 내의 국립현대미술관에서 열린 '한국 근대미술 60년전'은 처음으로 한국 근대미술을 대대적으로 선보였는데, 전시 준비 과정에서 많은 근대 미술 작품들이 발굴되어 국립현대미술관에 소장되었다. 이는 국립현대미술관 전시와 소장품의 역사에서도 큰 사건이었다. 당시 국립현대미술관에는 학예사가 한 명도 없어서 추진위원 15명이 전시를 주도했다.

그동안 인쇄물로 된 서양 명화만 보다가 우리 근대미술의 주옥같은 작품들을 실물로 보자 환희에 찬 기쁨과 전율이 함께 일었다. '한국 근대미술 60년전'은 1969년 국립현대미술관이 개관한 후, 1900~1960년대까지 우리 근대미술 작품을 발굴해 정리한 역사적인 전시였다. 당시 최초로 도쿄미술학교에 유학한 고희동(1886~1965)의 유화 '자화상(1915)'이 벽장 속에서 발견되어 보도되기도 했다. '자화상'은 이 전시 이전에는 존재조차 알려지지 않았었다.

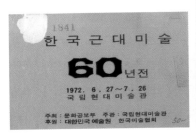

1972년 김달진이 구입한 '한국 근대미술 60년전' 경복궁 입장권

당시 관람을 하려면 경복궁 입장료 70원을 내고 들어가 다시 '한국 근대미술 60년전' 학생 입장권 50원을 내야 했다. 또한 34쪽짜리 팸플 릿은 200원이었다. 김달진은 작품을 보며 작가의 호, 생몰년, 작품 특 성과 같은 메모를 팸플릿에 적어 놓았다. 입장권과 팸플릿은 현재 김 달진미술자료박물관에서 소장하고 있다. 이전에도 조금씩 한국 미술 자료를 모아왔지만, 결정적인 계기가 된 것은 '한국 근대미술 60년전' 이었다.

그때까지 김달진은 우리나라 작가 중 이중섭, 박수근, 김환기 같은 이들은 알았지만, 이 전시를 통해 우리 근대에도 많은 작가가 있다는 사실을 새삼 깨달았다. 그리고 자신의 역할에 눈을 뜨게 되었다. 출품 작가 중 몇몇은 초기에 '대한민국 미술 전람회(일명 '국전')' 초대 작가 나 심사 위원까지 했다기에, 그들에 관한 약력 같은 자료를 찾아보았 다. 그러나 찾을 수 없었다. 난감하고 답답했다. 정리된 작가 관련 자 료가 없다는 사실의 발견은 매우 중요했다. 그와 같은 미술자료 수집 가의 활약이 필요하다는 판단이 들었다. 이는 또한 김달진에게 어느 덧 전시를 보는 눈이 생겼다는 방증이었다.

그동안 서양 미술 컬러 화보를 꾸준히 모아온 결실로, 김달진은 '한 국 근대미술 60년전'에서 한국 미술계의 빈틈을 메울 수 있는 값진 인 사이트를 얻었다. 무수한 발품이 키운 '뚜벅이 안목'으로 수집 인생의 터닝 포인트를 가질 수 있었다. 김달진은 이 전시 관람을 계기로 미술 자료 수집 방향을 서양 미술에서 한국 미술로 돌린다.

출품작 소장과 경복궁 국립현대미술관

이때 국립현대미술관에서 기증받거나 소장한 작품은 고희동의 '자화상(1915)', 김환기의 '론도(1938)', 도상봉의 '성균관(1933)', 손응성의 '스키복 입은 여인(1940)', 김종태의 '노란 저고리(1929)', 정규의 '교회(1955)', 그리고 윤승욱의 '피리 부는 소녀(1937)'를 비롯한 37점이다.

우리나라 대표적 미술 기관인 국립현대미술관(MMCA)은 박정희 대통령 시절인 1969년 10월 20일 총독부미술관이던 경복궁미술관에서 개관했다. 당시 소장품은 '0'점이었으며, 학예사도, 학예실도 없었다. 소장품은 미술관의 정체성을 상징한다. 학예실은 미술관의 두뇌라 할 수 있다. 정체성이 형성되지도 않은 채 국립현대미술관을 만들 수밖에 없었던 이유는 무엇일까? 미술평론가 임근준은 글 '국립현대미술관의 정체성과 소장선의 역사성'에서 "국가적 자존심의 문제"였던 것 같다고 했다. 자존심 문제도 있겠지만, 나는 당시 정부가 장려했던 '국책 영화'와 맥을 같이한다고 본다. 정부가 원하는 국가의 정체성을 형성하는 데 '문화' 만큼 효력이 있는 것은 없기 때문이라고 생각한다. 당시 국립영화제작소에서는 경제 발전, 민족 중흥의 의지, 호국 선현의 업적을 담은 문화영화를 만들었다. 김달진이 초등학교 4학년 때 야외에서 본 영화 '모정의 뱃길'도 정부에서 제작한 문화영화였다.

"정부는 영화의 콘텐츠와 서사만이 아니라 영화 관람 과정에도 개입했다. 1962년 영화법 11조에 의거해 문화영화 상영을 강제했고, 1967년에는 몇 개 개봉관에서만 시범적으로 시행하던 애국가 영화

를 1971년부터는 모든 극장에서 상영하였다. '애국가–뉴스영화–문화영화–본영화'란 조합으로 이루어진 이 과정은 영화 관람이라는 대중의 문화적 실천에 국가의 의도가 개입한 사례다."

권보드래, 김성환 등, 《1970, 박정희 모더니즘–유신에서 선데이 서울까지》, 66쪽

"1971년에 소장품 구매를 시작했다. 그해 11월 이경성을 비롯한 당시의 미술평론가, 원로작가들로 구성된 '작품구매심의위원회'는 여러 번 회의를 열어 550만 원(현재가 1억 원)어치의 작품 12점을 사들이기로 한다. 구매 자금은 정부 예산이었다."

《MMCA 연구 프로젝트 심포지엄: 미술관은 무엇을 수집하는가》 자료집,

국립현대미술관, 2018, 56쪽

이때 구매한 작품이 이중섭의 '투계(1955)', 박수근의 '할아버지와 손자(1960)', 이종우의 '인형이 있는 정물(1927)', 박래현의 '노점(1956)'을 포함한 13점이다. '한국 근대미술 60년전' 출품작은 대부분 일제 강점기나 1960년대 이전 것이었다. 2023년 12월 현재, 국립현대미술관 홈페이지에서 확인한 소장품은 9,575점이다.

한국 실험미술의 아카이브, 《선데이 서울》

1967년 '청년작가연립전'을 개최하고, 1968년 '회화68' 결성에 이어 1969년 '한국아방가르드협회'가 창립되었다. 1970년 초에는 우리나라

김달진, 한국 미술 아키비스트

에 아주 새로운 방향의 작품을 제작하는 작가들이 등장했다. 1971년 'S.T', 1972년의 '에스프리'와 같은 젊은 그룹들이 그렇다. 1972년 '앙데팡당전'이 신설되었고, 1975년부터 전국 규모의 대단위 초대전 형식인 '서울 현대미술제'가 열리기 시작했다.

이때는 '문제적' 미술을 하는 작가들이 등장한 시기였다. 근대 작가들의 자료와 동시대를 살아온 수많은 한국 작가 관련 자료가 매우 미비하다는 사실을 인지한 김달진은 여기서 "사라져가는 한국 미술자료를 수집하고 정리하는 일을 하고 싶다"는 소망을 품는다. 이런 자료는 그러나 다소 엉뚱한 곳에 있었다.

당시에 문제적 작품들은 주로 《선데이 서울》 같은 성인용 주간 오락잡지에서 다루었다. 《선데이 서울》은 1960년대 말 한국 실험미술을 다룬 잡지였다. 수십 년 동안 한국 미술에서 실험미술은 볼 수가 없었는데, 2001년 국립현대미술관의 '한국 현대미술의 전개: 전환과 역동의 시대(1960년대 중반~1970년대 중반)전'을 통해 미술사에 자리매김했다. 그때 《선데이 서울》도 귀중한 자료가 되었다. 지금은 세계 미술계에서 한국의 실험미술을 중요한 양식으로 인정하지만, 당시에는 그렇지 않았다. 당시 간과했던 미술 행사를 민간 잡지가 수록함으로써 몇십 년 후에 중요한 미술 아카이브로 남은 예를 이젠 어렵지 않게 볼 수 있다.

> "이 잡지는 사진이나 기사를 통해 당시 미술 운동의 사실을 유일하게 다루고 있기 때문에 자료의 가치를 인정받은 것이다. 이를 통해, 오랫동안 잊혀졌던 실험미술을 재현하는 데 도움이 되었다. 현재

세계적으로 실험미술이 중요한 한국 미술의 양식 중 하나로 이야기
되고 있다. 전시장에도 잡지 코너의 《선데이 서울》에 이어서 실험
미술 작품들을 전시해서 관람객들이 자연스럽게 이 연관관계를 이
해하고 접할 수 있게 했다."

광장, 《선데이 서울》 그리고 BTS가 만났을 때, 오마이뉴스, 2019. 12. 11

나는 도슨트로서 국립현대미술관 개관 50주년 기념으로 열린 '광
장: 미술과 사회 1900~2019(2부. 1950~2019)전'을 해설하였다. 그때
관람객에게 가장 흥미를 끈 아카이브가 《선데이 서울》이었던 것을 흥
미 있게 바라본 기억이 있다.

김달진은 《독서신문》에 수록된
1972년 '한국 근대미술 60년전' 출
품작인 이인성의 '가을 어느 날
(1934)' 도판을 액자에 걸어놓고,
우리 미술계에 필요한 동시대 한
국 미술자료 수집을 결심했다. 그
때 김달진은 자신이 한국 미술자
료의 새로운 '길'을 열고 있다는
사실을 몰랐다.

1972년 김달진이 고등학생 때 책상 옆에 걸어둔
1934년작 이인성의 '가을 어느 날'

06 ────── 막노동과 미술자료 수집
청년 김달진의 일과 꿈

 김달진에게 미술자료는 밥이었다. 그는 밥 먹듯이 미술자료를 수집했다. 1973년 고등학교 졸업 후부터 1978년 월간 《전시계》에서 일하기 전까지 미술과 관계없는 일을 하면서도 미술자료 수집을 계속해 나갔다. 아무도 알아주지 않았지만, 꾸준히 자료를 쫓아다녔다. 사람들에게 미술자료 수집은 생소했다. 폐지를 수집하는 일과 다를 바가 없었다. 한심해 했다. 미술을 하면 굶어 죽는다며 한사코 만류하던 시절이었다. 사회적 통념도 미술은 여유 있는 집 자제들이나 하는 특별한 분야였다.

 "한국에서 예술은 해야 할 일 다 하고 난 다음에야 비로소 누릴 수 있는 사치스러운 일로 여겨진다. 그렇다면 우리는 잡생각 따위는 하지 않고 팽팽한 긴장을 늦추지 않은 채 명확한 목표를 향해 부지런히 달려가야만 하는 걸까? 추억이나 감동 같은 것은 여유 있는 사람들이 누리는 백일몽이나 사치 정도로 깎아내리는 분위기에서는

예술 작품이나 문화유산, 유물의 가치가 정당하게 평가받기 힘들다. 기분이나 느낌 같은 정서의 영역을 함부로 대하는 풍토는 그것들이 논리적이지 못하고 예측하기 힘든, 지나가는 바람처럼 순간적이고 사소한 현상이라 여기는 태도에서 비롯된다."

<div align="right">김겸, 《시간을 복원하는 남자》, 193쪽</div>

김달진에게 미술자료 수집은 '지나가는 바람처럼 순간적이고 사소한 현상'이 아니었다. 그것은 고된 일상성에서 벗어나 꿈을 꿀 수 있게 해주는 헤테로토피아(지금 여기에 있는 유토피아란 뜻)였다. 한 장 한 장 모으는 데서 삶의 기쁨과 보람을 찾았으니까. 자료 수집은 활력소였고, 위로였다. 김달진의 20대는 막노동하면서 미술자료 수집에 매달린 시절이었다.

삼화교통공사와 미술자료 수집

그는 여러 직장을 거쳤다. 삼화교통공사가 첫 일자리였고, 한진화물 포항지점, 켄터키하우스 등에서 일했다. 고교 졸업 직후, 그는 먼저 미술과 관련 있는 직장을 구하려고 애를 써보았다. 《세계미술전집》 20권 발행을 계획하는 출판사 '동서문화사'의 사원 모집에 응모했으나 연락이 없었다. 신문을 뒤적여 미술과 관련되거나 일할 만한 곳에 계속 문을 두드렸다. 월급이 적더라도 일할 기회가 생기면 언제든지 다닐 작정이었다.

돈을 벌어 아픈 치아도 치료하고, 책도 사고 싶었다. 그러나 와보라는 곳은 삼화교통공사 한 군데였다. 마음에 드는 일자리는 아니었지만 일단 입사했다. 김달진의 업무는 버스에 앉아서 승객 총수와 학생 할인 승객 수를 확인하는 일이었다. 더불어 여차장이 '삥땅'하지 못하게 감시하는 일도 했다. 그러나 몇 주 다니지 못했다.

다른 사람들이 교육대학에 가라고 권했지만, 합격해도 학비가 문제였다. 어머니 산소에 몇 번씩이나 찾아가 잘되게 해달라고 빌어도 보았지만, 앞날이 보이지 않았다. 자신보다 공부를 못한 친구들도 대학에 갔는데, 곰곰이 생각해봐도 한심한 노릇이었다. 하루는 고1 때까지 스크랩한 영화 자료를 정리하는데, 형이 방에 들어왔다. 그 모습을 보고도 형은 별말이 없었지만, 김달진은 뜨끔했다. 그런데도 새벽 2시까지 마무리했다.

스크랩 때문에 신세를 망쳤다는 생각을 떨칠 수가 없었다. 한편으로는 자료 수집의 길을 살리는 방법을 궁리했다. 고등학교를 졸업하고 한진화물 포항지점에 취직되기 전까지, 삼화교통공사에 몇 주 다닌 것 외에는 무직 상태에서 형의 신세를 지며 살았다. 그때도 김달진은 헌책방과 도서관에 다니는 생활을 반복했다. 틈틈이 《여성동아》, 《여원》, 《샘터》, 《신동아》, 《월간 중앙》에 실린 그림을 오리고 정리했다. 《신동아》와 《월간 중앙》에서 뜯어낸 미술 관련 기사를 표지 삼아 소책자를 만들기도 했다.

신문사에 들락거리며 자료를 보다가 영화표와 연극표 구하는 방법도 알게 됐다. 오전 일찍 서울신문사에 가면 연극 초대권을 받을 수 있었다. 초대권을 챙기고, 전날 메모해둔 자료들을 중앙도서전시관에

서 조사하고, 청계천 서점 등을 돌다가 3시쯤 연극을 보러 남산 국립 극장에 갔다. 이런 날은 운이 좋은 편이었다. 물론 직접 관람료를 지불하고 본 영화도 있다. 《신동아》에 발표한 황석영의 소설 '삼포 가는 길(1975)'을 영화화한 동명의 영화를 차비 포함 1,100원 주고 관람하기도 했다.

한편 수집한 자료가 늘면서 김달진은 한국 미술의 흐름을 알아보고 싶은 마음이 생겼다. 신구문화사에서 출간한 《한국 현대사(1969)》를 자세히 읽었다. 당시 도서관 목록에는 5권까지 기록되어 있지만, 그래도 혹시나 해서 6권을 요청했는데 다행히 있었다. 특히 6권에는 일제 강점기의 공모전인 '조선 미술 전람회(이하 '선전')' 1회부터 19회, 1940년까지 한국인으로 입상한 작가 명단이 나와 있었다. 아쉬웠다. '선전'이 완전히 끝난 1944년 23회까지 수록되어 있지 않았기 때문이다. 그런데 김달진은 나중에 조선 미술 전람회 도록은 1922부터 1940년까지만 제작되었고, 1941년부터 1944년까지는 전쟁으로 인해 물자 조달이 어려워지면서 간략한 팸플릿 형식으로 축소 발간되었다는 사실을 알게 된다.

김달진은 각 신문의 미술전시회 기사와 평문, 《주간 경향》의 '나의 신작' 코너, 《신동아》의 '이달의 전시회' 코너를 중심으로 자료를 모으고 있었다. 미술전시회가 끝이 있는 게 아니어서 《신동아》 '이달의 전시회'와 《주간 경향》 '나의 신작' 연재라도 끝나면 좋으련만 그렇지 않았다.

"컬렉션이란 부조리한 것이다. 자기 마음대로 비싼 레코드는 사지 않겠다고 맹세해놓고 갖고 싶은 음반을 발견하면 자신을 납득시키

김달진, 한국 미술 아키비스트

는 이유를 만들어 사버리고 만다."

오가와 다카오, 《블루노트 컬렉터를 위한 지침》, 87쪽

그랬다. 그에게 잡지 연재는, 눈으로 보고서는 안 모을 수 없는 일이 되어 버렸다. 그리고 우리나라 작가들 스크랩도 중요한 미술자료가 될 수 있는데, 도대체 언제쯤 마음대로 정리해 완성할 수 있을까 싶었다. 그래서 김달진은 국립현대미술관 관장에게 편지를 쓰는 게 좋겠다는 생각을 무시로 했다. 그동안 모은 그림과 스크랩한 미술 기사와 관련 서적을 보여주고, 매일 신문을 뒤적여 미술 기사들 스크랩하고, 각 전시회를 돌며 "팸플릿 수집과 잡지에 발표되었던 미술 관련 평문과 논문 등을 모으겠다고. 그런 일자리를 달라고, 이 자료 수집이 가치가 있다고 설득하고, 보람과 긍지를 가지고 일하겠다"는 내용을 어떻게든 전달하면 취직이 될 거라는 공상에 잠겼다. 이렇게 세월을 보내는 김달진이 너무 답답한 나머지 형이 한진화물 포항지점에서 일할 수 있도록 소개해 주었다.

한진화물 포항지점과 켄터키하우스, 그리고 미술자료 수집

한진화물 포항지점은 포항제철에서 나오는 여러 가지 철 생산품을 전국에 운송하는 회사였다. 화물차 기사가 철근 덩어리를 기중기로 실어놓으면, 김달진은 그것을 운전 중에 굴러 떨어지지 않도록 묶어서 조여주는 라이싱을 하거나 자동차 부품이 필요하면 기사에게 가져

다주는 일을 했다. 인문계를 나왔지만 취직을 해야 하니까 다닐 수밖에 없었다. 대기업이 좋은 직장이라고 해서 들어갔는데, 직책은 '노가다' 조수였다. 숙식 제공에 월급을 주었지만, 하는 일이 적성에 맞지 않았다. 휴일도 없고, 매일 판에 박힌 일을 해야만 했다.

운전사들이 가지고 있는 정비 카드에 밀린 내용을 정리해서 기재했고, 공구 부속을 내주거나 30장이 넘는 작업지시서를 띄웠다. 엔진오일을 교체할 차만 4대였으며, 설비들을 갖추어 놓은 거치대 장과 쓰레기통, 나중에는 배차실까지 청소해야만 했다. 포항제철 구내에서 일하는 화물차에 기름을 공급해주는 일도 했다. 한 달 수입이 388,210원이었고, 20만 원을 저축할 수 있었다.

그러나 그만두기로 했다. 떠날 때만이라도 스스로 떠나고 싶었다. 이곳에서 일한 1년 반 동안 《신동아》와 《주간 경향》에 나온 미술자료를 어떻게 다시 모으느냐가 문제였다. 생각할수록 마음만 복잡해졌다. 사표를 냈다.

서울에 올라온 김달진은 가장 먼저 '국전' 대담 기사가 실린 《주간 조선》을 샀다. 시일이 걸렸지만 한진화물에 다니는 동안 모으지 못한 자료를 최대한 수집하고, 정리했다. 그리고 국내 처음으로 문을 연 서린동의 켄터키하우스에 취직해 일하게 되었다. 기계들을 닦고, 홀 안을 청소하고, 닭을 9등분으로 잘라서 비계를 뺐다. 그렇게 분리한 닭을 밀가루를 문혀 튀겼다. 앉아 있을 틈도 없이 밤 10시까지 일했다. 다행히 4달째 들어서면서부터는 오전이 한가해졌다.

이때부터 짬짬이 청계천 서점가와 도서관, 미술관 등을 돌아다녔다. 《신동아》, 《여성 중앙》, 《샘터》, 《주간 경향》 등에서 스크랩해둔

1975년 켄터키하우스에서 일하는 모습(왼쪽이 김달진)

그림을 정리하고, 포항에서 수집하지 못한 《주간 경향》의 '나의 신작'과 《신동아》의 '이 달의 전시'를 모을 수 있었다. 안전을 위해 라면상자를 사다가 미술 잡지 《화랑》, 영화 서적과 스크랩, 일기장 등을 묶어 놓았다. 초등학교 때부터 모아놓은 스크랩북을 분실해본 경험이 있었기 때문이다. 1960~70년대 27종 잡지에 연재된 지상 전시 시리즈 목록을 정리했다.

틈틈이 전시회도 관람했다. 예를 들면 1975년 10월 17일에는 오전에 일이 하나 취소되자 문헌화랑의 '박수근 10주기 기념전(1975. 10. 10~10. 25)', 미술회관의 '김영주 전(1975. 10. 11~10. 17', 그리고 현대화랑의 '변종하 전(1975. 10. 15~10. 23)'을 보았다. 이어서 중앙도서전시관에 가서 자료를 살펴보고, 공보관의 도서 전시회도 보았다. 미로서점에 들러서 자료도 2권 샀다. 빠듯한 발품 팔이지만 흐뭇한 시간이었다. 그리고 나면 2시부터 다시 켄터키하우스에서 일했다.

"취미는 사람들의 얼굴만큼이나 다양하다. 그것은 어디까지나 주관적인 선택이므로 누구도 무어라 탓할 수 없다. 다른 사람들이 보기에는 저런 짓을 뭐 하러 할까 싶지만, 당사자에게는 그 무엇과도 바

꿀 수 없는 절대성을 지니게 된다. 그 절대성이 때로는 맹목적일 수도 있긴 하지만."

이는 1976년 12월 31일 일기에 적어놓은 법정 스님의 《무소유(1976)》한 대목이다. 몸무게 미달 때문에 방위로 군 복무를 하던 때였다. 현실에서 공감해주는 사람을 만날 수도 없고, 또 미래에 대한 기약도 없는 미술자료를 계속 수집하던 김달진은 《무소유》를 읽으며 법정 스님 말에 의지해 스스로를 위로한 것으로 보인다.

07 ———— 수집 경험과 미술 잡지 기사

월간《전시계》시절의 빛과 그늘

김달진이 1978년 월간《전시계》에 입사한 것은 벌이 꿀을 따라가듯 자연스러운 일이었다. 한참 미술자료를 수집하러 다니다가 동대문도서관에서《전시계》라는 잡지를 알게 되었다. 미술 전문 잡지인《전시계》는 작가 얼굴을 표지로 내세우는 월간지였다. 용기를 내 전화를 걸었다. 뜻밖에도 일이 쉽게 풀렸다.《전시계》의 최학천 사장과 면담했다. 그리고 인턴사원처럼 일을 시작해 편집부 기자가 되었다. 고졸 학력이지만 김달진의 미술자료에 관한 수집 실적 등을 인정받아 합류해 1981년까지 근무했다.

미술 잡지에 입사하여 기사를 쓰다

《전시계》에서 일하기 시작할 즈음, 김달진에게는 미술자료를 분석하는 관점이 생기기 시작했다.《전시계》업무와는 별개로 1978년《신

1970년대말 전시계 근무 시절

동아》 논픽션 부문에 '한국의 근대미술 자료'를 응모했다. 김달진에게는 이 일이 중요했다. 2016년에 홍진기 창조인상을 수상했는데 어떻게 해서 받은 것 같냐고 물어보니 "나는 자료만 모은 게 아니라 글을 썼다"라고 했다. 그랬다. 김달진은 중학생 시절부터 글쓰기와 친했다. 한때 미술평론가를 꿈꾸기도 했지만, 이내 마음을 접었다. 한 작가의 작품평을 《전시계》에 실었다가 작가에게 봉변을 당했기 때문이다. 작가가 잡지사까지 찾아와서 엄포를 놓았던 것이다. 어렵사리 문제는 해결했지만, 결국 평론가의 꿈과 멀어지는 계기가 되었다.

김달진은 《전시계》에서 편집을 하고, 잡지가 제대로 발간되도록 제판소, 인쇄소, 제본소를 뛰어다녔다. 사무실에서는 전시장에서 본 것을 기록하는 일을 주로 했다. 업무는 많았고, 급여는 박했다. 《전시계》는 매일 출근해 일하는 게 아니었다. 그래서 형이 시작한 성일무역 사업장에서 관리자로 일을 병행할 수 있었다.

하지만 형의 사업은 시작한 지 얼마 지나지 않아 설비 자금과 운영 자금 부족으로 부채가 늘어갔다. 1979년 말에는 휴업에 들어갔다. 그래도 매일 12시가 되어야 귀가할 수 있었다. 형은 고등학교를 졸업한 지 8년째가 되어 가는데, 안정된 직업이 없는 동생에게 학원이라도 다녀서 바텐더가 되라고 했다. 그러면 누나네 레스토랑에서 일하면서

야간 대학에 다닐 수 있다고 조언해 주기도 했다.

　사실 《전시계》는 가족들의 반대를 무릅쓰고 다닌 곳이었다. 형의 사업은 늘어가는 부채로 바람 앞의 등불 같았지만, 그는 미술 잡지사에서 미술에 관한 일을 할 수 있다는 것만으로도 좋았다. 더욱이 그동안의 자료 수집 경험을 바탕으로 자신의 이름은 건 연재물을 실었다.

‘근대 작고 미술가 인명록–서예가上(1979. 4)’

‘근대 작고 미술가 인명록–서예가下(1979. 5)’

‘근대 작고 미술가 인명록–동양화가(1979. 6)’

‘근대 작고 미술가 인명록–서양화가上(1979. 7)’

‘근대 작고 미술가 인명록–서양화가下(1979. 8)’

‘근대 작고 미술가 인명록–조각가 외(1979. 9)’

‘근대 미술단체 및 주요 전시회上(1980. 2)’

‘근대 미술단체 및 주요 전시회中(1980. 3)’

‘근대 미술단체 및 주요 전시회下(1980. 4)’

‘제1회 한국 근대미술품 경매전(1979. 7)’

‘우리 근대미술과 일본(1979. 10)’

‘민전시대의 도래(1979. 11)’

‘지상미술 전시(1980. 1)’

‘제2회 한국 근대미술품 경매전(1980. 4)’

‘우리의 근대미술과 일본(1980.10)’

‘미협 이사장 선출 참관기(1980. 4)’

‘팜플렛을 신중하게 만들자(1980. 6)’

시간이 지나자 일을 해도 잡지 판매 부수가 턱없이 적어서 재미가 덜했다. 그렇다고 이 일을 접는다는 것도 아쉬웠다. 뜻했던 길이어서 참고 견뎠다. 미술 잡지 편집은, 몸은 힘들었지만 뿌듯함이 있었다.

언론사 통폐합으로 직장을 잃다

그러나 《전시계》도 언론 통폐합의 철퇴를 피할 수 없었다. 언론 통폐합은 1980년 11월 30일부터 당시 대통령 전두환의 지시로 보안사가 추진한 조치다. 전두환 신군부의 언론 통제 사전 조치는 잡지계에까지 영향을 미쳤다. 1980년 7월 31일 2시 뉴스에 《창작과 비평》, 《씨알의 소리》, 《뿌리 깊은 나무》, 《월간 중앙》 등이 등록 취소되었다고 했다. 동양방송(TBC), 동아방송(DBS)까지 중단되었다.

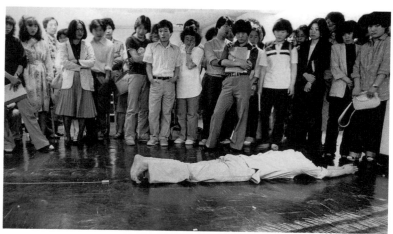

1979년 전시계 근무 시절 동덕미술관에서 이건용의 퍼포먼스 관람 장면(맨 앞줄 오른쪽 다섯 번째가 김달진)

김달진, 한국 미술 아키비스트

《전시계》는 규모가 작고 다른 잡지사처럼 불려가서 조사도 받지 않았으므로 안전하다고 생각했다. 그런데 신문에 《전시계》도 폐간된다는 기사가 나왔다. 사전 통보도 없이 조치한 것이다. "벌금 1,000원을 물려 해도 불러서 얘기하는 법인데 사형을 통보도 없이 시킨다"라거나, "일간지는 못 건드리고 활발하게 움직이는 잡지들만 죽였다"고 하는 소리가 옆에서 들렸다. 《전시계》 8월호는 외부 원고도 많이 들어가고 혁신적인 내용도 있었는데, 외압으로 유산(流産)된 셈이었다. 또 KBS와 공동 주최로 계획한 '피카소 회화전'도 무산되었다. 대표도 미처 모르고 당한 사건이었다.

이경성 교수에게는 《전시계》에 근무하면서도 간간이 연락했다. 그간 모은 미술자료를 보여드리기로 했는데, 졸지에 《전시계》의 향방이 미궁에 빠지면서 김달진은 이 교수를 뵙고 싶었다. 연락을 드리고 만나 상황을 말씀드렸다. 먼저 《전시계》에서 얼마를 받는지 물어보았고, 갈 곳이 없으면 옆에 있는 책상에서 일하라고까지 이야기해 주었다. 하지만 "네, 그러고 싶습니다"라고 말할 용기가 김달진에게는 없었다. 건네주는 '홍익 현대미술 초대전' 도록을 한 권 받아서 사무실을 나왔다. 밖에는 비가 내리고 있었다. 우산이 없었다. 비를 피해가며 거리를 뛰었다.

《전시계》가 폐간되고, 한국 미술 분야별 연감을 만들자고 남아 있었지만, 몇 달 후 더는 버티지 못하고 폐사(閉社)했다. 김달진은 《전시계》가 폐사할 때까지 그곳에서 일했다. 대표와는 나중에 할 수 있다면 다시 함께 하자며 헤어졌다.

김 장사와 분식집을 하면서 길을 찾다

1981년 1월부터 좌판을 깔고 김 장사를 시작했다. 밑천 3만 원은 형수가 주었다. 장사하다 잔돈을 거슬러주어야 하는데, 계산이 서툴러 손님에게 꾸지람을 듣기도 했다. 외상 현금이 들어오지 않아 애를 먹기도 했다. 시장에서 김치, 채소들을 사서 나를 때는 자신도 모르게 짜증이 났다. 3월에는 동인천중학교 옆에 떡볶이, 김밥, 어묵 등을 파는 동인분식을 개업했다. 그러면서도 출판사 등 일할 만한 곳에 계속 연락을 취했다. 마음이 딴 곳에 가 있어 얼마 지나지 않아 분식집을 접었다. 다시 누나가 운영하는 청주의 레스토랑에서 카운터를 보며 길을 모색하기 시작했다.

역시나 하늘은 스스로 돕는 사람을 돕는 모양이었다. 1981년 9월, 운명처럼 이경성 교수가 국립현대미술관 관장으로 발령 났다는 기사를 보았다. 월간《전시계》에서 일한 경험은 후에 국립현대미술관에서 일할 수 있는 디딤돌이 되었다.

08 —————— 삶을 바꾼 만남
국립현대미술관 이경성 관장을 만나다

"미술자료를 정말 수집하고 싶은데, 평생 이런 걸 하면서 살 수는 없을까?"

김달진이 여러 일자리를 옮겨 다니면서 궁리한 것은 이것 한 가지였다. 그런 김달진에게 생의 방향을 결정지은 세 가지 일이 있었다.

초중고 시절 빛이 된 선생님

이미 이야기했듯 첫 번째는 10권짜리 《서양미술전집》을 완성한 것이고, 두 번째는 '한국 근대미술 60년전'을 관람한 것이다. 그리고 세 번째는 당시 홍익대학교 박물관장이던 이경성 교수와 만난 일이다. 사람은 누구를 만나느냐에 따라 인생이라는 낯선 여정에서 길이 바뀐다. 1980년대는 한국인이 미국 이민을 많이 하였을 때였다. 그때는 이민자가 낯선 땅 미국에 도착했을 때 마중 나오는 사람의 직업이나 직

종이 이민자의 직업이 되었다.

김달진의 삶에서 긍정적인 영향을 끼친 스승으로는 두 명을 꼽을 수 있다. 한 사람은 초등학교 2학년 때 담임 박해용(1935~1993) 선생이고, 다른 한 사람은 이경성 교수다. 박해용 선생과 맺은 인연은 초등학교 2학년 때부터 선생이 돌아가실 때까지 지속되었고, 이경성 교수와는 1977년부터 노환으로 임종한 2009년까지 계속되었다.

김달진은 한때 교사가 되는 것이 꿈이었다. 그것은 아마도 2학년 때 박해용 담임선생의 영향 때문이었던 것 같다.

"선생님은 키도 작고 체구가 자그마했음에도 칠판 글씨를 아주 예쁘게 쓰고, 달리기도 잘하셨다."

김달진은 박해용 선생에게 따로 동요 '토끼야, 토끼야'를 배운 추억이 지금도 생생하다며 부탁도 안 했는데 "산속에 토끼야 겨울이 되면 무얼 먹고 사느냐"를 즉석에서 불러주었다. 마음의 방 한 켠에 항상 같이 하는 선생님이어서 순간적으로 나를 의식하지 않고 노래를 부른 것이 아닌가 싶다. 선생님은 어머니가 돌아가셨을 때도 많은 위로가 되어 주었다.

후에도 선생님은 김달진이 하려는 일에 격려를 아끼지 않았다. 2년을 근무하고 다른 학교로 전근 갔는데, 김달진은 그곳까지 가서 매달리고 울었다. 전근 후에도 인연이 이어져 편지로 안부도 전하고, 인생에 관한 조언도 듣곤 했다. 1981년 김달진의 결혼식에도 참석해주었고, 1982년 2월 27일 김달진이 일하는 국립현대미술관에 찾아와서 "너처럼 끈기 있는 삶을 사는 사람은 교과서에 나와야 한다"는 말도 해주었다.

훗날 박해용 선생의 말은 현실이 되었다. 2013년 금성출판사 중학교 2학년 도덕 교과서 '자신의 취미를 직업으로 만들다'에 김달진이 소개되었기 때문이다. 박 선생은 초중고 시절 김달진의 정신적인 지주였다.

2013년 금성출판사 중학교 2학년 도덕 교과서에 실린 김달진 관장

미술 전문가의 따뜻한 말 한마디

김달진은 미술 잡지, 전시 팸플릿 서문, 신문 등을 통해 미술 전문가라는 이름과 직책을 익히 알고 있었다. 미술평론가 이경성뿐 아니라 이일(1932~1997), 이구열(1932~2020), 오광수(1938~), 그리고

〈조선일보〉 미술 담당 기자 정중헌(1946~), 현대화랑의 박명자 (1943~) 대표 같은 미술 전문인에게도 편지를 보냈다. 당시에는 컴퓨터가 없어서 등사판에 철필로 편지를 쓴 후 밀어서 여러 장을 뽑았다. 편지는 자신이 하는 미술자료 수집 일을 계속하고 싶다는 내용이었다.

그러나 소식이 없었다. 편지나 전화로는 전달이 잘 안 되니까 실제로 미술자료를 수집한 스크랩북을 보여주려 했다. 1976년 자신이 스크랩한 자료를 들고 미술평론가 이구열이 운영하는 충청로의 '한국근대미술연구소'를 찾아간 적도 있다. 이구열은 직원을 둘 형편이 아니라고 했다. 그때 고맙게도 답장을 보내온 사람이 있었다. 《뿌리 깊은 나무》 김형윤 편집장은 "굉장히 좋은 취미인데, 이 취미가 어떤 직업으로 연결되기는 어렵지 않겠느냐"며 회의적인 반응을 보였다. 그래도 진지하게 관심을 보여줬다는 사실이 고마웠다.

특히 이경성 교수에게는 여러 번 연락을 취했다. 다행히 한 번 들러보라는 허락을 받았다. 1978년 3월 홍익대학교 박물관 관장실로 찾아갔다. 떨리는 손에는 스크랩북 10권을 싼 보자기가 들려 있었다. 무릎을 꿇고 큰절을 한 후 자료를 보여드렸다. 찬찬히 살펴보고는 "정성이 보통이 아니구나. 좋아하는 일이니까 계속해라"라며 어깨를 두드려주었다.

그날 만남은 김달진 인생에 한 줄기 빛이 되었다. 한국 미술 역사에서 중요한 일을 담당하고 있는 미술평론가에게 자신의 자료 수집이 인정받았다는 사실에 용기를 얻었다. 따뜻한 말 한마디가 큰 힘이 되었다.

돌이켜보면 이경성이 박물관인이 된 것도 그랬다. 젊은 시절 이경성은 우리나라 첫 미술사가인 고유섭(1905~1944)의 편지를 보고 박물관에 관심을 갖기 시작했다. 어쩌면 자신이 고유섭의 격려에 힘입

어 박물관인으로 살았듯, 그 빛이 되는 말 한마디를 김달진에게 건넨 건지도 모른다. 수집한 미술자료를 곧 활용할 기회가 생긴 것은 아니었지만, 이경성 관장에게 자신이 모은 자료를 보여주었다는 사실만으로도 가슴이 벅찼다.

이 조그마한 만남은 후에 평생 인연으로 이어지는 계기가 되었다. 몇 년간 직장을 전전하며 우여곡절의 생활을 하다가 1978년부터 월간 《전시계》에서 근무한 김달진은 자신이 쓴 기사나 자료를 이경성에게 보내기도 하면서 사적인 관계를 드문드문 이어갔다.

마침내 얻은 국립현대미술관 임시직

1981년 이경성 교수가 국립현대미술관 관장으로 취임했다. 그해에 대통령령으로 법이 바뀌어 문화 기관의 기관장이 그 분야 행정직이 아닌 전문인이 맡게 되었다. 그때 미술평론가 이경성이 전문인 1호 국립현대미술관장이 된 것이다. 참고로 여기서 문화 기관은 국립현대미술관, 국립국악원, 국립극장을 말한다.

김달진은 신문에서 이 뉴스를 접했다. 월간 《전시계》 폐간으로 누나가 운영하는 청주의 한 레스토랑에서 카운터를 보던 김달진은 이경성 관장에게 편지를 썼다. 관장으로 취임한 것을 축하한다는 인사말과 함께 "저는 국립현대미술관에서 근무하고 싶습니다. 청소부여도 좋으니까 미술관에서 근무하게 편의를 봐주십시오"라고 적었다.

진심이 전해졌는지 문이 열렸다. 김달진은 미술자료 관련 잡일을

하고 일당 4,500원을 받는 임시직으로 국립현대미술관에서 근무를 시작했다. 그렇게 해서 15년간 국립현대미술관에서 일했다. 이때의 모습을 이경성 관장의 관점에서 볼 수 있는, 1995년에 쓴 글이 있다.

> "내가 1981년 홍대 교수직을 정년 퇴임하고 민간인으로서는 처음으로 국립현대미술관장에 취임하고 나서 얼마나 지나고 나서였다. 미술관에 와보니 미술자료의 수집이나 도서실의 운영이 엉망이어서 김 군과 같은 유능한 인재를 채용하는 것이 필요하다고 생각하여 그해 9월에 자료 수집을 담당하는 직원으로 채용했다. 그리하여 나와 김 군과의 사적인 관계는 마침내 공적인 관계로 전환되었다. 정기적으로 서울 시내를 두루 다니며 자료를 수집하고 그렇게 수집한 자료를 미술관 자료실에 꼬박꼬박 정리하는 그의 재능과 능력은 보통 사람이 아니었다."
>
> 김달진, 《바로 보는 한국의 현대미술》, 4쪽

김달진은 국립현대미술관 근무를 고졸 학력으로 시작했다. 고졸이라는 학력은 국립현대미술관에서 김달진이 원하는 직책을 맡는 데 큰 걸림돌이 되었다. 입사하고 8년여가 지난 1989년에, 그는 서울산업대학교 금속공예과에 입학한다. 미술학을 공부하고 싶었지만, 당시에는 김달진이 들어갈 대학에 관련 학과가 없었다. 졸업 후, 1999년에 중앙대학교 예술대학원 문화예술학 석사를 마쳤다. 등록금은 석남미술문화재단(1989년 설립)의 장학금으로 해결되었다. 석남미술문화재단은 이경성 관장이 이사장으로 있었고, 이 관장 호가 '석남(石南)'이다.

늘 한결같은 사람의 아름다운 만남

　이경성은 김달진에게 아버지 같은 존재였다. 이경성이 노환으로 병원에 있을 때 매주 목요일 김달진의 아내가 병원에 들러 청소하고 세탁물을 가져와서 빨래를 했다. 그리고 토요일 오후면 부부가 병원에 들러 세탁물을 가져다주고 셋이서 저녁 식사를 했다. 그뿐 아니라 김달진은 일주일에 서너 번쯤은 출근길에 한국병원에 들러 이경성을 뵙곤 했다. 이들의 만남은 미술계에서도 '아름다운 만남'의 대표적인 예로 언급되곤 한다. 서울대 고고미술사학과 교수와 국립중앙박물관장을 역임한 김영나(1951~)는 이들의 만남을 이렇게 소개했다.

> "김달진 씨를 볼 때마다 생각나는 분은 이경성 전 국립현대미술관 관장이다. 두 분의 관계를 자세히는 모르지만, 관장님은 늘 김달진 씨를 격려하고 다른 사람들에게도 자랑을 많이 하셨다. 그 후에 관장님이 병원에 계실 때 친아들같이 극진하게 돌보는 김달진 씨를 보면서 정말 관장님은 복도 많다고 감탄하기도 했다. 나이가 들어도 젊었을 때와 달라지지 않은 사람들은 만나면 반갑고 허물이 없어지는데, 20여 년간을 적당한 거리에서 바라보면서 늘 한결같다는 생각이 드는 사람이 김달진 씨다."
>
> 김달진미술자료박물관, 《아름다운 시작-김달진미술자료박물관》, 11쪽

　이경성은 김달진이 평생 하고 싶었던 미술자료 수집을 하도록 터전을 만들어주었다고 해도 과언이 아닐 정도로 큰 영향을 끼친 스승이

다. 그리고는 말년에 아끼던 사적인 물품들을 그에게 넘겨주기도
했다.

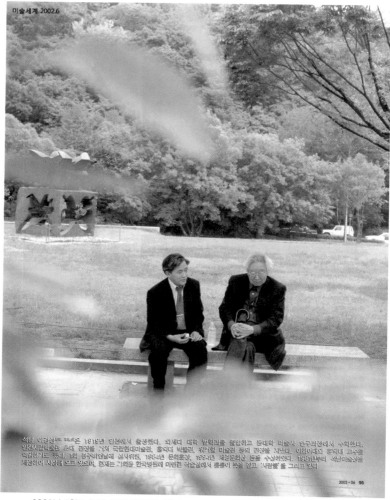

2002년 6월호 《미술세계》의 '아름다운 동행'. 전 국립현대미술관 관장 이경성과 김달진

09 _____ 임시직으로 시작해 기능직까지

국립현대미술관 자료실 근무의 시작과 끝

1981년 9월 23일은 김달진 삶에서 잊을 수 없는 날이다. 청소부 일이라도 좋았던 국립현대미술관에 첫 출근을 하는 날이었다. 어느 곳에서라도 평생 미술 관련 일을 하며 살고 싶었다. 그런데 공무원 신분으로 꿈으로만 생각했던 미술관에서 일하게 된 것이다. 이전 근무지인 《전시계》 업무를 통해 배운 단순한 미술자료 수집에서 벗어나 정리할 줄도 알게 된 것이 조금이나마 미술관 근무에 도움이 될지 궁금했다.

가슴 뛰는 삶을 좇아서 간 국립현대미술관

월간 《전시계》에서는 월급도 적고, 일도 힘들었다. 그래도 《전시계》에서는 풀타임으로 근무하지 않아도 돼 형네 회사에서 일하면서 벌었다. 투잡(Two Job)이었다. 《전시계》에서는 해보고 싶은 일을 할

수 있어서 좋았다. 그러나 《전시계》가 폐간된 후 국립현대미술관에 근무하기 전까지 김달진은 막노동에 버금가는 일을 하며 지냈다. 국립현대미술관 일당은 4,500원이었다. 그래도 삶의 의미를 느낄 수 있어서 좋았다. 그러면서도 자신의 초라한 직급이 목에 가시처럼 걸렸다.

가족들은 국립현대미술관 근무를 반대했다. 확실한 보장도 없이 왜 상경하느냐며 나무랐다. 누나가 레스토랑에서 3년만 고생하면 조그만 서점을 내주겠다고 했다. 집에서 아버지가 걱정한다는 것도 이유 중 하나였다. 누나 도와주는 셈 치고 있으라는 제안도 그리 나쁘지 않았다. 일단 올라가지 않겠다고 대답했다.

하지만 미련이 가시지 않았다. 서울로 가는 것이 좋을지, 청주에 머무는 것이 좋을지 생각이 오락가락했다. 마음이 상경 쪽으로 기울었다. 미술자료 수집을 10년 이상 해왔고, 미술계에서 일하기를 간절히 바란 이유도 있었다. 더욱이 임시직이지만 선망하던 공무원 일이 아닌가. 평생 천직으로 여기며 근무하는 것이 조금은 쪼들리더라도 보람 있을 것 같았다. 일단 기회가 왔는데, 지금 하지 않으면 평생 후회할 것만 같았다. 크게 보면 관장님과 나라가, 내가 있어야 하니까 쓰는 게 아니겠는가 하는 결론에 이르렀다.

김달진은 누나에게만 작별 인사를 하고 서울행 고속버스에 올랐다. 나름 객관적으로 상황을 분석한 후, 마음이 향하고 가슴이 뛰는 곳으로 결정한 일이었다. 새로운 일을 할 때 친분 있는 사람들의 조언이 오히려 발목을 잡는 경우가 있음을 김달진은 안 것 같다. 이 결정은 미래를 위한 첫 번째 도약이었다.

자신만의 포트폴리오로 만든 자리

그렇다면 김달진은 어떻게 이경성 관장의 마음을 움직였을까. 김달진은 《전시계》에 근무하면서도 홍익대 박물관 이경성 관장에게 찾아가 자신이 수집한 자료를 포트폴리오처럼 보여주기도 하면서 관계를 이어갔다. 특히 미술계에서 오용한 사례를 발견하면 자료를 근거로 수정하여 전달한 일이 자신의 존재를 알리고 필요성을 인지시키는 데 큰 역할을 한 것 같다.

예를 들면, 화가 오승우(1930~2023)는 1972년도에 5·16 민족상을 받았다고 통용되고 있지만 사실과 다르다. 김달진이 자료를 찾아보니 5·16혁명 10주년 기념 작품 모집에서 회화부에 당선된 것이었다. 1972년도 학예 부문은 '해당 없음'으로 발표되었다. 이처럼 그는 단순한 미술자료 수집에서 벗어나 자료와 자료의 행간을 보는 안목을 가지고 있었다.

이경성 관장은 이런 김달진을 국립현대미술관 자료실에 필요한 인재로 생각했다. 그래서 흔쾌히 그의 부탁을 받아들였다. 김달진은 이경성 관장을 인격적으로 흠모했다. 국립현대미술관에 취직되기 전해에 새해 인사를 가겠다고 한 적도 있고, 이경성 관장이 자기 집에 찾아오는 꿈도 꾼 적이 있었다. 김달진은 고졸 학력에도 불구하고 자신의 포트폴리오로 국가 기관에 자리를 만든 셈이다.

첫 출근 일주일 전에 국립현대미술관에 들르기도 했다. 9월 15일이었다. 김달진의 일기에는 그날 이야기가 이렇게 적혀 있다.

"국립현대미술관에 갔더니 국전 출품작을 접수하고 있었고, 서관에서는 전국 대학 미전이 열리고 있었고, 11시 45분쯤 관장실에 올라가니 1시에 오라고 해서, 나와서 써니텐을 1병 마셨다. 《전시계》 미스 장과 통화했으나 최학천 사장님은 외국에 가셨다고 했다. 1시에 좀 넘어 관장실. 알고 보니 공문 편지는 내 속달을 받고 했던 것. 서무과에서는 한 달에 10만 원 줄 테니 일할 수 있겠냐고, 보너스도 없는데 일할 수 있겠냐고 했다."

당시 국립현대미술관 직원은 30명에 불과했다. 부서는 전시과와 서무과 2개만 있었고, 큐레이터란 직제는 없었다. 후에 국립현대미술관장을 지낸 미술평론가 오광수가 전문위원으로 큐레이터 역할을 했다. 김달진은 전문위원실에 책상 하나를 얻어 자료 수집을 담당했다. 국립현대미술관에 자료를 정리하는 직원이 처음 고용된 상태라 직원 매뉴얼이 없었다. 그렇다고 할 일을 알려주는 사람도 없었다. 우선 배달되는 도록, 팸플릿 등을 정리했다.

1995년 국립현대미술관 과천관 자료실 근무 당시 김달진

몇 달 지나지 않은 어느 날, 서무과 계장이 인터폰으로 여직원과 함께 사무실로 불렀다. 연세대학교 도서관학과 학생에게 도서 정리 기술을 배우라고 했다. 이때 도서 정리는 자료를 분류해서 청구 기호를 넣는 것을 말한다. 이 일을 눈여겨보면서 한편으로는 자신의 부족함을 절감했다. 대학 진학의 필요성도 느꼈다. 하지만 수업 기간과 수업료 문제로 엄두도 못 냈다. 1982년 현대미술 아카데미를 수료하고, 1984년에 성균관대학교 한국사서교육원에 입학하여 이듬해에 준사서 자격증을 취득했다.

미술관에서 미술자료를 수집하고 기록하는 일을 했지만, 항상 현장에서 주고받는 팸플릿을 놓치고 있다는 생각이 들었다. 혹시 실제 전시 현장에서 빠진 것은 없는지 확인해야 한다는 조바심이 들었다. 미술관에 입사하기도 전에 이런 확인 작업을 해왔기 때문에 분명히 놓치고 있는 자료가 적지 않다는 사실을 알고 있었다. 출판물은 자료를 제작한 측에서 일정 부수를 법령이 정한 기관에 의무적으로 제출하는 제도가 있다. 납본제도가 그것이다.

미술책이나 전시 도록 등이 간간이 미술관으로 오고 있었다. 동료 직원들은 자료가 지속적으로 오기 때문에 부족함을 못 느끼고 있었다. 따라서 자료를 입수하기 위해 외근을 하면 놀러 다닌다는 인식이 강했다. 하는 수 없이 관장에게 직접 허락을 받았다. 매주 금요일마다 출근부에 서명한 뒤, 인사동과 사간동 등지를 돌며 자료를 모으기 시작했다.

금요일의 사나이, 뛰는 가슴을 접다

　　김달진은 국립현대미술관에서 다른 '목소리'를 내는 직원이었다. 국립현대미술관을 다니면서 《월간 미술》과 《가나아트》 같은 잡지에 글을 써서 기고하곤 했다. 당시에는 배낭도 없어서 양손에 가방과 쇼핑백을 든 채 신문사와 전시장을 속속들이 돌아다녔다. 돌아다니면서 전시장에 걸린 그림과 도록에 실린 작품을 일일이 확인하고, 확인한 사항을 빠짐없이 기록했다. 그때 30대 초반의 김달진을 선화랑 대표 김창실(1935~2011)은 이렇게 기억했다.

> "그는 언제나 선화랑에서 새로운 전시가 시작된 지 사흘쯤이 지나면 늘 그의 체구에 비해 커다란 가방을 둘러메고 조용히 입가에 미소를 띠며 어김없이 나타나곤 했다. 미소년 같은 동안 얼굴이 그의 나이보다는 퍽 어려 보여 모든 이에게 호감을 주는 인상이었다. 그가 언제나 수줍은 듯 화랑에 들어와서 전시장을 돌며 작품들을 감상할 때마다 걸려 있는 작품들을 몽땅 눈 안에 담아 가려는 듯 그의 두 눈은 반짝거렸고, 상기된 빛이 역력했다. 진지한 그의 미술 감상 태도가 나는 마음에 들었다. 미술 감상이 끝나면 그는 으레 각종 팸플릿이나 엽서, 포스터들이 놓여 있는 카운터로 곧장 가서는 국립현대미술관에서 왔노라며 두세 권씩의 전시용 도록들을 받아 가곤 했는데, 그때마다 선화랑에서 발행하던 《선미술》 잡지를 한두 권씩 챙겨서 함께 넣어 가는 것도 잊지 않았다."
>
> 김달진미술자료박물관, 《아름다운 시작-김달진미술자료박물관》, 19쪽

이때 얻은 별명이 '금요일의 사나이'다. 자료 수집뿐 아니라 사실 확인을 중요시했기 때문에 집요하게 파고들다 보니 한 미술 담당 기자는 김달진을 '편집광적'이라고 형언했다. 그때까지만 해도 미술자료의 사실 확인을 중시하는 사람이 거의 없어서 김달진의 활동은 유난스러워 보였다. 그러나 김달진은 사소한 오류가 한 번 기록되면 계속 확대 재생산되기 때문에 처음부터 바로잡아야 한다는 신념이 확고했다.

국립현대미술관에 취직하고 이듬해 결혼하면서 박봉에도 불구하고 정서적으로 안정된 삶을 꾸려갔다. 《전시계》 동료였던 아내는 책을 좋아하고, 생활력도 강했다. 1984년에 딸 영나, 1987년에 아들 정현이 태어났다. 아들을 낳은 이듬해에 그는 개방 대학 체제인 서울산업대에 입학했다. 아침에는 공평학원에 가서 영어를 수강하고, 퇴근 후에는 사당동에 위치한 모던화실에 가서 석고 데생, 정밀 묘사, 색채 구성을 배우며 3년간 응시하여 이룬 성과였다.

금요일마다 자료를 수집하는 한편 개인적인 관심사도 병행했다. "죽은 사람에게 무엇을 얻어먹으려고 그렇게 뒤적거리냐?"는 소리까지 들으면서도 작고한 근대미술가들의 관련 자료를 모아 사적으로 근대미술 자료집 집필을 계속해 나갔다. 작고한 작가의 소외현상은 향후 한국 미술사의 서사 구조를 약화 또는 왜곡하는 결과를 가져올 수 있다는 문제의식이 있었기 때문이다. 퇴근 후 귀가해서 아이들과 놀아줄 틈도 없이 그는 자료들과 씨름했다. 이렇게 열심히 하면 국립현대미술관에서 더 나은 직급으로 옮겨갈 줄 알았다.

그러나 평생직장으로 생각했던 국립현대미술관에서 그런 기회는 오지 않았다. 국립현대미술관이 덕수궁에서 과천으로 이전하던 1986년

에 30명이었던 인원이 100명으로 늘어났다. 이때 학예실을 신설한다. 김달진도 별정직 7급으로 3년 더 일할 기회를 얻었다.

별정직 3년 계약이 끝났을 때의 일이다. 인사 담당자로부터 미술관을 그만두든지, 기능직으로 강등해서 근무하든지 하라는 선택을 요구받았다. 속상한 제안이었지만, 기능직으로 근무를 계속했다. 다행히 그 사이에 대학을 졸업하여 학예사 시험을 볼 기회를 얻었다. 시험을 보았지만 통과하지 못했다. 큐레이터로 전환되지 않은 상태에서 김달진이 머물 수 있는 자리는 기능직 외에는 없었다.

그러나 기능직 월급으로는 도저히 생계를 감당할 수 없었다. 하고 싶은 일을 하느라 아이들에게 신경을 쓰지도 못했는데, 둘째 아이가 왜소증으로 아파서 병원비도 많이 드는 상황이었다. 가족에게 미안했다. 국립현대미술관을 평생직장으로 생각해 한국 미술사 관련 자료를 모으고, 1년마다 전시회도 카드로 만들어 통계를 내는 일도 계속하고 싶었다. 하지만 고생하는 가족을 생각하면 더는 안 되는 일이었다. 마음 한구석에 절망의 응어리가 커졌다. 1982년과 1985년에 국립현대미술관장 표창도 받았다. 1992년에는 문화부 장관 모범 공무원 표창도 수상했다. 하지만 하는 일만큼 대우를 받을 수 없는 현실에 그는 1996년 1월 31일자로 사직서를 제출했다.

일에 대한 자부심으로 준비한 도약

국립현대미술관은 김달진을 성장시킨 인큐베이터 같은 곳이었다.

마흔이 넘은 나이에 중앙대학교 예술대학원에 석남문화재단 장학금으로 들어가서 공부를 이어갔다. 1999년에 중앙대학교 예술대학원 문화예술학과 예술학 전공으로 졸업했다. 국립현대미술관에서 일하면서 습득한 지식을 바탕으로 미술계에서 아무도 가보지 않은 '미술자료 전문가'의 길을 구체적으로 모색했다. 국립현대미술관에서 자신의 위치에는 절망했지만, 퇴사할 즈음에는 입사할 때 품었던 마음속 초라함은 자기 일을 향한 자부심과 자존감으로 대치되었다.

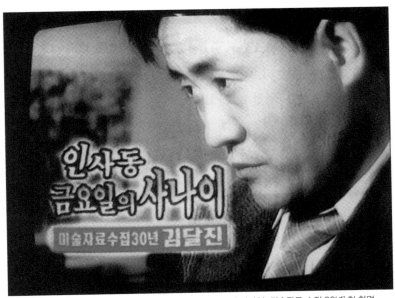

2000년 11월 28일 KBS 2TV 마이웨이 '인사동 금요일의 사나이-미술자료 수집 30년' 첫 화면

수집의
열매인
글들

1. 관람객은 속고 있다

2. 미술자료센터를 설립하자

3. 미술연감은 발행되어야 한다

1. 관람객은 속고 있다

김달진이라는 이름을 세상에 크게 알린 글은 '관람객은 속고 있다'다. 이 글은 유홍준과 맺은 인연에서 나왔다. 김달진을 처음 만났을 때, 유홍준은 갓 등단한 미술평론가이자 《계간 미술》 기자로 전시회와 미술 행사를 빠짐없이 살펴볼 때였다. 그때마다 마주친 유홍준은 김달진이 누가 시키지 않아도 미술자료를 수집하는 임무를 띤 사람 같다고 생각했다. 그런 김달진에게 유홍준이 글을 권유하게 된 계기가 있다.

정확한 기록과 자료 보존을 위해

1985년, 김달진이 자료를 어떻게 수집·정리하는지 궁금하던 차에 유홍준은 인천시 주안의 서민 아파트로 김달진의 큰딸 백일잔치에 초대받아 간다. 그곳에서 어렵게 사는 모습을 본 유홍준은 김달진이 스스로 택한 자료 수집의 업을 평생의 업으로 전환할 수 있는 계기를 만들어주고 싶었다. 그래서 당시 유홍준이 주간으로 있던 계간 《선미술》에 '정확한 기록과 자료 보존을 위한 제언'을 주제로 원고를 청탁했다.

국립현대미술관 임시직으로 일하던 김달진은 자신의 위치를 고려해 한사코 사양했다. 게다가 1970년대 말 월간 《전시계》에서 작품평

을 썼다가 작가에게 모진 소리를 들었던 아픈 기억도 있었다. 그래도 유홍준은 "글쓰기라는 작업을 통해서 개인적 의욕이 공적인 사명으로 발전하는 것이고, 그 과정에서 자료도 생각도 정리된다"고 하며 설득했다. 그 결과 반강제적으로 받은 글이 '관람객은 속고 있다'다.

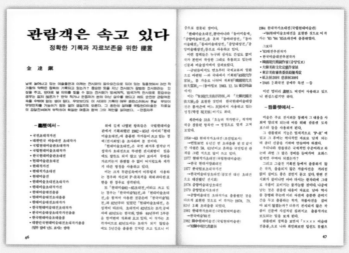

1985년 《선미술》 겨울호에 실린 '관람객은 속고 있다'

이 글은 1985년 《선미술》 겨울호에 실렸다. 1980년대 중반에는 미술 출판물과 전시 팸플릿이 날로 늘어날 때였다. '86 아시안게임'과 '88 서울올림픽'을 앞두고 있었다. 김달진은 우리 근대미술을 말할 때 "기본적인 기록과 자료 정리가 미흡하다"는 지적을 받아왔음을 잊지 않았다. '과거' 일제 강점기, 해방, 6·25전쟁이라는 국가적 재난으로 확보하지 못하고 놓친 자료들이 많을 수밖에 없었다. 그렇다 하더라도 경제개발 하느라 '현재'의 기록을 놓쳐서 장차 무엇이 무엇인지 가

김달진, 한국 미술 아키비스트

늠하기 힘든 일이 '과거'처럼 반복되어서는 안된다는 생각에 이 글을 쓰게 되었다. 이 글에서 김달진은 미술계 현장에서 모은 미술자료 기록을 다섯 가지—화력(畵歷), 팸플릿, 연표(年表), 연보(年譜), 연감(年鑑)—로 분류하여 어떠한 오류가 있는지 예를 들어가며 지적했다.

미술자료 기록 속의 씻지 못할 상처들

먼저 화력은 작가의 전시 이력을 말한다. 1982~1985년 사이 '현대미술 초대전'(국립현대미술관)을 조사했다. '현대미술 초대전'은 국전이 폐지된 후, 신인 공모전이 '대한민국 미술대전'으로 바뀌고, 추천·초대 작가나 기성 작가를 대상으로 하는 전시였다. 다음에 나열하는 전시명들은 '현대미술 초대전'에 출품한 작가들이 자기 경력에 이 전시명을 제대로 기록하고 있는지 조사한 것이다.

"국전 초대 작가전, 대한민국 미술대전 초대 작가, 국립현대미술관 초대 작가, 국립현대미술 초대 작가, 한국 현대미술관 초대전, 현대미술관 초대전, 현대 작가전, 현대 작가 초대전, 현대미술전, 현대미술 초대전 초대 작가, 현대미술 초대 작가전, 현대미술대전 출품, 현대미술대전 초대 출품, 현대미술대전 초대 작가, 한국 현대미술대전 초대 작가, 한국 미술대상 초대 작가전 출품, 한국 현대미술 초대 출품, 대한민국 현대미술대전 초대 작가 출품."

'현대미술 초대전'은 국전 폐지 후 생긴 추천·초대 작가전이다. 엄연히 '현대미술 초대전'이라는 고유의 전시명이 있는데도 남이 보아서

무엇을 가리키는지 판별하기가 쉽지 않을 만큼 제각각 다른 명칭을 사용하고 있다. 이에 대해 김달진은 바른 표기에 무관심해서 아무렇게나 사용하는 작가도 있지만, 작가 자신이 홍보 목적을 위해 과다하게 표현하는 사례도 있다고 진단했다. 나아가 "팸플릿의 기능은 일차적으로는 홍보에 있지만, 나중에는 그 내용이 자료로 남아 역사를 증명해주는데, 미리 사전에 충분한 준비 기간을 두고 출품하는 작가, 작품 사진을 실어야 하지 않겠는가?" 하며 제언을 했다.

미술은 각종 전시회를 통해 작품 세계를 사회화하는데, 작가나 주최 측에서 부차적으로 팸플릿, 도록, 포스터 등을 제작한다. 그런데 기록물인 이들 자료가 적잖이 문제투성이다. 학력에서 졸업, 수료, 중퇴, 수학, B·F·A(미술 학사), M·F·A(미술 석사), M·A·E(미술교육 석사), Ph. D.(박사)의 구분도 제대로 해놓지 않을 뿐만 아니라 학력을 속이기도 한다. 팸플릿에 분명히 강사, 출강, 조교로 기록된 작가의 현직을 통상 교수로 기사화해 보도하는 경우가 많다는 점도 자료 대조로 구체화했다.

연표는 역사상 사건이나 사실을 일어난 해의 차례대로 적은 표를 말한다. 연표는 역사의 흐름을 한눈에 파악하고, 또 다른 분야의 상황과도 쉽게 비교할 수 있어 유익한 자료다. 김달진은 이 글을 쓸 당시에 개최한 '한국 현대 판화─어제와 오늘전(1985. 11. 13~30, 호암갤러리)' 팸플릿에 실린 한국 현대 판화 연표에서 잘못된 곳을 몇 군데 발견한다. 우선 팸플릿 서문에 1981년 미국에서 있었던 '한국 드로잉 판화의 오늘전'처럼 사실과 다르게 서술했다는 점을 지적했다. 그리고 이 '한국 현대 드로잉전(Korean Drawing Now)'은 한미수교 100주년 기

념 문화 사업의 하나로 추진, 브루클린미술관 큐레이터 진 바로가 국립현대미술관에서 개최한 '드로잉 81'전을 계기로 내한하여 작품을 선정했으며, 국내 작가 27명, 재외 작가 20명이 출품, 1981년 6월 27일부터 9월 7일까지 뉴욕 브루클린미술관 전시를 마친 후 1982부터 1984년까지 11개 도시에서 순회 전시했다는 점까지 확인해놓았다.

연보는 사람이 한평생 살아온 내력을 연대순으로 간략하게 적은 기록이다. 그러므로 작가의 생애를 이해하는 데 좋은 자료가 된다. 김달진은 박생광(1904~1985)이 작고한 1985년 9월 《공간》에 미술평론가 최병식이 작성한 연보를 살펴보았다. 그리고 1957년 서울 화신백화점에서 백양회 창립전에 참가했다고 기록했지만, 이는 당시 팸플릿과 다른 자료에서도 찾아볼 수 없는 화력이라는 점과 1965년, 1967년, 1969년 조선일보사가 주최한 '현대작가 초대전'에 출품했다고 기록했지만, 1965년(9회)과 1967년(11회)은 '현대작가 초대전'이 열리지 않은 해이므로 초대 출품은 1966년과 1969년 2회라고 밝혔다. 잘못되고 빠뜨린 사실을 지적한 셈이다.

연감은 한 해 동안 일어난 여러 가지 일이나 기록을 모아 수집·분류·정리해서 엮어놓은 자료다. 역사에 남아 세월이 흐른 뒤에는 더욱 중요한 몫을 담당하게 된다. 김달진은 1984년 7월에 발행된 《문예연감-1983년》을 예로 들었다.

《문예연감-1983년》은 전통, 문화, 미술, 음악, 공연 예술, 문화 일반, 자료로 나뉘어 있다. 그중 '미술' 편에는 주요 전시장과 전시회 실태를 서울 52개소 화랑과 전시장별로 1년 동안 열린 전시회를 기록하고, 중앙지, 지방지를 포함한 신문 논설 일람을 만들었는데, 그것이

어느 기준에 따라 색인을 만들었는지, 전체적인 신문 논설(평론) 건수가 55건은 너무 미흡하다고 피력했다. 국제 교류 일지에는 1983년도 수상자 등이 실려 있고, 권말 자료의 문화예술 일지 '미술' 편을 보면 날짜순으로 1년 동안 전시회 동정을 기록했는데, 그것은 사실상 전시회를 삼중 기록한 것임을 밝혔다. 더불어 완벽한 자료 수집은 불가능하겠지만 자료 게재 기준의 불명확성, 내용의 통일성이 없는 점, 작품 사진이 없거나 적다는 점, 다양한 자료의 부족, 발간이 너무 늦는 점을 지적했다.

그만이 쓸 수 있는, 죽비 같은 글

글은 매웠다. 미술계에서는 이전까진 이런 글을 접할 수 없었으므로 다수의 일간지에서 기사화하면서 화제를 낳았고 경종을 울렸다. '문제 많은 미술 출판물(〈대전일보〉, 1985. 12. 16)', '허점 많은 미술 출판물(〈제주신문〉, 1985. 12. 26)', '미술 팸플릿 과장 오기 많다(〈부산일보〉, 1985. 12. 26)', '미술 기록, 자료 등 허점 모자이크(〈일간스포츠〉, 1985. 12. 30)', '미전 안내서 등에 작가 소개 과장 많다(〈한국경제신문〉, 1985. 12. 31)', '잘못 그려진 화력(〈서울신문〉, 1986. 1. 16)', 그리고 'Publicity Phamplet on Artists Exaggerated(〈The Korean Times〉, 1986. 1. 7)' 등 파장은 컸다. 전시 팸플릿과 작가 연보 연표에 잘못 기재된 바를 세세히 찾아서 지적한 이 글은 반향이 컸다. 안일주의를 깨운 죽비 같은 글이었다. 유홍준은 《선미술》 '편집 후기'에서

김달진, 한국 미술 아키비스트

"김달진 씨의 '관람객은 속고 있다'는 우리 시대 화가와 미술계 주변의 모든 이들이 다시 한 번 세심한 주의를 해야 할 중요한 문제 제기라고 생각한다"며 힘을 실었다.

김달진의 수집과 기록은 그렇게 한 톨의 밀알이 되었다. 정확한 기록의 씨앗이 미술계에 떨어져 그 씨앗이 시간이 흐르면, 건전한 미술 문화라는 나무로 자라 미래에 역사로 남는다. '관람객은 속고 있다'는 자신의 목소리를 내고자 한 글쓰기의 본격적인 시작점이 되었다. 1995년에는 《바로 보는 한국의 현대미술》을 출간했다. 국립현대미술관을 퇴사할 즈음, 그동안 쓴 글들을 묶어 우리나라 미술의 해외 진출과 외국 미술의 국내 수용 과정 등을 유형별·주제별 전시 개최 횟수와 같이 구체적인 기록을 토대로, 실증적으로 정리하여 발표한 것이었다.

2. 미술자료센터를 설립하자

우리는 미술자료가 필요할 때 국립현대미술관 자료실에 예약하면 열람할 수 있다. 지금은 국립현대미술관 자료실이 당연해 보이지만, 처음부터 그랬던 것은 아니다. 이와 관련한 그의 흥미로운 글이 있다. 김달진이 국립현대미술관 자료실에 근무할 때였다. 그는 국립현대미술관에서 발행하는 《현대의 시각》 1991년 1·2월호에 '미술자료센터 설립을 위한 제언'을 싣는다. 이 글은 그때까지도 국립현대미술관에 미술자료센터가 없었다는 예증이다. 국립현대미술관 미술연구센터는 국립현대미술관 서울관이 개관한 2013년에 와서야 비로소 문을 열었다.

첫 문장부터 힘이 들어간 제언

미술연구센터는 한국 근·현대미술의 주요 자료 정보를 누리집에 공개한다. 관심 있어 신청한 사람은 누구나 국립현대미술관 홈페이지를 통해 예약할 수 있고, 정해진 시간에 원본 자료를 열람할 수 있다. 미술 작품을 제작하면 보통 전시회를 통해 관람객에게 소개된다. 전시 후 작품은 소장가나 화상에게 넘어가거나 작가에게 남게 된다. 그 과정에서 화집, 팸플릿, 포스터, 신문 및 잡지 기사 같은 문건이 나오

는데, 흔히 이것들을 '미술자료'라고 부른다. 김달진은 이 글을 쓸 때까지만 해도 "폐지 주우러 오셨구먼" 하는 소리까지 들었다. 미술 관계자들도 미술자료에는 관심이 없던 시절이었다. 미술 관계자가 아니라면 지금도 미술자료라는 단어가 낯선 것이 현실이다.

'미술자료센터 설립을 위한 제언'은 첫 문장부터 힘이 들어가 있었다.

> "오늘날 정보의 다양화와 양적 증가를 어떻게 체계화시켜 남길 것인가의 중요성에 대해서는 새삼 강조할 필요조차 없다."

여기서 '정보'라는 단어를 '물건'으로 바꾸면 "오늘날 물건의 다양화와 양적 증가를 어떻게 체계화시켜 남길 것인가의 중요성에 대해서는 새삼 강조할 필요조차 없다"가 된다. 이를 정리·수납의 관점으로 읽는다면, 실생활과 연결 지어 쉽게 이해할 수 있다. 정리 수납가에 따르면, 매뉴얼을 만들어 그 시스템으로 정리·수납하면 물건의 가치를 높일 수 있다고 한다. 미술자료센터도 마찬가지다. 축적된 자료를 전산으로 정리하여 이용자가 사용하기 편하게 관리하면 정보의 가치를 재창조할 수 있다.

정보의 효용성을 높이기 위해서는 어떤 전제가 필요할까. 무엇보다 정보가 정확해야 한다. 잘못된 정보는 음식을 만들어도 먹을 수가 없는 상한 요리 재료와 같다. 시간이 지나면 오히려 그릇된 정보로 인해 문제를 확산하기 때문이다. 명품에 짝퉁이 생기는 것처럼, 명작일수록 위작 논란이 발생할 확률도 높다. 이때 정확한 미술자료 정보를 구

축해 놓으면 미리 방지할 수 있다. 전시장에서 바로 쓰레기장으로 직행할 수도 있는 전시 관련 문건들이 미술자료 안내 목록이 되는 생생한 과정이 '미술자료센터 설립을 위한 제언'에 다음과 같이 실려 있다.

"국립현대미술관에서 자료실이라는 명칭과 함께 움직이기 시작한 것은 1981년부터다. 자료실을 모르는 사람과 자료 우송의 필요성을 실감치 못하는 사람들이 많아 기증 또는 우송되어 오는 자료로는 상당히 부족하다."

"간행물은 새로운 책을 발행하면 2권씩 납본제도가 법적으로 있지만, 전시회 팸플릿은 그런 제도도 없고, 각 미술관, 화랑, 미협 지부에 자료 수집 협조공문을 발송해 보지만, 큰 효과를 보지 못하고 있다. 지방 팸플릿은 30% 정도 도착하고, 각 시도 미술대전 팸플릿은 빠지는 경우가 허다하다. 매주 금요일 전시회장 출장을 나가면 사간동, 관훈동, 인사동, 동숭동 일대를 돌게 되는데, 최근에는 상황이 많이 달라졌다. 몇 년 사이 강남에 늘기 시작한 화랑들이 강북의 화랑 수를 버금가고 90년 한 해 동안 서울시 내에는 50여 개 화랑이 개설되었다. 현재 서울에서 열리는 전시회의 팸플릿은 70% 정도 우송되어 오고 있으며, 자료 수집은 1주일 한 사람이 하루 출장을 나가서는 어림없는 실정이다. 강남은 갈 생각도 못하고 결국 미입수된 자료는 전화로 우송을 부탁하기도 한다."

김달진, 한국 미술 아키비스트

1990년대 작가들은 작품이 중요하지, 작품 전시에 따르는 팸플릿, 포스터 같은 자료에는 무신경한 경우가 많았다. 따라서 꼼꼼히 챙기기보다 형식적인 차원에서 처리하는 게 현실이었다.

"신문사, 잡지사, 화랑, 미협을 들러 미술관에 발송해 주지 않은 팸플릿을 그곳에서 발견하게 되면 아쉬움을 느끼곤 한다. 우선 눈에 드러나도록 기사화하는 홍보도 좋지만, 어느 곳에 보내야 영구적으로 보존되고 활용되고 자신을 대변해 줄 것인가 생각해 볼 문제다. 우리 미술관(국립현대미술관)은 한 전시회의 팸플릿을 2부 이상 수집하는 것을 원칙으로 하고 있다. 1부는 개인별 미술인 카드 파일이나 미술 그룹 파일에 넣고, 다른 1부는 전시회 날짜순으로 팸플릿 북에 철해서 목록으로 작성하여 보존한다. 1990년은 날짜순으로 정리한 팸플릿 북이 106권 2,335종이었다."

"화집은 도서실로 넘겨주고 포스터는 별도로 수집 목록을 작성하고 포스터함에 보존한다. 현재는 하루에 쌓이는 신문들과 일주일에 입수되는 50~70여 종의 자료를 분류하고 날짜를 맞추는 일만 해도 밀리지만, 미수집되는 전시회도 신문과 미술 잡지에서 조사하여 전시회 카드까지 만들어져야 한다. 전시회 카드에는 전시회명, 시일, 장소의 간단한 내용과 관련 기사 색인과 팸플릿 보관처를 명기해 놓는다. 이 일을 제대로 하면 1년 동안 분야별 전시회 통계가 나올

수 있고 전시회에 대한 리뷰 색인이 나오니 먼 후일 연구에 안내 역할을 할 수 있다. 여기에 전시회 카드는 필요한 자료를 찾기 위해 팸플릿을 뒤지는 수고를 덜어주며, 자료실 자료량이 많아 창고로 옮기게 되면 안내 목록이 될 수 있다."

이런 안내 목록이 시스템 부실로 인해 비효율적으로 벌어지는 오류는 다음과 같은 기사에서도 확인된다.

"자료의 중요성을 경시하면, 적지 않은 문제가 생긴다. 국립현대미술관은 지난해 '한국 미술 100년전' 2부 전시 때 80년대의 민중미술 계열 작가들의 모임인 '현실과 발언'에서 만든 팸플릿을 삼성미술관 리움 한국미술기록보존소에서 빌려다 전시했다. 국립현대미술관이 소장하고 있는 자료인데도, 전시 기획 담당자가 도서 자료 담당자와 의사소통이 안 돼서 무엇이 어디 있는지 못 찾아 생긴 일이었다. 삼성미술관 리움은 2005년 '이중섭 드로잉'전 때 미공개작이라며 황소 밑그림을 걸었다가, "1979년 미도파 화랑에서 열렸던 이중섭 전시회 팸플릿에도 나온 작품"이라는 전문가 지적을 받고 이틀 만에 언론사에 정정 보도를 청하는 실수를 했다."

<div align="right">김달진, '카탈로그 레조네 주문을 외우자~
오늘의 미술자료가 내일은 史料', 〈조선일보〉, 2007. 2. 5</div>

미술자료 수집맨의 절박한 호소

　그는 또 지금까지 자료실이 자료 수집에 그쳐 자료보관실 역할밖에 못한 점도 지적했다. 다양한 자료를 축적하고 전산화하여 이용자 편의를 위해 자료 관리를 개선하여 자료센터 기능으로 탈바꿈해야 한다는 점을 제안했다.

> "지금 일차적인 자료 수집과 정리도 미흡한 형편이고 한국 근대미술자료의 연차적 정리, 한국 현대미술사 연표 작성, 주요 작가 연보 작성 등 모든 구상이 아직은 요원한 일이다. '문화발전 10개년 계획'에도 미술관의 자료센터화 추진계획을 포함하는 데 보다 구체적인 종합계획이 수립되어 예산 확보와 기자재 구매, 전문 인원 확충, 인식 재고 등 선결되어야 할 과제들이 많다. 또한 자료실, 도서실, 시청각실을 하나의 공간으로 통합하여 더 효율적인 자료 관리 체제를 운영하는 것도 필요하겠다. 하지만 복사기 한 대 없는 자료실의 현실을 담당자는 이해하기 어렵다."

> "우리 미술계는 외형적으로 보기에는 풍성한 것 같고 일반인의 관심이 증대됐지만 미술연감 한 권조차도 홀로서기가 어려운 실정이다. 《한국미술연감》이 10권으로, 《열화당 미술연감》이 6권으로 폐간되고 말았다."

　그리고 '미술자료센터 설립을 위한 제언'을 발표한 후 6년이 지난

2005년, 그는 인사동에도 미술정보센터를 설립을 제안했다.

> "모든 일은 정보와 자료에서 출발한다. 우리 현실은 미술자료를 열
> 람하기 쉬운 미술 도서 자료실을 찾기가 쉽지 않다. 미술의 메카인
> 인사동에 미술정보센터 설립을 제안한다. 인사동은 많은 미술인과
> 미술 관련자, 애호가, 외국인들이 찾아오기 쉬워 접근성이 좋다. 이
> 곳에서 미술 도서, 잡지, 논문, 현재 진행하는 전시 자료 등을 충분
> 히 준비해놓고 미술 전문 사서의 적극적인 활동이 필요하다. 이런
> 곳이 있어야 해외에 우리 작가를 잘 알릴 수 있다. 때로는 현장에 가
> 지 못해도 정보를 얻고, 앞으로 열릴 각종 비엔날레, 아트페어도 이
> 곳을 홍보 창구로 이용하면 효과를 높일 수 있다. 정부 예산을 외형
> 적으로 드러내는 일만 앞세우지 말고, 가장 기본적인 데이터베이스
> 인프라 구축에도 나눠 쓸 때다."

'인사동에 아카이브 설립을', 〈세계일보〉, 2005. 5. 24

시간을 두고 이런 제언을 계속한 김달진은 국가 기관인 국립현대미
술관보다 몇 년 빠른 2008년에 미술자료정보센터 역할을 함께 하는
'김달진미술자료박물관'을 개관하는 결실을 보았다.

　　　　　　　　　　　　　　　　　　　김달진, 한국 미술 아키비스트

3. 미술연감은 발행되어야 한다

지금은 '미술연감'이 사라진 시대다. 한국미술연감사에서 《한국미술연감(1977~1997)》 13권, 열화당에서 《열화당 미술연감(1984~1989)》 6권, 《월간 미술》에서 《한국미술(1996~2010)》 15권을 발행했고, 한국문화예술위원회에서 1976년부터 발행한 《문예연감》은 2013년 이후 종이책 발행을 중단하고 PDF로 전환한 지 오래다. 이 과정을 지켜보고 제작에 참여하기도 한 김달진은 미술연감의 필요성을 누구보다도 절감해 발행을 역설해왔다.

1990년에는 '미술연감'이 꼭 발행되어야만 하는 이유를 〈스포츠 조선(1990.04. 09)〉, 《월간 미술(1990. 05)》에 쓰기도 했다. 일찍부터 연감의 중요성을 깨달았기 때문이다. 연감은 미술 분야 외 어느 분야에서든 필요하다. '지금'을 기록으로 남겨 그것이 시간이 지나 역사가 되면, '미래'에 후대 사람들이 참고할 수 있기 때문이다. 연감은 지금 당장 현실적으로 필요하기도 하지만, 미래에 더 중요한 역할을 한다.

예를 들어 작은 가게를 하는 두 명의 사장이 있다고 해보자. 한 명은 가게 크기가 작으니까 주먹구구식으로 운영해도 된다고 생각한다. 반면에 한 명은 규모가 작아도 일이 되어가는 과정, 있었던 일, 판매, 통계 등을 자세히 기록한다. 언뜻 생각해도 어느 가게가 번창할지 우리는 쉽게 알 수 있다. 이렇게 일 년 동안 기록한 것을 한 권씩 정기적으로 만들면, 그것이 바로 연감이다. 만약 내가 일 년 동안 한 일, 수

입과 지출을 기록해 놓고 통계를 낸다면, 그것은 '나의 연감'이 된다.

'연감'의 의미를 사전에서 찾아보면 '어떤 분야에 관하여 한 해 동안 일어난 경과, 사건, 통계 따위를 수록하여 일 년에 한 번씩 간행하는 정기간행물'이다. 미술연감은 1년 동안 미술계의 동향에 관해 주요 자료·통계 등을 요약하고, 정리하여 활용할 수 있도록 해마다 간행한 정기간행물을 일컫는다.

경험으로 쓴 미술연감의 필요성

예술 작품에는 답이 없다. 백 명의 작가는 백 가지의 생각을 작품으로 구체화한다. 그래서 백남준(1932~2006)이 "원래 예술이란 게 반이 사기다. 속이고 속는 것이다. 사기 중에서도 고등 사기다. 대중을 얼떨떨하게 만드는 것이 예술이다"라고 했는지도 모르겠다. 하지만 미술계 정황이나 이슈화한 것들, 그리고 통계 같은 것은 정확해야 한다. 만약 미술자료를 정확하게 기록하지 않으면, 그것은 정말로 '사기'가 되기 때문이다.

김달진은 미술 전문 출판사 열화당에서 1984년부터 1989년까지 6년간 발간한 《열화당 미술연감》 제작에 참여해 전시회 항목 설정과 부록 정리 등을 맡은 적이 있다. 그래서일까. 《열화당 미술연감》을 1990년에 폐간한다는 기사를 보고 안타까운 마음에 '미술연감이 발행되어야 한다'를 썼다. 전시 기록과 관련된 기사 색인, 충분한 도판을 수록하던 《열화당 미술연감》의 폐간은 학문 연구와 발전의 토대가 사라지는 일

이었기 때문이다.

1984년부터 1989년까지 발간된 《열화당 미술연감》

"오늘날 정보의 다양화와 양적 증가로 자료를 과학적 체계적으로 정리한 연감, 편람, 인명록 등 기초 도서의 필요성이 날로 증대하고 있다. 이러한 책들은 어느 특정한 학문 분야 혹은 사건이나 통계 등의 내용을 쓸데없는 시간과 정열을 낭비하지 않고 효과적으로 쉽게 찾을 수 있게 한다. 외국은 이러한 기초서적들이나 자료집의 발행 역사가 길고, 또 분야마다 세분되어 있어서 학문 연구와 발전의 밑거름이 되고 있다. 우리나라도 언론기관의 연감, 색인집을 비롯하여 출판, 광고, 문예 부분에서 현재 30여 종의 각종 연감을 발행하고 있으며, 그 숫자는 점차 늘어나는 추세다. 미술 부문의 경우 각종

전시 기록, 기사 색인, 미술 단체, 미술 인명 등을 수록한 연감을 출간하고 있다."

"열화당 연감은 매년 1천 부씩 발행하여 대학이나 국공립도서관, 화랑, 작가 등 미술계의 폭넓은 독자층에도 불구하고 기증본을 요구하는 풍토와 연감에 대한 인식 부족 등으로 매년 판매율이 20%에도 못 미치는 실정이라고 한다. 여기에다 교환 광고 협조마저 거절하는 미술관이나 화랑, 문예진흥기금 신청을 외면한 당국, 작가들의 자료 비협조 등의 어려움으로 폐간을 결정했다고 한다. 연감 혹은 사전과 같은 성격의 책이 그것의 문화적인 의미와 가치에도 불구하고 대체로 제작에 잔손이 많이 가고 시간이 걸리는 작업이며, 특히 상업적인 효과가 극히 미미한 현실을 감안할 때, 소규모의 군소 출판사에서 명분이나 보람만으로 이런 방대한 작업을 해내기란 벅찬 일일 것이다. 이런 사정을 감안해 볼 때 그동안 열화당의 연감 발행은 미술계로서는 분명 가치 있는 일이었으며, 그런 만큼 폐간의 아쉬움이 더욱 큰 것이다."

그는 일본의 미술연감을 보고 놀란 경험을 밝히며, 우리 미술이 질적 양적으로 발전하고 있는데도 제대로 된 연감 하나 발간하지 못하는 열악한 현실에 서글픔과 부끄러움을 토로하기도 했다.

"얼마 전 자료 정리를 하다 1927년 조일(朝日)신문사에서 발간된 일본의 미술연감을 본 적이 있다. 그들이 이미 오래 전부터 지금 우리

김달진, 한국 미술 아키비스트

의 연감에 뒤지지 않는 훌륭한 자료집을 만들어냈던 사실에 새삼 놀란 것이다. 물론 연감 등에 담아 넣을 구체적인 사실, 즉 미술계의 풍성한 움직임이 뒤따라야겠고, 그것은 한 나라의 미술 문화의 역사와 수준에 따라 다소의 편차가 있겠지만 그나마 발행되어 오던 연감조차 폐간되는 형국을 보면서 서글픈 마음을 금할 수 없다."

"1차 자료가 되는 팸플릿이 어느 한 곳에 찾아볼 수 있도록 제대로 정리되어 있는가? 바쁘게 사는 현대생활 속에서 그 당시 팸플릿, 신문, 잡지 등을 찾아본다는 게 쉽지 않다. 이럴 때 한 해 동안의 활동 기록이 담긴 연감을 근거로 미술계 실상을 파악하고 안내서로 활용할 수 있다."

김달진은 "연감 제작에 참여해 보았고, 연감을 가장 많이 활용하고, 기록의 중요성을 절감한 사람으로서 오늘날 대량으로 쏟아져나오는 수많은 정보 자료를 소멸시키지 않고 어떻게 효과적으로 처리·보존하느냐는 것은 중요한 관심사가 아닐 수 없다"라며 연감 제작의 중요성을 역설했다.

《문예연감》의 오류와 연감의 미래

1990년 겨울에는 '우연의 일치인가?-오류 많은 문예연감'을 발표했다. 지난 1년 동안 무슨 전시회가 얼마만큼 열렸는지 궁금해서 한국

문화예술진흥원이 그해 10월에 낸 《문예연감》을 기다려서 보았다. 열화당에서 《열화당 미술연감》을 폐간한 마당에 국내에서 유일하게 미술 관련 통계 자료를 싣는 곳이 《문예연감》이었기 때문이다. 문화체육부 산하 공공기관인 한국문화예술진흥원(1973. 3. 30~2005. 8. 26)은 한국문화예술위원회의 전신이다. 1990년에 그곳에서 발간한 《문예연감》에는 1989년의 문예 정보가 기록되어 있다. 김달진은 이 《문예연감》을 보고 아연실색할 수밖에 없었다. 1988년과 1989년 전시회 행사가 똑같이 3,537건으로 되어 있었기 때문이다. 우연의 일치일 수가 없다는 데에 문제가 있었다. "1년에 몇 천 건의 전시회가 계속 늘어나는 추세에서 같을 수 없다"며, 많은 부분을 조목조목 예로 들어가며 《문예연감》의 오류를 지적했다.

1976, 1987, 1988, 1992년도 한국문화예술진흥원 《문예연감》,
1978, 1979, 1980년도 한국미술연감사 《한국미술연감》,
1997, 1998, 1999년도 월간미술사 《한국미술》

김달진, 한국 미술 아키비스트

그가 지적한 문예연감의 심각한 오류의 문제점이 〈조선일보〉 1990년 12월 27일 기사에 '문예연감 오류 많다', 〈한겨레신문〉 1990년 12월 30일 '문예연감 자료 오류 많다' 기사로 등장하면서 미술계 이슈로 부각되었다.

한국 현대미술은 일제 강점기, 해방, 6·25전쟁, 분단 역사 속에서 각종 자료가 유실되어 미술사를 연구할 때 장애 요인으로 작용하는 것이 현실이다.

> "자료를 과학적, 체계적으로 정리한 연감, 편람, 인명록과 같은 기초 도서들은 어느 특정한 학문 분야 혹은 사건이나 통계 등의 내용을 파악하려는 쓸데없는 시간과 정열을 낭비하지 않고 효과적이고 쉽게 찾을 수 있게 한다. 외국의 경우에는 이러한 기초 서적들이나 자료집의 발행 역사가 길고, 또 분야마다 세분되어 있어서 학문 연구와 발전의 밑거름이 된다."

역사를 아는 사람만이 앞으로 갈 수 있다는 말이 있다. 미래는 과거와 현재를 아는 사람에게만 제 얼굴을 보여주기 때문이다. 그래서 김달진은 1년간 미술계 흔적을 갈무리한 연감을 후세에 남겨야 한다고 역설했다. 한 해 한 해 기록의 축적이 바로 역사이기 때문이었다.

2부

공유

1. 묵묵히 쏘아 올린 '김달진미술연구소'

2. 손 안의 전시 안내 플랫폼

3. '수집의 밀실' 옆 '공유의 광장'

4. 수집의 꽃, 미술자료박물관

5. 땀으로 일군 한국 미술가 'D 폴더'

6. 아트 아키비스트와 라키비움

7. 40여 년 걸린 '한국 미술가 인명록'

8. 마침내 품은 한국 최초의 미술 잡지

9. 하마터면 한국 미술사에서 사라졌을

01 ———— 묵묵히 쏘아올린 '김달진미술연구소'

가나미술문화연구소에서 김달진미술연구소로

2001년 12월, 김달진미술연구소가 출범했다. 《가나아트》에서 퇴사하고 곧이어 개소한 김달진미술연구소는 이후 시작한 월간지 《서울아트가이드》, 미술 정보 포털 '달진닷컴', '김달진미술자료박물관', '한국미술정보센터'의 모태다. 이렇게 열거하고 보니 모든 과정이 순탄했던 것만 같다. 그러나 호사다마(好事多魔)였다. 그때마다 힘든 사연이 있었다.

'가나미술연구소'에서의 새로운 시작

김달진은 평생직장으로 삼고 싶은 국립현대미술관을 자의 반 타의 반으로 그만두었다. 국립현대미술관 직원으로서 신분이 보장되는 공무원인 것은 좋았다. 하지만 가정사로 봤을 때 국립현대미술관에서

받는 기능직 월급으로는 가족을 돌볼 수가 없었다. 미술관에서 나가라고는 하지 않았다. 다만 별정직 7급으로 계약이 3년간 묶여 있다가 풀린 상황이어서 스스로 그만두든지 다시 기능직 10등급으로 내려가야 하는 상황이었다. 기능직 10등급은 타자수나 경비와 같은 직급이었다.

그 월급으로는 두 아이를 키우는 아내까지 〈한겨레신문〉 배달 아르바이트를 하는 고충을 겪어야 하는데다 왜소증으로 호르몬 주사를 맞는 아이의 병원비를 감당할 수가 없었다. 김달진은 퇴직을 결심하고, 가나화랑과 현대화랑, 아트선재센터 같은 화랑이나 사립 미술관 같은 곳에 자리를 알아보며 자신의 색깔에 맞는 다른 직장을 물색했다. 그 과정에서 가나화랑 이호재 대표를 만났다.

가나화랑에 근무하던 전승보(현 경기도립미술관 관장)가 적극적으로 추천하며 중간 역할을 해주었다. 김달진은 국립현대미술관에 근무하며 《월간 미술》이나 《가나아트》와 같은 미술 잡지에 글을 기고해 대외적으로 미술자료 전문가로 이름이 나 있었는데, 이것이 호재로 작용했다.

"혁신적인 계획을 세워서 강하게 추진하기보다 벌어진 현상을 수용한다. 자신이 하던 일에서 탈락하여 부득이하게 다른 곳에서 일할 때는 과거에 했던 일은 지속하며 그것들을 디딤돌로 삼는다. 또 만나는 사람들에게 의견을 구하며 새로운 길을 모색한다. 물론 평생 아무 업적도 이룬 것이 없는 예순다섯 살의 사람들이 전부 흙 속의 진주는 아니다. 그러나 집요하게 호기심을 발동시키고 끊임없이

이런저런 시도를 해보면 더욱 강화될 수 있다. 쏜살같이 앞서간 토끼에게 굴하지 않고, 꿋꿋하게 자기 갈 길을 간 거북이처럼 말이다."

애덤 그랜트, 《오리지널스》, 8쪽

당시에 이호재 대표는 때마침 가나미술문화연구소를 개설하려던 참이었다. 가나미술문화연구소는 가나화랑의 부설 기관으로, 미술 관련 사업을 자문해주는 전문 연구소를 표방했다. 다루는 일은 미술관 설립부터 전시회 기획과 대행, 작가·기업·미술관 홍보, 환경 조형물 기획, 포트폴리오 제작 등이었다. 미술 컨설팅 업무를 광범위하게 맡아 처리하는 일이었다.

이 연구소는 1996년 2월에 인사동 하나로 빌딩에서 개소했다. 김달진은 가나미술문화연구소 자료실장으로 일을 시작했다. 가나미술문화연구소는 1998년 평창동에 복합 문화 공간 가나아트센터를 개관하여 평창동으로 이전했다. 가나미술연구소는 국립현대미술관과 달리 사설 기관이기 때문에, 대외적인 것보다 가나아트센터에서 요청하는 자료를 제공하는 일에 집중했다. 수집한 미술자료를 바탕으로 내부에 도서관 형태의 자료실을 운영했다. 이 일에는 1970년대 후반에 일한 월간 《전시계》와 1980년대 초반부터 국립현대미술관에서 근무한 경험이 연계되었다. 월급은 국립현대미술관의 두 배였다.

과천 국립현대미술관 자료실에 근무할 때, 매주 금요일에 미술관과 갤러리를 돌며 자료 수집을 하는 바람에 '금요일의 사나이'라는 별명을 얻었는데, 가나미술문화연구소는 인사동에 자리 잡고 있었으므로 금요일뿐 아니라 시간이 날 때마다 수시로 나갈 수 있었다. 개인적인

미술자료 수집을 그는 이때도 계속해 나갔다.

유럽 여행과 '김달진미술연구소' 개소

20세기 말 당시 우리 사회에는 인터넷 열풍이 거세게 불면서 인터넷을 기반으로 한 사업체가 우후죽순처럼 생겨났다. 이호재 대표는 가나미술문화연구소 외에도 별도 법인체로 '가나아트닷컴'을 만들었다. 가나아트닷컴은 콘텐츠 부문과 기술 부문으로 나뉘어 있었다. 김달진은 가나미술연구소 자료실장 외에도 가나아트닷컴 총괄팀장을 맡았다. 녹록지 않았다. 콘텐츠와 정보는 어떻게든 꾸려나가겠는데, 기술적 지식이 백지상태였기 때문이다. 팀장으로서 수익을 내야 하는 상황들이 너무 버거웠다.

그런 가운데 김달진은 회사에서 유럽 여행 포상을 받았다. 가나화랑은 1996년 프랑스 정부에서 주최하는 파리국제예술공동체(La Cité internationale des arts)에 참여했다. 작가들이 파리에 살면서 작업할 수 있는 레지던시 스튜디오 제공 프로그램이었다. 선정된 작가들에게는 6개월씩 작품을 제작할 수 있는 공간과 전시장이 제공되었다. 나라별로 신청하고 비용을 지급하면 건물에 있는 방을 배정받는 시스템이었다. 우리나라에서는 삼성문화재단, 가나화랑, 동아대학교 등 4곳이 공간을 배정받았다.

가나화랑이 운영하는 이 파리국제예술공동체 공간에 공백 기간이 생겼다. 김달진은 이곳을 거점으로 아내와 함께 한 달간 처음으로 프

랑스, 영국, 네덜란드, 독일, 이탈리아를 여행했다. 이때 오랫동안 도판으로 접한 미술 작품들을 원작으로 보면서 미술을 보는 새로운 시각을 갖기도 했다.

그러나 이즈음 계간 《가나아트》도 2000년 가을호(통권 70호)로 종간을 선언했다. 미술 잡지 《가나아트》는 1988년 격월간으로 창간해 계간으로 변경했다가 결국 역사 속으로 사라졌다. 가나미술연구소는 2001년 11월 말 문을 닫고 가나아트닷컴은 유지했지만, 인터넷을 기반으로 한 사업이 크게 성공하지는 못했다. 문을 닫은 가나미술연구소에서 김달진이 할 일은 없었다.

그 사람, 돈이 많은가 봐

그러나 가나아트 외에는 마음고생 덜하며 기댈 곳이 없었다. 김달진미술연구소를 개소할 당시 김달진은 주머니 사정이 그리 좋지 않았다. 예전에 형이 운영했던 성일무역의 사업 연대 보증을 선 탓에 월급까지 압류가 들어오고, 신용카드조차 사용하지 못할 때였다. 이러한 상황은 1980년대부터 지속되어 왔다. 간혹 들리는 "그 사람은 돈이 많은가 봐", "편하게 살다가 박물관 하나 만들었나 보죠"라는 세간의 입방아는 속 모르는 이들의 허사(虛辭)일 뿐이었다. 김달진은 힘겨웠지만, 힘껏 조금씩 자신이 원하는 길을 닦아 나갔다.

"나는 창의성의 대가들이라고 해서 반드시 가장 전문성이 뛰어난 것은 아니며, 오히려 다른 사람들로부터 매우 폭넓은 견해를 구한 다는 사실을 깨달았다. 다른 사람들보다 앞섬으로써 성공한 경우보 다는 참을성 있게 행동할 때를 기다림으로써 성공한 사례가 더 보 편적이라는 사실도 알게 되었다."

애덤 그랜트의 《오리지널스》에 수록된 페이스북 최고운영책임자 셰릴 샌드버그의 말이다. 이 말은 김달진이 경력을 쌓은 과정과 정확 하게 일치한다. 이호재 대표가 사무실을 무상으로 사용할 수 있도록 자신의 회사 한쪽을 김달진에게 내주어 김달진미술연구소 개소가 가 능했다. 다른 사람들에게 자신이 처한 상황을 피력해 폭넓게 견해를 구하고, 참을성 있게 일을 지속하고, 어둠을 헤쳐가며 성장했다. 상황 에 짓눌려서 하고자 하는 일을 멈추지는 않았다.

김달진, 한국 미술 아키비스트

02 ———— 손 안의
전시 안내 플랫폼

한 달치 전시회 가이드북
《서울아트가이드》

월간지 《서울아트가이드》 발간은 김달진이 '김달진미술연구소'를 열고 가장 먼저 한 일이었다.

2001년 12월 '가나아트센터' 자료실장 일을 뒤로하고, 자신의 이름을 건 김달진미술연구소를 열었다. 이듬해 1월에는 월간 《서울아트가이드》와 몇 달 후 미술 정보 포털 '달진닷컴(daljin.com)'을 개시했다. 《서울아트가이드》와 달진닷컴은 '가나미술문화연구소'에서 하던 일의 연장선에 있었다. 가나미술문화연구소에서 발간하던 포켓용 미술정보지 《서울전시회가이드》는 김달진이 퇴사하던 시점에 40회로 마감했다. 김달진미술연구소를 열면서 정기간행물 등록을 하고, 2002년 1월 《서울아트가이드》 창간으로 재탄생하였다. 또 달진닷컴을 만들 때는 기술적 지식이 없는 김달진이 '가나아트닷컴'을 총괄하면서 지켜본 경험이 큰 도움이 되었다. 따로 준비 기간과 공백 기간 없이 김달진미술연구소 개소와 동시에 마치 준비하고 있던 것처럼 《서울아트가이드》

와 '달진닷컴'을 시작하였다. 여기에는 월간 《전시계》에 근무할 때 하던 일이 국립현대미술관과 가나아트를 거치면서 숙성·확장한 점도 한 몫했다.

《서울아트가이드》 2002년 1월 창간호, 양면 12쪽 접지

《파리스코프》를 벤치마킹한 미술정보지

인터넷 정보통신 강국에 사는 우리가 지금 보기에는《서울아트가이드》와 동시에 시작한 미술 정보 포털 달진닷컴의 출범이 자연스럽게 들릴 수도 있다. 가나미술문화연구소에서 발간한《서울전시회가이드》는 파리의 각종 문화예술 정보를 소개하는 주간지《파리스코프》를 벤치마킹한 미술 정보지였다. 이호재 대표가 프랑스를 자주 왕래하면서《파리스코프》를 들고 왔고, 이것을 김달진에게 보여주면서 만들어보자고 했다.

> "파리스코프(Pariscope)란 게 있다. '파리를 살피는 기계'란 뜻을 가진 파리 시내 공연 안내 책자다. 매주 수요일 나오는 이 조그만 책자는 파리에서 문화생활을 즐기려는 사람들의 필수품이다. 2백 쪽 정도 분량의 이 안내 책자에는 파리와 그 인근에서 벌어지는 크고 작은 문화·예술 행사가 어느 것 하나 빠짐없이 소개돼 있다. 깨알 같은 글씨로 된 이 책자 한 권이면 한국 영화 '서편제'가 어느 극장에서 몇 시에 상영되고, 상영 시간은 몇 분이며, 입장료는 얼마고 하는 공연 안내에서부터 누가 언제 만들었고, 배우로는 누가 나오며, 영화 내용은 어떤 것인지 등 작품 자체에 대한 것까지 손바닥 들여다보듯 훤히 알 수 있다."
>
> '내가 본 파리1: 공연 안내 책자-파리스코프', 〈중앙일보〉, 1994. 1. 24

《서울아트가이드》의 모델이 된《파리스코프》는 디지털 디바이스가

보편화하면서 새로운 길을 모색하지 못하고 2016년 폐간되었다. 반면 달진닷컴과 유기적으로 연결된《서울아트가이드》는 초기에는 분량이 적은 접지 형식이었다가 나중에 책자 형식으로 자리 잡았다. 세로 19센티미터, 가로 26센티미터 크기로 120~200쪽 내외다. 오프라인 잡지와 온라인 잡지 목록이 밀접한 관계를 맺고 연결되어 스마트 기기 이용자의 접근성을 높인 것이 유효하게 작용했다.《서울아트가이드》홈페이지에 들어가면, 2002년 1회차부터 검색해서 볼 수 있고, 차례를 보고 흥미가 생기는 부분은 김달진미술자료박물관을 방문해서 원본을 열람할 수 있다. 열람은 예약제이며, 수수료를 지급하고 스캔할 수 있다.

만약 김달진이 가나미술문화연구소 자료실장으로 일하지 않았으면, 김달진미술연구소 개소는 불가능했을 것 같다. 반대로 김달진이 아니었으면 가나미술문화연구소에서 근무했다 하더라도 미술연구소를 만들지 못했을 것이 분명하다.

《서울아트가이드》를 홈페이지에서는 이렇게 소개하고 있다.

"2002년 1월 창간한《서울아트가이드》는 국내외에서 개최되는 최신 미술전시 정보를 한눈에 볼 수 있는 가장 대표적인 정보지로, 국내외 미술 현장 소식, 칼럼 등 정확하고 전문적인 미술 정보를 발행 및 보급하여 미술계 소식 소통에 이바지하고 있습니다. '전국 전시 공간의 구역별 지도·연락처 및 전시 일정, 전시 홍보, 영향력 있는 미술 전문가의 칼럼, 시평, 작가 추천 등과 한국 미술계 현안에 대한 제언'을 수록하고 있습니다."

《서울아트가이드》를 보면 미술관과 화랑의 전시회 일정, 전시장 위

김달진, 한국 미술 아키비스트

치, 주소, 전화, 홈페이지도 알 수 있다. 《파리스코프》가 저렴하나마 유료인 것에 비해 《서울아트가이드》는 무료다. 예술의 전당, 서울시립미술관, 인사아트센터, 제주도립미술관을 비롯한 전국 주요 미술관, 화랑 등 500여 개의 곳에서 배포한다. 용도도 다양하다. 전시회가 궁금한 사람들에게는 정보를 제공하고, 미술관과 화랑에서는 회원이나 고객에게 서비스용으로 배포할 수도 있다. 전시회를 홍보하려는 작가나 미술관과 화랑 등에서도 이용하기에 좋다. 미술 관련 업체에서 광고를 올릴 수도 있다. 미술 관련 업체란 아트숍, 미술품 운송 업체, 사진 스튜디오, 액자점 및 표구점, 화원, 출장 뷔페 등을 말한다. 이들 광고도 미술인과 미술 애호가들에게는 중요한 정보다. 《서울아트가이드》는 정보라는 관점에서 이들을 다룬다.

《서울아트가이드》는 작가들과 일반인을 연결하는 가교 구실을 한다. 가끔 서울 인사동이나 사간동, 삼청동 갤러리들의 입장료가 얼마인지 묻는 이들이 있다. 이곳 갤러리는 특별전 외 모든 전시는 무료로 진행하므로, 길을 걷다가 무심코 들어가도 되는 곳이다. 대부분 갤러리 입구 데스크에는 《서울아트가이드》를 비치한다.

《서울아트가이드》는 미술전시 정보 외에도 읽을거리와 볼거리가 많아 흥미롭다. 550여 개 미술관과 화랑의 전시회 소식뿐 아니라, 미술평론가가 평가한 전시회, 미술평론가와 큐레이터의 '지금, 한국 미술의 현장', '한국 미술계의 과제', '미술 신간 소개', '통신원을 통한 6개국 전시' 등이 있어 소장 가치가 있다. 그리고 D폴더 작가의 자료, 단행본, 도록, 팸플릿, 리플릿 논문, 신문, 잡지 기사로 분류해 매달 '한국 미술 대표 작가 김달진미술자료박물관 소장 아카이브'를 싣는

한편, 작가의 부고(訃告)도 기록한다. 그렇게 하지 않으면 평생 작가로 산 인물의 생몰 연도가 불확실해지고, 우리가 모르는 사이에 그마저 사라지기 때문이다. 유명한 작가들이야 어디서든 찾을 수 있겠지만, 그렇지 않은 작가들은 흔적도 없이 잊히고 만다. 김달진에게 우리 미술을 풍요롭게 하는 작가는 유·무명을 떠나 누구나 소중하다.

한글이 기반인 《서울아트가이드》는 외국인들이 보고 정보로 활용하기에는 어려움이 있다. 한국을 찾는 외국인들에게도 도움을 줘야 한다는 궁리 끝에 2008년 서울문화재단의 지원을 받아 영문판 격월 '아트맵'을 제작했으나, 제작비 부담을 이기지 못해 결국 1년 만에 중단할 수밖에 없었다. 영문 아트맵은 아직도 김달진에게 숙제로 남아 있다.

최고의 전시 가이드북이자 미술연감

갤러리에 들르면, 작품보다 먼저 보이는 《서울아트가이드》는 미술 전문가들에게는 자기 생각과 작품을 알리는 창구로, 일반인들에게는 미술계의 최신 동향을 접하는 창구로 미술 정보 플랫폼 역할을 톡톡히 하고 있다. 또 갤러리를 오픈하는 과정에서 빼놓지 않는 일이 《서울아트가이드》에 등재 신청을 하는 것이다. 신문과 다른 매체에 홍보하는 것보다 파급효과가 크고 자료로 남는 장점이 있기 때문이다. 《서울아트가이드》 1년치를 모으면, 12권이 정기간행물로서 그해의 미술자료가 된다. 이는 《서울아트가이드》가 기록물이자 인쇄물로서, 미술연감

이 없는 시대에 미술연감 역할을 덤으로 한다는 뜻이다.

　우리나라 미술품 전시 자료 수집을 삶의 유일한 재미로 삼아온 김달진은 시간이 흐르면서 축적한 미술자료를 사람들과 널리 나눌 방법을 모색하고 있다. 자신이 좋아서 수집한 자료를 사회적으로 가치 있게 활용했으면 하는 고민의 연장이다. 《서울아트가이드》는 그런 고민의 한 결실이자 실천이다. 이 월간지 발간과 더불어 미술자료는 자연스럽게 사회적 가치를 발산하기 시작했다.

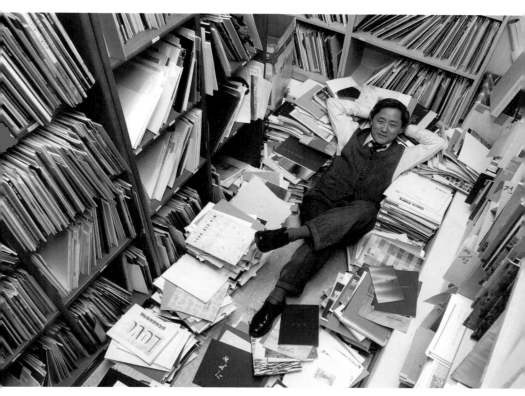

2002년 '김달진미술연구소' 시절 김달진 관장 ⓒ중앙일보

03 _____ '수집의 밀실' 옆 '공유의 광장'

월간지와 미술 종합 포털 '달진닷컴', 그리고 소셜 미디어

40년이 넘는 세월 동안 미술자료 수집에 집중한 김달진은 2001년 김달진미술연구소를 설립하면서 생각에 변화가 생긴다. 미술자료를 데이터베이스로 만들어 이용자들에게 편하게 제공하는 방안을 궁구한다. 이른바 수집에서 한 걸음 더 나아가, 공유 시스템을 구축하고 싶었던 것이다. 이 미술자료 공유의 싹은 국립현대미술관 자료실에서부터 틔워졌고, 가나미술문화연구소 자료실에서 실행 방법이 축적되었다. 그는 이에 대해 다음과 같이 말했다.

"이제 자료를 조사하다 보니까, 이 귀한 자료를 나만 활용할 게 아니라 필요한 사람들한테 제공해야겠다고 생각했습니다. 그리고 제가 일했던 국립현대미술관 자료실은 국가 기관으로서 자료를 수집하고 보존하여 미술관 관내 학예사나 직원들이 이용하기도 하지만, 대외적인 서비스를 하는 곳이었죠. 그래서 이런 자료를 공유해야겠다는 생각을 당연하게 받아들이게 된 것 같습니다. 공유가 중요하다, 내가 가

김달진, 한국 미술 아키비스트

지고 있으니까, 이건 나 혼자만 독점할 것은 아니고, 필요한 사람들에게 제공해야겠다고 생각했어요."

수많은 자료 때문에 방을 빼다

김달진은 국립현대미술관에서 근무할 때 금요일마다 인사동, 동숭동, 청담동 일대 갤러리를 돌며 자료를 모은 탓에 '금요일의 사나이'라고 불렸지만, 버려지는 팸플릿도 모았기에 '쓰레기를 모으는 남자'라는 소리도 들었다. 이렇게 수집한 자료를 체계적으로 분류해서 국립현대미술관 자료실에 두고, 나머지는 자택에 보관했다. 헌책방을 다니며 국립현대미술관 업무에 필요한 자료 외에 자신이 필요하다고 생

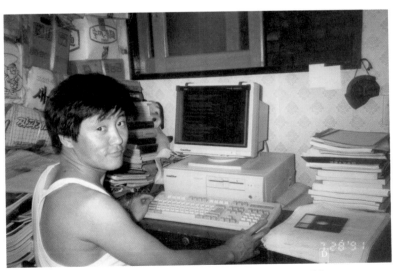

1991년 월계동 반지하 집. 쌓여 있는 박스들이 모두 미술자료들이다.

각한 자료를 한 부 더 자비로 모았기 때문이다. 그 덕에 집에도 자료가 쌓여 갔다. 한 번은 자료 더미 때문에 집주인이 방을 **빼달라**고 한 적도 있었다.

과천 국립현대미술관에 근무하던 당시 관악구 남현동에 살 때였다. 사당역에서 서울대학교 쪽으로 가다 보면 남현동 예술인마을이 있었는데, 그곳에 있는 집 2층에 세 들어 살았다. 1994년 10월 성수대교가, 1995년 6월 삼풍백화점이 무너지던 시절이었다. 이런 분위기 속에서 집 마루가 자료의 무게를 못 견디고 아래로 휘자 주인이 집이 무너질 것 같다며 이사해달라고 했다.

그때는 자료들을 사과 상자나 라면 상자 같은 것에 넣어서 늘어놓고, 그 위에 매트리스를 깔고 잠을 잤다. 자료 상자로 만든 침대인 셈이었다. 온 가족이 불편한 상황에서 주인이 방을 빼라고 하니까, 하는 수 없이 앞집 지하방을 얻어서 자료 상자를 옮겼다. 자료가 계속 쌓여서 고향인 충북 옥천에 있는 둘째형 집 창고에까지 한 트럭분을 분산해 보관했다. 그러나 시간이 지나서 살펴보니 창고에 습기가 차서 많은 자료를 버릴 수밖에 없었다. 집주인의 눈에는 김달진이 하찮은 물건을 버리지 못하고 모아두는 저장강박증 환자로 보였을지 모른다.

수집품을 보관할 공간이 한계에 다다르면 컬렉션들은 개인적 차원에서 만족하고 버리거나 공공의 영역으로 확대하느냐 하는 갈림길에 서게 된다.

수전 피어스(Susin M. Parce)은 수집이 '소유적 자아(Possessive Selfhood)'의 형성과정이라며, 그것은 개인적 차원과 집단적 차원이

김달진, 한국 미술 아키비스트

있다고 분석했다. 개인은 수집 행위를 스스로 이미지를 만들고 투영하는 일종의 생산적인 과정으로 활용하고, 공동체는 기존에 축적된 물질과 사회 구조들을 수집하여 사회의 패턴을 유지하고 진행하는 전략에 사용한다는 것이다. 집단적 차원의 수집은 박물관, 문화유산 보존지구, 기념관 등의 형태에서 쉽게 찾아볼 수 있다. 반면에 개인적 차원에서 이루어지는 수집은 표면적으로 눈에 크게 띄지 않는다."

<p style="text-align:right">설혜심,《소비의 역사》, 198쪽</p>

김달진은 개인적 차원에서 시작한 수집을 공유를 통해 표면적으로 눈에 크게 띄게 했다. 김달진은 자료의 '질서'를 만들었다. 어떻게 그럴 수 있었을까? 김달진은 1970년대부터 미술자료를 노트에 일일이 손글씨로 목록화, 색인화하였다. '지상 전시 목록', '미술 기사 색인' 등이 그것이다. 자료는 '입력'이 중요하지만 '출력' 또한 '입력'만큼 중요하다. '출력'할 수 있어야 활용 가치가 생긴다.

코스모스(Cosmos)는 원래 그리스어로 질서를 뜻한다. 그리스인은 질서가 있으면 잘 살아가고 있다는 뜻이고, 질서가 무너지면 반대 상태라고 생각했다. "괜찮아요?"라는 말은 독일어로 "Alles in ordnung?", 영어로는 "Are you all right?"이다. 직역하면 "만사가 정상이십니까?"이다. 괜찮은 상태란 정리가 제대로 된 상태를 의미한다. 김달진의 미술자료는 정리가 제대로 된 상태였기 때문에 '출력'하여 사회와 공유할 수 있었다.

'공유'로 자료의 사회적 가치 높여

수십 년에 걸쳐 하나씩 모은 미술자료는 김달진의 존재를 대표하는 파토스(Pathos)를 담고 있다. 컬렉션은 필연적으로 수집가를 표현하기 때문이다. 미술계에서 '김달진'이라는 이름은 '미술자료'를 상징한다. 국립현대미술관장을 지낸 미술평론가 오광수는 2008년 김달진미술자료박물관 개관을 축하하는 글에서 이렇게 말했다.

> "김달진 씨와의 만남이 정확히 언제인지는 모르나 이경성 선생의 소개로 인한 것은 희미하게 기억된다. 이경성 선생은 김달진 씨를 가리켜 '살아있는 자료관'이라고 평할 정도로 자료 수집가로서의 역량을 인정하고 있었다. 특히 미술자료에 대한 관심이 많았던 이 선생의 처지에서 보았을 때 적절한 보조자를 만난 셈이었을 것이다. 내가 국립현대미술관 덕수궁 시절 전문위원(당시는 큐레이터의 직제가 없어 임시로 이렇게 불렀다)으로 근무할 때 그 역시 덕수궁 시대부터 미술관에서 일하고 있었다. 1983년 내가 계약직을 그만두고 파리로 갈 때, 이미 기획한 두 전시 '김환기 10주기 추모전', '한국 근대미술 자료전' 중 '한국 근대미술 자료전'은 김달진 씨에게 특별히 챙겨달라고 부탁하고 갔다. 그 뒤 소식통에 전시가 무사히 마무리되었다는 이야기를 듣고 감사한 마음을 가졌었다. 이 전시 외에도 잡다한 뒷일을 부탁하고 간 기억이 있다."

<div align="right">김달진미술자료박물관, 《아름다운 시작-김달진미술자료박물관》, 5쪽</div>

김달진, 한국 미술 아키비스트

이제는 브랜드가 된 자신의 이름을 건 김달진미술연구소를 통해, 그는 소장한 미술자료를 통합, 관리할 수 있도록 데이터베이스화에 주력하고 있다. 더 많이, 더 널리 공유하려는 준비 작업을 하고 있는 것이다. 가나미술문화연구소 자료실장 시절 《서울전시회가이드》 제작 과정에 참여하면서, 또 가나아트닷컴에서 인터넷 사업을 추진하면서 배운 기법을 십분 활용하여 미술자료의 사회적 가치를 높이는 일이기 때문이다.

그는 2001년 1월에 월간 《서울아트가이드》를 창간하여 갤러리를 방문하는 관람객이 무료로 가져갈 수 있도록 했고, 이듬해 9월에 선보인 미술 종합 포털 '달진닷컴(www.daljin.com)'에 미술계 뉴스, 미술인 인명사전 등을 매일 업데이트하여 구체적이고 광범위한 정보를 신속하게 전하고 있다. 달진닷컴은 《서울아트가이드》의 확장판으로, 콘텐츠 자체로만 보면 일종의 '온라인 아카이브'라고 할 만하다.

달진닷컴의 공유 개념은 온라인 소프트웨어의 프리웨어 개념과 유사하다. 어학사전에서는 '프리 소프트웨어'를 무료로 배포하는 컴퓨터용 소프트웨어로 설명한다. '프리'는 '무료'라는 의미와 '자유로움'이라는 두 가지 의미로 해석할 수 있는데, 달진닷컴 자료는 자유로움의 개념에 더 가깝다. 데이비드 볼리어의 《공유인으로 사고하라》를 보면 다음과 같은 구절이 나온다.

"최초의 중요한 종류의 디지털 공유(재)는 프리 소프트웨어(free software)였다. 여기서 free는 공짜라는 뜻의 free라기보다는 코드가 공개되어 접근 가능하다는 의미에서 자유로움을 의미하는 free다."

이처럼 달진닷컴에 올라온 자료는 모든 사람이 열람하도록 접근이

허용된다.

'free'라는 단어를 '무료'나 '열린' 의미로 해석할 수 있는 것처럼, '공유(共有)'도 새롭게 해석할 수 있다. 사실 세대, 이념, 지역별로 단어의 의미는 다르게 인지된다. 인터넷, 특히 소셜 미디어(SNS)가 등장하기 이전의 '공유'는 경험이나 감정에 관해 말할 때 사용하는 단어가 아니었다. 공유는 두 사람 이상이 한 물건을 공동으로 소유하는 상태를 의미했다. 이런 의미의 공유는 형제가 많은 시절 형제들끼리 방을 함께 쓰던 상황과도 비슷하다고 할 수 있다.

1970년 이전에 태어난 세대와 1990년대에 태어난 세대, 그리고 2000년대에 태어난 세대가 인지하는 '공유'는 그 개념이 다르다. 세상이 변할 때는, 세상에서 규정하는 단어의 뜻이 먼저 바뀐다. 언어는 시간의 흐름에 따라 자연스럽게 변화하는 역사성이 있기 때문이다.

> "예를 들면, 1980년대 이전에는 정보가 '공유되는' 어떤 것이 아니었다. '역사적 미국 영어 말뭉치(Corpus of Historical American English:COHA)'에 따르면, 19세기 전반기에는 정보의 주된 연관어가 '입수된', '제공되는', '공급되는' 같은 단어들이었다. 정보 그리고 지식만이 1970년대부터 실제로 공유되는 무언가가 되었다. 경험이나 감정은 19세기에는 '공유되지' 않았다."
>
> 니콜러스 A. 존, 《공유시대-공유개념과 공유행위에 대한 분석》, 45쪽

"사람은 처음부터 컴퓨터 네트워크를 서로 소통하기 위해 사용하고 있었지만 2000년대 초반에서 중반 사이에 소셜 네트워크 사이

김달진, 한국 미술 아카비스트

트가 천문학적으로 늘어나고 나서야 비로소 '공유'는 커뮤케이션을 기술하는 지배적인 용어가 되었으며, 그제야 비로소 진정한 의사소통으로서 공유의 의미를 띠게 되었다."

같은 책, 242쪽

기술 발달에 따라 공유 방법이 변화하고 있다. 시대 변화에 맞게 사람들은 공유 기술을 지속적으로 업데이트하고 있다. 김달진도 SNS를 적극적으로 활용한다.

"'공유'가 현대사회의 가장 중요한 은유라면, 소셜 미디어와 아마도 인터넷 전반을 구성하는 활동으로서의 '공유'의 역할은 현대사회에서 매우 중요한 부분일 것이다."

같은 책, 108쪽

젊은 세대와 소통하는 '흰머리 청년'

밀레니얼 세대와 Z세대는 베이비붐 세대보다 정보를 소비하고 공유하는 방법이 본질적으로 다르다. 그들은 정보 공유가 미덕에 속하는 세상에 살고 있다. 경험이나 감정을 SNS의 기능인 '공유(share)'를 통해 타인들과 공유하기도 하고, 자신이 가지고 있는 지식이나 정보를 서슴없이 공유하는 성향이 있다. 베이비붐 세대보다도 먼저 태어난 김달진은 마치 MZ세대처럼 페이스북, 트위터, 인스타그램을 활용

하는 것은 물론 유튜버로도 적극적으로 활동하고 있다. 변화한 세상에서 새로운 매체를 활용하여 국내 미술 동향을 기록·수집하고, 알리고 있다. 그는 생각이 젊다. 미술자료 정보를 '공유'함으로써 2000년대 초반에 태어난 젊은이들과 소통하는 김달진은 소셜 미디어에도 능한 '흰머리 청년'이다.

04 ——— 수집의 꽃,
미술자료박물관

김달진미술자료박물관의 탄생

"초등학교 4학년 때 어머니가 돌아가시고……."

그는 자신을 소개할 때, 이렇게 시작하곤 한다. 왜 그럴까? 이는 정
신적으로 외톨이가 된 상태에서 자신을 본 후 삶이 선명해졌다는 뜻이
아닐까. 그를 수집으로 이끈 것은 80퍼센트가 상실감이었고, 수집은
이러한 상실감을 채워가는 일이었다.

사람은 사랑하는 이와 이별을 경험하면서 자신을 직시하는 경향이
있다. 크나큰 상실감으로 외부의 소리보다 내면의 소리에 귀를 기울
이는 것이다. 타인이 볼 때 김달진은 그저 말 없는 아이, 수줍어하는
아이였지만 내면은 반대였다. 마음 가는 일에 열정적으로 몰두하며,
수집물을 늘려갔다. 풍선껌과 우표, 명화, 그리고 그것들을 깨끗이 정
리해 두었을 때 맛보는 충만감은 다른 무엇과도 비길 수 없었다. 그때
그는 더 이상 외톨이가 아니었다.

그에게는 풍선껌을 모았을 때와 미술사적으로 중요한 자료들을 모
았을 때의 만족감이 크게 다르지 않았다. 고등학교 졸업 후 버스 안내

원 감시원, 한진화물 포항지점에서 기름복을 입고 작업할 때, 켄터키 하우스에서 닭을 튀길 때, 방위로 근무할 때, 형의 사업체에서 일하던 때에도 김달진 마음에는 미술자료 수집이 있었다. 수집은 채워도 채워도 채워지지 않는 심연과도 같았다. 그는 수집에 의한, 수집을 위한 삶을 평생 살았다. 그 수집의 결정체가 바로 '김달진미술자료박물관'이었다.

김달진미술자료박물관의 어제와 오늘

김달진미술연구소 운영을 시작한 지 7년이 되는 해였다. '문화계의 마당발'이라 불리는 김종규 회장(한국박물관협회 명예회장)과 윤태석 기획지원실장이 박물관을 등록해보라고 권유했다. 박물관으로 등록하면 공적인 지위를 얻게 되고, 혜택도 있다는 말을 해주었다.

박물관은 생각도 못 해보았지만, 일본 여행에서 본 작으면서도 특색 있는 미술관을 떠올리며 마음을 굳혔다. 2008년에 서울시 2종 전문 박물관으로 등록했다. 애당초 등록을 박물관으로 할지, 미술관으로 할지 고민했었다. 박물관에서는 모든 전시가 가능하고, 미술관에서는 미술 관련 작품만 전시가 가능했다. 소장품이 작품보다는 자료 중심이라서 박물관으로 결정했다. 또 '한국미술자료박물관'이라는 명칭을 사용하려 했으나, 한국이라는 명칭이 대표성을 띠기 때문에 법적으로 사립 박물관에서는 쓸 수 없었다. 그래서 '김달진미술자료박물관'으로 명명했다.

처음에는 김달진미술자료박물관이 김달진미술연구소를 품는 형식으로 박물관을 설립할 계획이었는데, 실현하지 못했다. 공간 부족으로 실사 규정을 못 맞추어 어쩔 수 없이 박물관에서 연구소를 떼어서 김달진미술연구소 사무실을 별도로 마련했다. 박물관은 서울시 종로구 통의동 국민대학교 동문회관 건물 지하 60평에 만들었다. 자료는 총 18톤 분량이었다. 지하 공간에 빽빽이 들여놓은 150개의 6단 서가로는 13.5톤밖에 소화하지 못하고, 나머지 4.5톤은 고향인 충북 옥천 형님댁 광에 쌓아두었다. 그런데 문제가 생겼다.

> "안타까운 것은 좁은 공간만이 아니다. 마침 내린 비 탓에 서고 두 곳과 학예실·복도 등 다섯 군데 천장에서 물이 스며들었다. 이날은 행사 때문에 잠시 꺼두었지만, 평소에는 굉음을 내는 제습기 두 대를 종일 가동한다. 아침에 출근한 직원은 제습기에 가득 찬 물을 버리고 다시 스위치를 켜는 게 첫 일과다. 지상에 번듯한 전시 공간을 확보하지 못한 이유는? 두말할 것도 없이 돈 때문이다."
>
> '꼼꼼한 달진 씨', 〈중앙일보〉, 2008. 10. 23

박물관 위층에 있는 오래된 음식점에서 냄새는 물론 빗물까지 스며들었다. 이런 사실이 언론에 연이어 보도되면서 뜻밖의 기폭제가 되었다. 미술인들이 동참하면서 김달진미술자료박물관 후원회가 공식적으로 발족한 것이다. 2009년, 후원회 발족과 더불어 박물관은 인근 종로구 창성동으로 이사를 했다. 정부청사 창성동 별관 부근에 있는 건물이었다. 빗물은 새지 않았지만, 공간은 여전히 모자랐다.

하늘이 무너져도 솟아날 구멍이 있다는 말처럼 희망은 있었다. 절대적인 공간이 부족하던 참에 정부에서 하는 예술 전용공간 임차 지원 사업의 도움을 받았다. 전세보증금 7억 9천만 원을 지원받고 마포구 창전동 홍익대학교 쪽으로 이사를 했다. 과거 전원미술학원이 있었던 곳에서 150평을 쓰게 되었다. 전시장을 마련하고, 한국미술정보센터를 만들었다. 이 지원 사업으로 월요일부터 토요일까지 일반 도서관처럼 열람 서비스를 할 수 있게 되었다.

그러나 지원 기간이 2년이었다. 다행히 2년 더 연장 신청을 받아주었다. 마냥 좋아할 일만은 아니었다. 2014년에 사업이 중단되기 몇 달 전부터 문예위 쪽에서는 지원금을 회수해야 하니까 전세보증금을 준비하라고 했다. 하지만 많은 자료를 수용할 공간을 마련하기가 사실상 불가능한 상태였다.

마땅한 돌파구가 없었다. 이 일이 김달진 개인 문제가 아니라 우리 미술계 고민이라는 시각에서 〈조선일보〉, 〈한겨레〉, 〈경향신문〉, 〈한국일보〉 같은 일간지에서 기사화를 해주었다. 언론에서도 주목했지만 뾰족한 수는 없었다. 자료의 양을 줄여야만 했다. 국립현대미술관 서울관에 기증을 타진했다.

국립현대미술관 서울관은 2013년 개관했다. 당시 국립현대미술관 정보센터 자료실이 과천에 있어서 서울관에서는 자료 열람이 매끄럽지 않다는 것을 알았다. 과거에 국립현대미술관에서 근무한 인연도 있었고, 국가 기관이라 믿을 만했다. 서울관에 미술자료 2만여 점을 기증했다.

예술 전용공간 임차 지원 사업이 끝나는 2014년, 우여곡절 끝에 상

명대학교 앞 홍지동에 건물을 마련했다. 은행에서 거액을 융자해 오래된 건물을 매입한 것이다. 건축가 김원(1943~)의 도움으로 리모델링을 하고, 2015년에 이사했다. 지상 3층, 지하 1층 건물에 지하층은 수장고, 1층은 전시 공간, 2층은 미술정보센터와 관장실, 3층은《서울아트가이드》사무실과 학예실을 구성했다. 공간 규모는 홍익대학교 쪽의 절반 정도로 줄었다. 김달진미술자료박물관의 미해결 과제는 여전히 물리적인 공간 부족이다. 그래서 세검정파출소 옆 건물 지하 40평을 보존 창고 개념으로 사용하고 있다.

홍지동 김달진미술자료박물관 전경

아빠는 갈매기 조나단

박물관이 제 건물을 갖기까지 마음고생을 함께하고 응원한 사람은 가족이었다. 김달진은 국립현대미술관을 퇴직할 때 '미술관을 떠나며(1996. 1. 3)'와 '존경하는 관장님과 직장 선배님께(1995. 1. 3)'라는 글을 남겼다. 이 자료의 복사본은 국립현대미술관 도서와 아카이브 '최열 컬렉션'에서도 열람할 수 있다. 미술관에서 14째째 일하면서도 기

능직으로 남아 있는 답답한 형편을 하소연하는 탄원서(歎願書)였다. 글에는 가족을 향한 미안한 마음과 안타까운 심경이 고스란히 드러나 있다.

> "미술관에서 자료실이란 명칭도 제가 근무를 시작하던 당시 덕수궁 상설 1전시실을 비워 전문위원실, 자료실로 불리기 시작했습니다. 당시 부쳐 오는 자료나 정리하지 왜 밖으로 나가느냐는 반대 속에서 매주 금요일 전시회장 출장을 정례화하였습니다. 저는 업무 면에서 인정을 받으면서도 항상 자리가 없다면서 미루어져 왔고, 기회 있을 때는 밀렸습니다. (중략) 이 일로 안사람은 신문 배달을 해 가며 돕고 있으나 부족합니다. 한 가정의 아버지로 남편으로서의 무능력은 날로 더해가고, 이 일로 가슴에는 직급에 대한 억울함으로 가득 찼습니다. 심성이 변할 수밖에는 없습니다. 자료 정리'를 천직으로 알고 14년을 일해 온 소인의 처지를 자기 일이 아니라고 버려두시겠습니까?"

억울함으로 가득 찬 하소연은 하소연으로 끝났다. 이듬해에 사직서를 제출했다. 아내는 빠듯한 월급으로 아이들을 키우면서도 김달진에게 국립현대미술관을 그만두라고 하지 않았다. 남편의 일을 천직으로 알았기에, 신문 배달까지 하며 살림을 꾸려 갔다. 자식들도 큰 응원군이었다. 사당초등학교 5학년이었던 열두 살 딸 영나가 《새벗》 1996년 2월호에 기고한 글은 김달진 인생에서 소중한 자료 중 하나로 남아 있다. 1996년은 김달진이 국립현대미술관을 퇴사해서 가나미술문화연

구소에 입사한 지 1년이 채 안 되었을 때였다.

> "나는 가끔 갈매기 조나단과 우리 아버지를 비교한다. 조나단이 친구들의 비웃음으로 고달팠던 것 같이 우리 아빠도 예술 자료를 수집하며 고달프다. (중략) 조나단이 자신의 지식을 제자들에게 전해주듯 아빠도 자신의 지식을 후배들에게 전해주고 있다. 아빠와 조나단과 나도 자존심 강하고 의지가 굳고 착하며 약간 바보 같은 똑똑이가 되어야 기쁘고 즐거운 생활을 할 거 같다. 조나단 리빙스턴 시걸, 그는 영웅이며 성공한 갈매기다."

갈매기 조나단은 리처드 바크(1936~)가 쓴 소설 《갈매기의 꿈(1970)》의 주인공이다. 딸이 "가장 높이 나는 새가 가장 멀리 본다"라는 문장으로 유명한 이 책의 주인공에 빗대어 아빠의 일을 돌아본 것이다. 자유의 참뜻을 깨닫기 위해 비상을 꿈꾸는 갈매기 조나단은 부족으로부터 추방을 당했음에도 불구하고 좌절하지 않고 자신의 꿈에 도전한다.

조나단이 꿈을 향해 높이 날았듯, 김달진도 고달픔과 몰이해를 헤치며 묵묵히 자료 수집의 날갯짓을 계속했다. 딸은 그런 아빠를 본 것이다. 딸에게 아빠는 갈매기 조나단이었다. 미술자료 수집의 길은 평탄치 않았지만, 가족의 응원은 김달진에게 큰 힘이 되었고, 박물관 설립의 에너지가 되었다.

미술자료박물관이 하는 일

김달진미술자료박물관에서는 사료적 가치가 큰 미술자료를 수집·
분류·보존·연구·전시한다. 꾸준한 자료 구매 외에도 작가나 유족, 이
론가, 미술 애호가에게 자료를 기증받는다. 기증 자료를 바탕으로
2012년에는 '유양옥 기증 자료전', 2014년에는 박돈 기증 자료전인 '박
돈 작품&아카이브-고향의 정서, 추억 속의 편린'전을 진행했으며,
2017년에는 작고한 서양화가 김형구(1922~2015)의 유족이 기증한 유
화 10점을 비롯한 자료를 가지고 '김형구 작품&아카이브-서정의 풍
경'전을 개최했다. 특히 이 전시에서는 유화 작품은 물론 수채화, 드로
잉, 단행본, 정기간행물 표지화, 팸플릿, 도록, 사진과 영상 등을 공개
하였다. 이와 같은 자료 기증은 박물관의 밀도를 높이고, 한국 근·현
대미술사의 내실을 튼튼하게 한다.

이와 더불어 김달진미술자료박물관은 데이터베이스화와 디지털화
를 통해 자료를 지속해서 관리한다. 나아가 이 소장품들을 기반으로
우리 근·현대미술을 연구하며, 새로운 가치를 부여하는 전시를 매년
2~3회 개최한다. 이때 전시 단행본 같은 2차 연구 결과물을 제작하여
전시의 의미를 더한다. 김달진미술자료박물관에서 진행한 전시회 리
스트는 이 책 끝의 '연보'에 있다. 연표와 자료집을 만드는 한편, 미술
분야 정책을 위한 연구 용역을 맡기도 한다.

한국 근·현대미술사 관련 소장품들을 외부 기관에 적극적으로 대
여도 한다. 우리 근·현대작가들에 관한 전시 아카이브 공간에서 '출처
김달진미술자료박물관'이라는 표기를 어렵지 않게 발견할 수 있는 것

은 이 때문이다. 국공립미술관과 사립 미술관 등에서 기획전을 개최할 때, 전시 준비 과정에서 소장 자료를 참조하는가 하면, 실물 자료도 대여해 간다. 2020 광주문화재단 특별 프로그램인 은암미술관의 기획전 '오지호 미술 아카이브, 팔레트 위의 철학(2020. 12. 4.~2020. 12. 13)'에서는 김달진미술자료박물관 소장품인 《오지호·김주경 2인 화집》을 비롯하여 'D 폴더'에 있던 오지호 관련 신문, 잡지 기사를 빌려 가 전시의 내실을 다진 바 있다.

미술정보센터에서는 많은 자료를 열람할 수 있다. 예컨대 경매에 관심 있는 사람은 김달진미술자료박물관에 있는 '서울옥션', 'K옥션' 도록을 찾아보면 된다. 이런 경매 도록은 국립현대미술관에서는 수집하지 않는다. 이 자료들이 훗날 어떻게 미술 사료로 사용될지 아직은 알 수 없으나, 동시대 미술 산업의 동향을 살펴보는 데 중요한 자료가 될 수도 있다.

미술정보센터는 공공성을 지향한다. 대중이 편리하게 미술자료를 열람하는 열린 공간이다. 나도 김달진미술자료박물관이 가지고 있는 소장품 자료를 미술정보센터에서 귀하게 사용한 사람이다. 광주시립미술관에서 열린 나의 아버지인 조각가 김영중의 '평화행진곡(2016. 3. 5~ 5. 1)' 전시 준비를 위한 도록을 제작할 때였다. 나는 아버지 자료를 정리한 사람으로서 도록을 위한 '원형회' 관련 도판을 준비해야 했었다. '원형회'는 1963년에 '전위적 행동의 조형 의식'을 표방하면서 국내에서 창립된 조각가 단체다. 원형회 전시 팸플릿이 연구실 화재로 소실되어 복사본만 가지고 있었는데, 나는 어떻게 해서든 원본을 구하고 싶었다. 이곳저곳 알아보다가 김달진미술자료박물관에서 소장

하고 있다는 사실을 알게 되었고, 원본을 스캔하여 도록에 실을 수 있었다.

그 사람, 통달했어

'김달진'이라는 이름의 의미는 무엇일까. 이름에 어떤 의미가 있는지 물어보았다. "특별한 의미는 없는 것 같은데요. 그냥 돌림자를 사용한 이름이에요"라고 했다. 김달진은 자신에 관한 질문에는 순간 두루뭉술하게 대답하곤 한다. 그렇기는 해도 질문에 대한 답이 하루를 넘기지 않는다. 그날 안에, 밤 11시를 넘겨서라도 자신의 일기나 자료를 찾아보고 카카오톡으로 확인해준다. 사소한 질문일지언정 기억보다는 기록에 의지해서 답한다. 지나가는 질문에도 성심을 다했다.

김달진의 한자명 '金達鎭'을 풀어보면, '통달할 달'에 '진정할 진'이다. 흔히 지식이나 숙련이 필요한 어떤 일에 막힘이 없을 때 '그 사람, 통달했어'라고 말한다. 또 '진'은 사실에 어긋남이 없을 때를 뜻한다. 김달진은 분명 최선을 다해서 미술자료를 모으고, '걸어 다니는 미술사전'이라 할 만큼 사실에 근거하여 미술자료를 수집하고 가치를 부여한다. 그런 의미에서 그가 곧 '김달진미술자료박물관'이다.

김달진, 한국 미술 아키비스트

05 _____ 땀으로 일군 한국 미술가 'D폴더'

작가 335명에 대한 개별 스크랩북

지난봄, 창가 종이컵에 있던 조그마한 식물이 몇 개월이 지나 제법 자라서 화분에 옮겨 심었다. 화분에 '바질'이라고 쓴 식물명을 꽂아 두었다. 바질이 있는 공간에서 김달진은 하루 중 가장 많은 시간을 보낸다. 바질 옆에는 온수기가 있다. 차를 마시려고 온수기에서 물을 내린 후, 온수기 주변에 튄 물 닦는 것을 잊지 않는다. 이는 김달진이 이 '자기만의 공간'에 각별한 애정을 품고 있음을 알려준다. 그런데 이 공간 벽 대부분을 흰색 스크랩북이 차지하고 있다.

사무실 벽면을 채운 자료의 보고, 'D폴더'

김달진미술자료박물관 관장실에는 소파가 놓인 벽을 제외한 삼면이 모두 미술자료로 채워져 있다. 특히 두 개 벽면은 바닥부터 천정까지 흰색 스크랩북으로 가득하다. 백남준, 김환기, 천경자 같은 한국

대표 작가 335명을 다룬 신문, 잡지 기사와 자료를 수집에 놓은 스크랩북이다. 스크랩북 이름은 'D폴더'다. 'D폴더'의 'D'는 'Daljin'의 'D'와 'Data'의 'D', 그리고 'Document'의 'D'를 동시에 의미한다. 김달진 미술자료박물관이 아니면 제공하지 못하는 데이터를 보유했다 해서 '달진 폴더'라고도 한다.

김달진은 매일 D폴더에 둘러싸여 사무를 본다. 오늘 신문이 소개한 작가에 관한 기사를 다음 날 D폴더로 정리하는 시스템을 가지고 있다. 따라서 D폴더는 항상 현재 진행형 작업이다. D폴더에는 각 작가의 자료를 총체적으로 정리했다. 가로 29.5 센티미터, 세로 38.5센티미터로 제법 큰 크기다. D폴더에는 작가 이름과 생몰 연도가 기록되어 있다. 작가 이름은 가나다순으로 정리되어 있다. 작가 한 명이 스크랩북 여러 권으로 된 것도 있고, 한 권인 경우도 있다. 예를 들어 백남준 이름이 붙은 스크랩북은 열네 권, 이중섭과 김환기는 열 권, 천경자는 아홉 권이다.

김달진은 이렇게 한국 근·현대미술 주요 작가 자료를 D폴더로 아카이브화했다. 스크랩북 안에는 김달진이 중고등학교 때부터 지금까지 50여 년간 직접 모은 자료들이 있다. 작가 관련 신문·잡지 기사와 다른 곳에서는 쉽게 볼 수 없는 미술자료가 가득하다. 1972년 《주간경향》에 실린 '나의 신작'도 빠짐없이 스크랩하였다. 1970년대 중반 포항에서 일할 때, 서울 사는 조카에게 부탁해서 모은 것도 있다. 자료마다 젊은 김달진의 열정이 흥건히 배어 있다. 김달진미술자료박물관이 아니면 찾아볼 수 없는 자료인 이유가 여기에 있다.

자료를 모으기를 시작할 때부터 D폴더로 명명한 것은 아니었다.

김달진은 중요하다고 생각하는 작가 자료를 누런 스크랩북에 모아왔는데, 1980년대 초 카드화하고 목록화해서 관리해온 것이다. 그 후에도 김달진은 작가를 확정해서 해당 작가 자료를 더 집중적으로 모아나갔다. 그 결과, D폴더라고 명명했을 즈음에는 270명에 이르게 되었다. 2015년 즈음에는 미술계에 중요한 역할을 하는 작가를 새로이 포함하면서 그 수가 335명으로 늘었다. 한국화가, 서양화가 같은 순수미술 작가가 많다.

'D폴더'를 왜 가까이 둘까

그는 D폴더 작가 자료 수집 시기 기점을 언제부터 잡았을까? 또 가장 빠른 시대에 활동한 작가는 누구일까? 우리나라 미술사에서 근대의 기점을 보는 견해는 다양하다. 1900년대나 1850년대 혹은 그 이전으로 올라가는 사람도 있다. 김달진에게 이 시기는 수집 작가의 선정과 관련해서 중요한 사안이었다. 그래서 의견을 구하고 고민한 끝에 1850년으로 잡았다. 1850년에 태어난 작가들의 활동이 1900년대 초기까지도 이어졌기 때문이다. 예컨대 초상화가 석지 채용신은 1850년에 태어나서 1941년에 사망했다. 그러니까 19세기 중반에 태어난 작가 중에서 중요한 작가를 선정한 것이다. 1850년대생 작가부터 1970년대생 작가까지 시기별 한국 근·현대미술가들을 선별하였다.

그렇다면 김달진은 어떤 기준으로 중요 작가를 선정했을까? 운동선수가 아닌 미술가를 평가하는 기준은 애매하다. 작가의 평가 기준

은 평론가, 미술사가마다 다를 수 있고, 어떤 한 사람에 의해 좌우되기도 어렵다. 그래서 1980년대에는 대한민국미술전람회 추천 작가나 심사 위원을 지낸 작가를 일반적으로 좋은 작가로 평가했다. 한 세기 지나 2010년대에는 한국 현대미술을 대표해서 해외 비엔날레나 기획전에 초대되면서 두각을 나타낸 작가를 중요한 작가로 대접한다.

김달진은 자신의 취향을 고집하지 않고, 일단 이러한 세간의 평가에 따라 스크랩북을 마련했다. 하지만 돌아보면 국전에 변화가 생기고 세월이 흘러 그 당시 초대 작가, 심사 위원이었던 작가들이 과거의 평가에 합당한 활동을 한 경우도 있고, 그렇지 못한 경우도 있다. 그래서 부득이 D폴더에서 뺀 작가도 몇몇 있다. 물론 그 작가들의 자료도 꾸준히 스크랩하고는 있다.

김달진은 종이 신문 14종을 매일 읽는다. 조간 12종(〈중앙일보〉와 〈중앙선데이〉는 1종으로 분류한다), 석간 2종이다. 종이 신문과 잡지에 난 기사 원본은 그대로 보존한다. 인터넷 시대인 요즘은 〈연합뉴스〉, 〈뉴시스〉와 같은 통신사와 각 지역의 대표적인 신문까지 매일 눈으로 확인하면서 필요한 자료를 출력하여 보관한다.

다른 자료들처럼 지하 수장고에 두어도 되지 않을까 싶은데, 굳이 D폴더들이 관장실에 있는 이유는 뭘까? 바로 관리의 효율성 때문이다. 예컨대 D폴더 작가를 다룬 새로운 신문 기사의 경우, 그것을 먼저 컴퓨터로 데이터베이스화한다. 그 후 기사 원본은 D폴더 안에 정리한다. 그래서 가까운 곳에 있어야 가장 효율적이다. 그렇게 해서 한 작가의 D폴더를 꺼내 보면, 1950년대부터 최근 자료까지 한눈에 확인할 수 있다. D폴더는 관장실 소파에 앉아 정리한 후 일곱 걸음 정도 걸으

김달진, 한국 미술 아키비스트

면 꺼낼 수 있을 만큼 가깝다. 국내외 미술 활동이 중단되지 않는 한 자료는 매일 축적된다. 김달진은 "내 후세에도 이것은 이어져야 한다고 생각한다"며 D폴더의 생명성을 강조한다. 관장실 D폴더는 살아 있는 생물과도 같다. 끊임없이 증식하는 중이다.

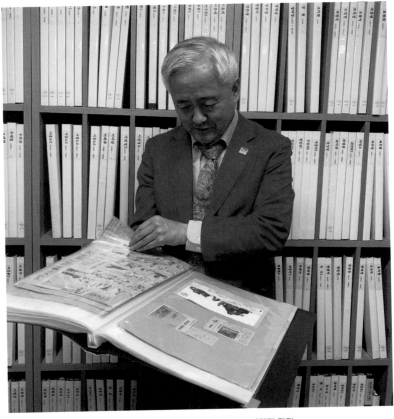

2023년 D폴더 작가 파일을 보고 있는 김달진 관장

이용자들로 본 'D폴더'의 존재 이유

　미술품 위작 사건이 종종 세간을 시끄럽게 하곤 한다. 한국화 채색화 분야에서 독자적 화풍을 보여준 작가 천경자(1924~2015)의 '미인도(1977)' 위작 문제는 1991년에 시작해서 2015년 작가가 미국에서 사망한 시점까지도 난제인 사건이다. 국립현대미술관 소장품인 '미인도'를 보고 천경자 본인이 직접 위작이라고 주장한 것에서 발단이 되었다. 국립현대미술관이 진품이라고 반론을 했지만, 2015년까지 미해결인 채 법정 공방이 이어졌다.

　이런 사건이 벌어졌을 때, 정확한 1차 자료는 진위를 판결하는 중요한 역할을 한다. 그래서 미국에 사는 천경자의 둘째 딸 김정희가 2016년 6월 10일, 법정에 제출할 자료를 찾기 위해 김달진미술자료박물관을 방문하기도 했다. 그녀는 모두 아홉 권인 천경자의 D폴더를 넘겨 보면서 필요한 자료들을 하나하나 복사했다. 그리고 방명록에 이렇게 적었다. 이렇게 김달진미술자료박물관 방명록도 박물관의 귀중한 아카이브라 할 수 있다.

> "소중한 자료 잘 보고 갑니다. 시간 가는 줄 몰랐습니다. 관장님이 중학생 때부터 모으셨다는 어머니 관련 잡지 기사 등 이렇게 귀한 자료를 만날 줄 몰랐습니다."
>
> 김정희, 천경자 둘째 딸, 2016. 6. 10

　한국 근·현대미술사에서 인상주의 화풍의 대표 작가로 꼽히는 오

지호의 막내딸이 김달진미술자료박물관을 방문했을 때도 아버지 관련 자료를 열람하면서 잘 모아줘서 고맙다며 이렇게 썼다.

> "한국에 이렇게 훌륭한 김달진 선생님의 미술자료실이 있다는 게 너무 감사하고 가슴이 설렙니다."
>
> 오순영, 오지호 막내딸, 2016. 10. 17

한국 추상미술 1세대 화가 유영국의 둘째 딸도, 2016년 국립현대미술관 덕수궁미술관 '유영국 절대와 자유 1916~2016−탄생 100주년 기념전'과 관련해서 D폴더를 열람한 후 이렇게 적었다.

> "선생님, 감사합니다. 처음 보는 아버지에 관한 자료를 보며… 다시 한번 고맙습니다."
>
> 유자야, 유영국 둘째 딸, 2016 7. 18

2020년 12월 KBS1 TV의 탐사보도 프로그램 '시사기획 창: 거장과 위작 논란 이우환 대 이우환' 제작 당시에는 'D폴더−이우환'이 큰 역할을 했다.

외국 연구자도 자주 방문한다. 일본 홋카이도교육대학 교수가 와서 근대 미술 교과서 관련 자료를 열람하기도 했다. 조각가 권진규(1922~1973)가 졸업한 무사시노미술대학교의 박형국 교수도 자료를 열람했다. 영국인 샬롯 홀릭이 《한국미술−19세기부터 현재까지 (2020)》를 집필하면서 몇몇 자료를 활용하기도 했다. 로스앤젤레스 카

운티미술관 한국관 큐레이터 버지니아 문은 2012년부터 네 차례나 방문했으며, 2022년 한국 관련 전시회 준비차 2021년에도 자료를 보러 왔다. 홍콩대학 재학생이라며 방문한 사례도 있다.

이렇듯 자료가 필요한 사람은 수소문해서라도 알고 찾아온다. 국립현대미술관에서 열린 박래현('탄생 100주년 기념−박래현, 삼중통역자'전), 정상화('정상화'전), 최욱경('최욱경, 앨리스의 고양이'전)의 전시 표지화와 문학 잡지에 실릴 관련 자료가 대여되기도 했다. 국제갤러리가 이탈리아에서 열었던 '단색화', '하종현'전에도 나갔다. 이런 경우에는 대여 기록지도 꼼꼼히 작성한다. 김달진은 이것 또한 모이면 미술사적 기록을 풍부하게 하는 데 일조할 것이라고 본다. 관장실의 바질 화분에 꽂힌 이름표조차 기록의 습관에서 나온 행동 같아 유심히 보게 된다.

'D폴더'로 추출한 메타데이터

외부에 대여도 하는 D폴더는 김달진미술자료박물관에서 가장 많이 활용되는 자료다. 이 D폴더 목록을 활용하여 작고한 미술인의 회고와 정리를 목적으로 한 '작고 미술인 반추' 전시를 시리즈로 진행하고 있다. 이는 생전에 미술인으로 활동했으나, 사후에 잊히는 것이 안타까워 마련한 기획전이다. 사후 10~15년의 세월이 흐를 때까지 별도의 회고 작업이 이루어지지 않은 작가의 경우, 작품과 자료, 관련 기억까지도 많은 부분 유실되기 쉽다. 작고한 작가의 소외현상은 장차 한국

미술사의 서사구조를 약화 또는 왜곡하는 결과로 이어질 수 있다. 박물관은 이러한 문제의식을 바탕으로 대안 제시를 겸해 전시를 준비했다고 한다. 이처럼 D폴더 자료는 끊임없이 활용되는 가운데 사회적 가치를 재생산하고 있다.

김달진은 오랫동안 수집한 자료를 김달진미술자료박물관 소장품으로 묶어두기보다 한국 미술을 위해 공유화하려고 애쓰고 있다. 이를 위해 작가 관련 자료를 엑셀 목록으로 정리했다. 그리고 팸플릿, 단행본, 신문, 잡지 등에 나온 기사를 목록화해서 연구자나 필요한 사람에게 제공한다. '구슬이 서 말이라도 꿰어야 보배'이기 때문이다. 자료 한 가지가 자체로는 의미가 적을 수 있으나, 체계적으로 꿰면 자료로서 의미가 극대화하기 때문이다. 또한 이렇게 정리해 놓으면 연구자들이 자료를 찾는 수고를 덜 수 있다. 김달진에 따르면, 미술 연구자는 여러 주제로 자료를 찾기도 하지만, 한 작가를 총체적으로 정리해 놓은 D폴더를 찾는 일이 가장 많다고 한다.

김달진이 중요하게 생각하는 점은 박물관 자료를 개인이 아닌 미래 세대를 위해 쓸모 있게 해야 한다는 것이다. 그래서 D폴더에 있는 작가 관련 자료를 단행본과 도록, 팸플릿과 리플릿, 논문과 학술지, 신문 기사, 잡지 기사, 기타 6종 등 실물 유형의 아카이브로 목록화해 매달 《서울아트가이드》에 '한국 미술 대표 작가 김달진미술자료박물관 소장 아카이브'라는 제목으로 연재하고 있다. 이 아카이브 목록을 보고 원본 자료를 열람하고 싶은 사람은 예약만 하면 목록과 함께 열람이 가능하다. 앞으로 335명의 작가 목록을 디지털화하면 이를 책으로 제작하거나 PDF로 만든 뒤 달진닷컴에 올려 자료가 필요한 사람 누구

나 쉽게 접할 수 있도록 할 예정이다. 이런 작업을 통해 수집한 자료 데이터가 점점 구조화한 메타데이터로 거듭나고 있다.

매일매일 자라는 'D폴더'

일제 강점기에 태어난 한국 근·현대미술 1세대에 관한 자료는 구멍이 숭숭하다. 해방 후 6·25전쟁과 분단 상황이 겹치면서 수많은 자료가 소실된 데다 1988년 해금 전까지는 월북 작가에 관한 연구는커녕 존재조차 국가적으로 인정받지 못한 상황이었다. 이는 남한에서 활동하는 작가 연구에도 큰 폐해를 낳았다. 과거 '역사' 속에서 활동한 미술들이었지만, 우리는 이중섭 같은 화가를 '신화 같은 존재'로 보는 경향이 있다. 이는 이중섭을 비롯한 작가들이 신화와 같은 존재이기 때문이 아니라 기록이 없거나 말할 수 없었던 탓이 크다. 미술가들을 역사성을 가지고 구체화하기 위해서는 무엇보다 작품과 작가 관련 기록이 다면적이면서도 포괄적으로 갖춰져야만 한다.

그는 오늘도 박물관 관장실에서 수많은 미술자료에 둘러싸인 채, 새로운 자료를 D폴더에 업데이트하고, 디지털 목록화를 진행하며 후손들이 누릴 우리 미술 문화의 건강한 기초를 다지고 있다. 매일매일 자라는 관장실의 바질처럼 D폴더는 날마다 늘어나고 있다. 그런 의미에서 김달진은 우리 근·현대미술의 잃어버린 퍼즐 조각을 찾는 데 이바지하고 있다.

김달진, 한국 미술 아키비스트

06 _____ 아트 아키비스트와 라키비움

한국미술정보센터와 한국아트아카이브협회 창립

　김달진은 선구자적인 길을 걸은 '아트 아키비스트'다. 2013년에 금성출판사에서 펴낸 중학교 2학년 도덕 교과서의 '직업 속 가치 탐구' 코너에 '자신의 취미를 직업으로 만들다-김달진'에서 그는 '아키비스트'라는 직업으로 소개되고 있다.

　여기서 아키비스트(Archivist)란 아카이브(Archive)+하는 사람(-ist)으로, 기록물 보존을 담당하는 전문가를 말한다. 그리고 '아카이브'란 역사적 가치나 오래 보존할 가치를 가진 기록이나 문서들의 컬렉션을 뜻하는 동시에 이러한 기록이나 문서들을 보관하는 장소나 시설이나 기관 등을 의미한다. 2013년에 중학교 교과서에서 아키비스트를 소개했다는 사실은 앞으로 들어보지 못한 생소한 직업이나 새로운 직업이 새로운 사회적 변화에 따라 일반적인 직업이 될 확률이 높다는 뜻도 된다.

한국미술정보센터와 한국아트아카이브협회

　김달진이 아키비스트로 교과서에 소개된 2013년에 국립현대미술관 미술연구센터가 설립되었다. 미술 아카이브의 첫 사례는 삼성미술관에서 1999년에 개소한 '한국미술기록보존소'이다. 하지만 우리나라에서 아키비스트라는 직함을 가지고 일할 수 있게 된 시기는 2013년 이후라고 보아도 무리가 없다. 2018년 7월 26일 (주)더리서치 이병헌 대표는 김달진미술자료박물관을 방문하여 방명록에 한국고용정보원의 한국 직업 사전에 '미술 아키비스트'라는 직업을 등재하겠다는 글을 남겼다.

　김달진은 자신의 연구소를 통해 국립 기관이나 국립현대미술관보다 먼저, 2010년 한국미술정보센터(Korea Art Archives)를 만들었다. 소장 자료를 일반 시민부터 전문 연구자까지 열람할 수 있는 곳을 만든 것이다.

　그리고 그는 또 하나의 나눔을 실천했다. 2004년 8월, 효고현립미술관에서 2일간 열린 '일본 아트 도큐멘테이션 미술 문화재 정보의 네크워크화를 생각한다'라는 국제 심포지엄에서 일본, 한국, 중국이 각 2명씩 주제 발표에 참여하여 '한국 미술 문화재 정보화 현황'을 발표했다. 그는 거기서 아트도큐멘테이션연구회라는 학술 단체를 보고 우리나라에도 꼭 필요하다고 생각해왔다.

　그러던 중 2012년 7월부터 김달진미술연구소 연구원 강철과 김달진, 대안공간 루프 대표 서진석이 의기투합하여 한국아트아카이브협회(Korean Arts Archive Association) 준비 모임을 시작으로, 포럼을 운영

하다가 2013년 11월 동숭동 '예술가의 집'에서 협회 창립식을 개최했다. 김달진이 초대 회장을 맡고, 박물관 분과, 학술 분과, 전시 분과로 협회를 구성했다. 협회는 한국의 시각예술 분야 전문가들을 중심으로 예술 분야와 기록학 분야 연구자들의 협의체로, 정확한 한국예술사 구성을 위해 네트워크를 구축해나가는 한편, 국내외 아트 아카이브 현안을 연구하여 개선해가려는 목표를 세웠다. 그리고 협회명도 한국미술정보협회가 아닌 영어와 한글을 섞어서 한국아트아카이브협회를 고유명사로 사용했다.

2013년 11월 19일 한국아트아카이브협회 창립식

2022년경부터 젊은이들이 맵시 있는 느낌의 단어라고 인식하면서 아카이브를 인스타그램 계정명이나 패션 브랜드, 레스토랑 이름으로 많이 사용하고 있다. 미술 애호가이자 컬렉터로 알려진 방탄소년단 (BTS)의 리더 RM(본명 김남준)의 인스타그램 계정은 '@Rkive'으로,

'RM'과 'Archive'의 합성어다. '@Rkive' 계정에는 RM이 미술관을 관람하는 모습, 소장품으로 보이는 작품들, 그리고 일상 이미지들이 업로드되어 있다. 유명인뿐 아니라 평범한 개인도 자신을 대변하는 단어와 아카이브를 조합해 만든 계정이 매우 많다. 인스타그램 계정은 영어만 가능하므로 'Archive'를 그대로 사용한다. 사실 SNS는 개인의 기록보관소 역할도 함께 하고 있다.

최근 개인이 브랜드이자 플랫폼이 되어 삶의 주도권을 쥐고 살아가는 초개인의 시대가 도래했다. 이런 시대에 개인은 SNS를 통해 아키비스트가 될 수 있다. 일반적으로 미술 아카이브는 '개인 및 미술 관련 조직이 수행하는 미술 활동의 과정에서 생산되어 관리하는 기록으로서 미술의 역사를 재구성하는 데 가치가 있다고 판단되는 예술적, 학문적 자료'를 말한다. 미술 아카이브는 작품과 관련하여 발생하는 자료들이다. 미술 아카이브를 확인하는 것은 작품을 이해하는 데 필요한 경로다. 그런 의미에서 미술 아카이브는 또 다른 차원의 작품이라고 볼 수 있다.

우리나라의 대표적 기록보관소는 행정안전부의 국가기록원이 있다. 국가기록원의 영문 이름은 'National Archives of Korea'다. 국가기록원은 기관에 대한 설명을 다음과 같이 적고 있다.

"국가기록원은 기록관리 중추 기관으로 미래의 소중한 자산인 기록을 후대에 안전하게 전하기 위하여 기록관리 정책을 총괄하고 주요 국가 기록물을 수집·보존 관리하고 있습니다. 기록의 궁극적인 목적은 활용입니다. 국가기록원은 기록물을 국민이 좀 더 쉽고 편

김달진, 한국 미술 아키비스트

리하게 활용할 수 있도록 기록물 열람을 비롯해 콘텐츠 개발, 전시회 등 다양한 기록문화 서비스를 제공하고 있습니다. 또한, 조선왕조실록 등 무려 16건의 유네스코 세계기록유산을 가진 기록문화 국가로서 우리의 앞선 경험과 기술을 국제 사회와 공유하기 위해 부단히 노력하고 있습니다.”

국가기록원에서 지향하는 바도 '기록' 앞에 '미술'이라는 글만 삽입하면 김달진미술자료박물관(Kimdaljin Art Archives and Museum)에서 하고자 하는 일과 맥락이 같다.

'라키비움 프로젝트'라는 플랫폼

김달진미술자료박물관은 2013년부터 박물관, 도서관, 기록관 등 문화유산 관련 기관 간 이해와 발전을 위해 기관 실무자나 이론 전공자를 초빙해 교육하는 '라키비움 프로젝트'를 운영했다. 라키비움(Larchiveum)은 도서관(Library)＋기록관(Archives)＋박물관(Museum)을 말한다. 도서관, 기록관, 박물관 기능을 가진 복합 문화 공간인 셈이다. 2013년부터 2021년까지 8년간 운영하여 관계자들이 기술이나 사회 변화를 공유하고, 발전적 개선 방안을 함께 모색하도록 했다.

김달진미술자료박물관의 라키비움 프로젝트에서는 전문가 4~6명이 참여하여 1년에 자료집 1권을 제작, 총 7권을 만들었다. 이 교육 프로그램은 집단지성을 통해 한국 최초의 아트 아카이브 연구자들을

문화를 번성케 하는 밀알 같은 존재로 성장시켰다. 아카이브의 학술적 가치를 높이기 위해 전문가들이 연구한 자료는 모두 김달진미술자료박물관 홈페이지를 통해 공개했으며, 언제든지 열람하고 내려받아 활용할 수 있도록 했다.

라키비움은 방대한 디지털 정보를 한 곳에 모아 거대한 보물창고로 활용한 새로운 창조 무대였고, 이를 통해 수많은 사람들이 자신이 원하는 정보를 활용해 체험하고 상품화할 수 있었다. 그런데도 2019년 이 프로젝트를 마지막으로 한국아트아카이브협회의 활동은 잠정 중단되었다. 삼성문화재단과 몇 군데의 지원을 받아 협회를 운영했는데, 몇 년 후에 지원이 중단되어 운영에 필요한 최소의 재원을 도저히 감당할 수가 없었기 때문이다.

아카이브 관련 사업은 정부 기관의 지원이 없으면 개인이 지속성을 가지고 해나가기가 어렵다. 전)삼성미술관 리움의 '한국 미술 아카이브' 연구원이었던 김철효는 한국아트아카이브협회가 미술계에서 꼭 필요한 협회이고, 누군가가 맡아서 이어가야 한다며 기왕에 만든 것을 그만두지는 말라고 조언했지만, 재정상 문제로 2021년 종로세무서에 폐업을 신고했다.

이처럼 개인적 취미로 시작한 김달진의 미술자료 수집은 세월이 흘러 한국미술정보센터 설립으로 이어졌다. 그리고 한국 근·현대미술의 연구 기반 강화를 위한 모임인 한국아트아카이브협회를 통해 생산한 연구 성과물과 체계적인 미술자료 정보를 사회에 제공하며 쉬지 않고 자신의 목소리를 내왔다.

07 _____ 40여 년 걸린 '한국 미술가 인명록'

《대한민국 미술인 인명록 I》과 《미술인 인명사전》 발간

2022년 초봄, 김달진 관장을 처음 만나러 가는데 비가 내렸다. 박물관이 문을 닫는 오후 6시에 만나 두 시간가량 이야기를 나누고 기념사진을 찍었다. 직원들이 모두 퇴근한 탓에 내가 셀카로 찍었다. 셀카를 별로 찍어본 적이 없던 나는 비에 젖은 머리에 각도까지 제대로 맞추지 못했다. 이래저래 핸드폰 속 사진을 카톡으로 보내기가 망설여졌다.

다음날 오전이 채 지나지 않아 그에게서 "사진 보내주세요"라는 카톡이 왔다. 상황을 전했더니 낯설면서도 인상적인 답장이 돌아왔다.

"오늘의 정확한 기록이 내일의 정확한 역사로 남는다."

나는 이 문장이 김달진의 인생 좌우명임을 얼마 지나지 않아 알 수 있었다.

홀로 '한국 미술인 인명사전'을 꿈꾸다

오늘의 기록을 확실히 하려는 김달진의 꾸준한 행동은 2018년 예술경영지원센터 지원으로 발간한 《미술인 인명사전》에서도 여실히 드러난다. 한국 미술인 인명사전에 관한 관심은 오래전 월간 《전시계》에 입사하기도 전인 1978년부터 시작되었다. 《미술인 인명사전》은 그로부터 40여 년 만의 결실인 셈이었다.

김달진이 《미술인 인명사전》을 만들게 된 배경이 있다. 고등학교 3학년 때부터 집중적으로 수집해온 한국 미술가들 자료는 1978년에도 계속 이어졌다. 그 사이에 김달진은 생계를 위해 직장을 바꾸어가면서도 수집을 계속했다. 취미인 미술자료만 수집하며 인생을 살 수는 없겠지만, 십여 년간 지속해온 모으는 재미를 잃고 싶지는 않았다.

그래서 수집한 자료를 미술 전문가들에게 보여주며, 이렇게 좋은 자료를 사장시키고 싶지 않다며 일자리를 부탁하기도 했다. 1978년 10월에는 자료를 들고 국립현대미술관을 찾아간 적도 있다. 미술자료 수집 목록을 여덟 장짜리 인쇄물로 만들어 신문사 미술 기자, 미술 잡지사, 출판사, 대학 교수, 미술평론가, 화랑 같은 곳에 보내기도 했다. 30여 곳 넘게 보냈지만, 한결같이 회신 한 장 없었다. 그래도 김달진은 한국에 미술 붐이 이는 현상을 언론을 통해 알고 있었다. 아직 연구가 부족한 현대미술 분야에서 머지않은 미래에 전문적인 미술자료를 원하게 될 것이라고 전망했다.

"오늘날 우리 세태가 야릇해서 호화주택 안에 문화적(?) 냄새를 풍

겨야 한다는 현상도 있지만, 또한 누구의 그림을 사두면 재산이 된다는 다분히 타산적인 풍조도 있다. 이렇게 볼 때 미술에는 문외한인 사람들이 어느 작가의 작품을 사두면 나중에 돈이 된다는 견지에서 가격이 매겨지고 있다."

임영방, '그림값이 너무 비싸다', 〈동아일보〉, 1977. 11. 2

"최근 10년 사이 우리나라에도 미술 시장이 형성되어 작품의 매매가 이루어지고 있다. 미술에 대한 일반의 관심이 높아지면서 화랑과 화상이 생겨나고 1년 내 각종 전시회가 다투어 열려 미술 시장은 자못 활기를 띠고 있는 것처럼 보인다. 화가들 역시 전에 비해 왕성한 작품활동을 보이고 있고, 미술 서적과 전문지(專門誌)의 출판도 늘어나고 있다. 그러나 우리나라 미술 시장은 선진국처럼 자리를 잡지 못하고 과도기적 진통을 겪고 있다."

정중헌, '미술계에 검은 바람이 불고 있다-춤추는 그림값', 〈조선일보〉. 1979. 2. 20

1978년 3월, 당시 홍익대학교 박물관 이경성 관장에게 이력서와 한국 미술자료 수집물을 보여줄 기회가 있었다. 그때 "이거 보람 있는 일이야. 굉장히 열심히 했구나. 잘해봐라"라는 격려의 말 한마디가 그에게는 천군만마의 힘이 되고 위로가 되었다. 미술자료 수집에 스스로 사명감을 부여한 순간이었다. 그로부터 단순한 자기만족을 넘어 미술사 복원에 이바지하고 싶다는 사명감이 생겼다. 알아주는 이는 없지만, 자신이 모은 자료를 정리해 책으로 만들어보고 싶었다. 그래야 가치가 있는지 없는지 확인할 수 있을 것 같았다. 마침 신도출판사

와 이야기가 잘되어 출간하기로 했다. 1982년 《근대미술 자료집》을 탈고했다. 발간계획서를 이경성 박물관장에게 보여주었다.

> "오후 발간계획서를 가지고 가서 앞에서 펴놓고 말씀을 드렸더니 처음엔 한 가지를 집중 연구를 하던지 주제가 산만하다고 좋게 이야기를 해나가시더니. 나이가 몇 살인데 공로심만 앞세우고 운운하시더니 안 된다고 하며 일어나셔서 바깥으로 나가버리시니."
>
> <div align="right">1982년 10월 18일 일기</div>

그 원고는 결국 더 이상 추진하지 못했다. 그 바람은 13년이 지난 1995년이 되어서야 비로소 《바로 보는 한국의 현대미술》 출간으로 결실을 보았다. 1982년에 출간을 반대한 이경성은 1995년 출간한 《바로 보는 한국의 현대미술》에는 기꺼이 추천글을 써주었다. 김달진이 처음부터 작가나 미술평론가가 되려 한 것은 아니었다. 그뿐 아니라 미술자료 수집이 자신에게 조금도 이익이 되지 않기에 멈추어야 할 때라고 생각한 적도 있었다. 하지만 그다음날이면 다시 도서관에 가서 미술자료를 보고, 서점가를 돌며 자료를 수집하고 정리하기를 반복했다. 어느덧 '한국 미술인 사전' 제작은 김달진의 필생 목표가 되었다.

> "그 후로 지금까지도 미술자료를 모으고 있지만, 이름난 작가들의 자료에만 관심을 두지는 않았습니다. 밤하늘은 1등 별만 빛나는 것이 아니라 2등 별, 3등 별도 모두 함께 빛을 내는 것인데, 그들이 가려지고 잊히는 것이 안타까웠어요. 사람들의 기억에는 살아 있지

만, 그를 증명할 기록이 없는 것만큼 서글픈 것이 또 있겠습니까. 그래서 마음먹었죠. 내가 그들의 정보를 담은 책을 내고 말겠다. 그것이 《미술인 인명록1(2010)》을 만들어내는 가장 큰 원동력이 되었습니다."

<div align="right">김달진, '수집', 《오늘의 도서관》 VOL 253, 국립중앙도서관, 3쪽</div>

인명록은 '한국 미술의 게놈 지도'

그는 이경성 관장과 만난 후 동시대 한국 미술가들 인명사전을 만들어야겠다고 생각했다. 앞으로 미술계에 유용하리라는 기대감도 생겼다. 이것은 믿음에 가까웠다. 불확실한 상황에서 앞으로 가게 하는 큰 힘이 믿음이다. 그렇게 한 발자국씩 내딛는 마음으로 동시대 한국 미술가들의 인명사전을 만들기 시작했다. 이렇게 혼자 추진한 한국 미술가 인명사전은 월간 《전시계》에 근무하면서 1979년부터 글로 발표할 수 있었다.

김달진은 《전시계》에서 1981년까지 근무했다. 그때 편집부 기자로서 쓴 것으로는 '근대 작고작가 인명록—서예가', '근대 작고작가 인명록—동양화가', '근대 작고작가 인명록—서양화가' 등이 있다. 이경성 국립현대미술관장의 추천으로 입사해 국립현대미술관 자료실에서 근무할 때는 업무 외에도 미술 출판사 열화당이 1984년부터 1989년까지 발간한 《열화당 미술연감》 제작에 참여하여 전시회 항목 설정, 부록 정리를 맡았다. 1986년 4월 호암갤러리의 '한국화 100년전'에서는 출

품된 작가 85명의 생몰년, 학력, 주요 경력을 정리하기도 했다.

한국 미술가 인명록을 한마디로 말하면 '한국 미술의 게놈 지도'라고 할 수 있다. '게놈(Genom)'은 한 생물이 가진 모든 유전정보를 일컫는다. 한국 미술가 인명록은 한국 미술계에 종사한 사람들의 기본 정보다. 자료가 쌓일수록 한국 미술의 정체성이 왜곡되지 않을 가능성이 커진다. 일찍이 부모로부터 '농부 유전자'를 물려받은 김달진은 농부처럼 성실하게 한국 미술가 인명록을 수정·보완하며 계속 정리해 갔다.

일반적으로 '미술인' 하면 창작 활동을 하는 작가만 생각한다. 하지만 김달진은 비창작 미술인인 미술평론가, 미술사가, 큐레이터, 미술행정가, 작품 보존 전문가 관련 기록도 중요하다고 생각했다. 그래서 2002년 봄에 창간한 《서울아트가이드》의 미술계 인명록에 이런 매개자 인물들에 관한 내용을 수집해서 꾸준히 연재했다.

마침내 발간한 20세기 한국 미술가 인명록

2008년 김달진미술자료박물관을 출범시킨 이후, 김달진은 인명록을 보완해서 《대한민국 미술인 인명록1(2010)》을 발간했다. 조선시대 말 초상화가 석지 채용신(1850~1941)부터 시작해 이후 태어난 4,905명을 실었다. 정부 예산을 지원받아 1,000부를 비매품으로 찍었는데, 이 책을 받아본 후손 중에는 "우리 할아버지가 화가였다는 것을 얘기로만 들었는데, 이 책에 약력이 실려 있어 깜짝 놀랐다"는 반응을 보였다고

한다.

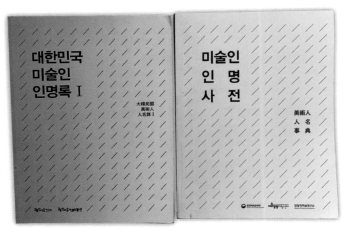

2010년 펴낸《대한민국 미술인 인명록1》과 2018년 펴낸《미술인 인명사전》

"문화체육관광부의 지원과 김달진미술연구소의 역량으로 성취한 이 열매는 생각해 보면 김달진이라는 집념의 미술자료 연구자가 없었다면 결코 맺을 수 없는 일이었다. 지난 30여 년 동안 근·현대미술계를 관찰하고 미술자료를 수집하며 미술인을 접촉하는 노고가 없었다면 어찌 이런 탐스러운 열매가 우리 앞에 열릴 수 있었겠는가 말이다. 김달진 형은 가끔 근·현대미술인 인명사전 편찬을 해야겠다는 이야기를 하곤 했다. 처음 그 말을 꺼냈던 때가 너무 오래여서 언제인지조차 모를 만큼인데 어쩌면 우리가 처음 만난 30년 전쯤이었던 것 같다. 물론 자료에 처음 관심을 기울이던 어린 시절부터 꿔온 꿈이었을 게다. 한 마디로 생애를 건 승부였다. 이번 인명록

은 완전한 인명사전을 향한 승부의 첫걸음이다. 그래서 제목도 '인명사전' 이라 하지 않고 소박하게 '인명록' 이라 했다. 가나아트에서 함께 근무하던 우리 일행은 1990년대 어느 여름날, 동경의 어느 서점에서 《근대 일본 미술사전》을 발견하고 부러움과 질투심을 한꺼번에 맛보았던 적이 있다. 허약한 근대미술계를 반영하듯 세기가 다 가도록 사전 하나 엮어내지 못하고 있던 데 대한 탄식이었다. 곧 한국판을 우리 손으로 만들어야겠다는 다짐도 했지만 그렇게 20년이 훌쩍 지나가 버렸는데, 꿈은 이루어진다고 했던가. 지난 천 년 동안 한국 미술인 인명사전이 1910년대에 오세창(1864~1953) 선생의 손으로 이루어져 있었거니와 이제 20세기 미술가 인명록을 김달진미술연구소가 실현했으므로 일백 년 동안 공백이었던 그 자리를 단숨에 채워 놓은 공로요, 오세창의 계승자임이 틀림없다."

당시 한국근현대미술사학회 회장이었던 최열(1956~)의 평가다. 그는 가나아트에서도 함께 일했고, 김달진미술자료박물관을 개관할 때 학예실장을 역임하며 김달진을 가까이서 지켜본 사람이었다. 김달진은 "밤하늘 무수한 별 중에 왜 일 등별만 기억해야 하냐"면서 "이등별, 삼등 별 자료도 남겨야 우리 미술계가 풍부해진다"라는 신념을 가지고 있다.

2018년 발행한 《미술인 인명사전》은 창작 미술인 5,157명, 비창작 미술인 843명으로 총 6,000명이 수록되었다. 2023년 8월 현재, 달진닷컴에서는 8,650여 명의 미술인이 검색된다. 《미술인 인명사전》은 김달진미술자료박물관 홈페이지에서 무료로 열람할 수 있다.

단순한 데이터 기록으로 보이는 인명록의 중요성은 문화심리학자 김정운의 글로 대신한다.

> "내가 독일에서 배운 것을 한마디로 요약하면 이렇다. '공부는 데이터베이스(database) 관리다.' 나는 독일에서 심리학의 구체적인 내용을 공부하지 않았다. 공부하는 방법을 익혔다. 지도교수를 비롯한 독일의 다른 교수들에게서 배운 것이 아니다. 독일 베를린의 숱한 도서관, 박물관, 아키브(Archiv)라 불리는 각종 자료실을 찾아다니며 발로 배웠다. 독일에서 철학을 비롯한 인문사회과학이 발달한 것은 바로 이 자료 축적의 문화 때문이다."
>
> 김정운, 《에디톨로지》, 360쪽

망각에 제동을 건, '작고 미술인 반추' 기획전

1978년부터 시작한 한국 미술가 인명사전 작업은 지금도 진행 중이다. 그렇다면 《미술인 인명사전》 같은 기초 사료는 어떻게 활용될까? 이 궁금증은 김달진미술자료박물관에서 개최하는 기획전 '작고 미술인 반추' 시리즈로 해결된다. 2022년 2월까지 진행한 '다시 내딛다―2005~2009 작고 미술인'전은 작고 미술인 회고와 정리를 목적으로 한 2019년 '작고 미술인 반추 1999~2004' 시리즈의 두 번째다. 2018년 발간한 《미술인 인명사전》을 바탕으로 2005년부터 2009년 사이 작고한 미술인을 모았다.

박물관에서 조사한 전문 미술인은 약 150명으로, 이 중 32명, 21% 만 전시를 개최하거나 단행본을 발간했다. 나머지 79%의 작가는 작고 후 별도의 회고 작업을 하지 않아 작품과 자료, 관련 기억까지 많은 부분 유실되고 있다. 생전에 전문 미술인으로 활동했으나 이제는 사회의 기억 속에서 잊히고 있는 것이다. 이는 미래에 우리의 문화유산이 될 수 있는 작품과 작가에 대한 기억이 무관심 속에 소실되는 것을 의미한다. 이러한 소실은 한국 미술계의 다양성 결여와도 밀접하게 관련되어 있다고 김달진은 생각한다.

'다시 내딛다-2005~2009 작고 미술인'전은 축적한 데이터가 남다른 까닭에 전시 내용도 의미가 남다를 수밖에 없다. 한국 미술가 인명 사전이라는 한 가지 주제에 40년 넘게 매달려 온 김달진은 특히 미술계 인사의 부고(訃告)를 매월 《서울아트가이드》에 빠짐없이 기록하려고 애쓴다. '한 사람이 죽는다는 것은 박물관 하나가 사라지는 것과 같다'고 생각하기 때문이다. 이런 생각은 곧 정현종(1939~)의 시 '방문객'과도 통한다.

"사람이 온다는 건/실은 어마어마한 일이다./그는/그의 과거와/현재와/그리고/그의 미래와 함께 오기 때문이다./한 사람의 일생이 오기 때문이다."

오늘의 정확한 기록이 내일의 정확한 역사로 남는다.

08 ———— 마침내 품은
한국 최초의 미술 잡지

일생일대의 수집품,《서화협회보》

김달진의 미술자료 수집은 대중잡지에 수록된 한 점, 한 점의 서양 명화에 끌려 시작되었다. 60년대에는 우리나라에 미술 전문 잡지가 없었다. 예술가들도 대부분 일본에서 나온 잡지《예술신조》,《미술수첩》,《아틀리에》나 미국의《아트 인 아메리카》,《라이프(Life)》같은 곳에 실린 글이나 도판들을 보고 자극을 받아 작품을 할 때였다. 미술과 관계없는 환경에서 자랐지만, 이미지에 대한 호기심이 많았던 김달진은 대중잡지가 오히려 구하기 쉬웠을 것이다. 1980년에 컬러TV가 처음 출시되었기에, 이전에 발간한 대중잡지는 컬러 화보가 실려 있어 지금보다 사람들 눈에 쉽게 띄었을 것이다.

《선데이 서울》이라는 미술 사료

미술 분야에서 대중잡지에 관심을 두게 된 것은 불과 얼마 되지 않

는다. 한국 실험미술의 선구자 김구림(1936~)이나 정강자(1942~ 2017) 같은 작가들이 2000년대 들어 해외에서 주목을 받으면서 그들에 관한 연구를 재개하는 시점과 대중잡지에 관한 관심은 맞물려 있다.

실험미술 관련 1차 사료는 1960년대 말 대중잡지에서나 만날 수 있다. 우리나라 실험미술을 선도한 작가들의 활동을 확인할 수 있는 대중잡지를 국립현대미술관이 디지털 아카이브로 자료화한 것도 2010년대 이후 일이다. 고등학생 김달진이 대중잡지에 수록된 자료들이 훗날 우리나라 미술계에 중요한 1차 사료가 될 것을 예견한 것은 아니었다. 처음에는 그냥 좋아서 모았을 뿐이다. 고등학교 3학년 때 한국 미술자료 수집으로 방향을 바꾸면서도 잡지에 관한 관심은 계속되었다.

1977년 창간한 《미술과 생활》도 열심히 모았다. 지방에 있는 한진화물 포항지점에서 근무할 때는 서울에 사는 조카가 잡지를 구해서 보내주기도 했다. 그리고 1960년대 대중잡지에 있는 명화 한 점을 통해 미술에 입문한 그는 2010년 한국 최초의 미술 잡지 《서화협회보》를 입수한다.

어떤 물건이 이다음에 문화유산이 될지 당대에는 아무도 모른다. 세월이 흐른 뒤 그 물건이 지닌 역사적 의미와 가치 판단은 수집가의 몫이다. 수집가의 안목과 수집 능력은 한 나라의 문화유산 포트폴리오를 구성하고, 문화 콘텐츠의 다양성을 이루는 핵심 요소다. 수집가가 수집하지 않은 물건은 역사에 기록되지 못한 사건처럼 후세에 전해지지 못한다.

《서화협회보》 원본과 복사본 전시

《서화협회보》와 김달진은 오랜 인연이 있었다. 이구열은 한국 최초의 미술 전문 기자로 불린 미술평론가다. 이구열은 미술사 자료를 발굴·수집·정리하고 출간하여 한국 미술사 발전에 이바지했다. 김달진은 이구열이 1964년 1월 《미술》 창간호에 쓴 "《서화협회보》 2호가 나왔으나 오늘날 전하는 것이 없는 듯하다. 찾아볼 길이 없다"라는 글을 본 후 이 책의 중요성을 알았다. 그런 《서화협회보》를 김달진은 전시에서 실물로 만져볼 기회를 얻는다.

2010년 경매에서 낙찰받은 《서화협회보》 1921년 창간호 표지와 내지

김달진이 국립현대미술관에 근무할 때였다. 1984년 기획전으로 '한국 근대미술 자료전'을 진행하였다. 1969년 한국출판학회를 창립하고, 주도한 안춘근(1926-1993)의 소장본으로 《서화협회보》가 출품되었다. 당시 국립현대미술관에는 학예사가 없었다. 이구열이 전시를 주관하고, 김달진은 실무를 맡았다. 그는 이것의 중요성을 알고 복사를 했다. 전시 후 《서화협회보》는 소장자에게 반환되었다. 그 후 외부에서 《서화협회보》 원본은 전시된 적이 없다.

김달진미술자료박물관의 개관 전시 제목은 '미술 정기간행물 1921-2008'이었다. 정기간행물은 잡지의 다른 말이다. 최초의 한국 미술 정기간행물 잡지가 1921년에 창간한 《서화협회보》이므로 김달진은 원본을 전시하는 것이 중요하다고 생각했다. 사방으로 수소문했으나 행방이 묘연했다. 소장처를 알 수가 없었다. 24년 전, 국립현대미술관 기획전 때 손으로 만지기까지 한 책을 전시할 수 없다는 아쉬움을 안고 《서화협회보》 복사본을 전시할 수밖에 없었다.

'서화협회'와 한국 최초의 미술 잡지

서화협회는 1918년 결성한 국내 최초의 근대 민간미술 단체다. 전통화가와 서양화가들이 모여 결성하였다. 이들은 당시 조선의 대표적인 예술인이었다. 1921년 한국 최초로 근대적 미술품 전시인 '제1회 서화협회전'을 개최하고, 협회 기관지인 《서화협회보》 창간호를 발간하였다. 재정난으로 힘든 가운데에도 후진 양성을 위해 서화학원을

서울 종로구 동숭동에 개설하는 한편, 신인 작가 공모전을 시행하기도 했다. 조선 총독부는 이 협회가 활성화하자 견제하기 위해 '조선미술전람회'를 창설했다. 《서화협회보》는 2호까지 발간했는데, 이구열은 1964년에 쓴 《미술》에서 재정난 때문에 중단된 것 같다고 했다.

창간호를 보면 회장을 맡은 인물의 초상사진과 함께 명사들의 축사가 있고, 10명이 넘는 작가들의 작품이 도판으로 실려 있다. 각 페이지를 넘기며 명사들과 작가들의 이름을 보면, 지금 시각에서 보았을 때 서로 어울리지 않았을 법한 인물들이 잡지에 함께 하고 있다. 초대회장은 안중식(1861~1919)이고, 2대 회장은 조석진(1853~1920)이었다. 초대 총무는 우리나라 최초의 서양화가로 알려진 고희동(1886~1965)이었다. 안중식은 독립운동을 하다가 1919년에 사망했고, 조석진은 1920년에 사망했다. 마지막 궁중 화가였던 안중식과 조석진은 경술국치 1년 후에 설립한 서화미술원 교수로 활동하며 후학을 양성했다.

서화협회의 모태가 되었고, 문인화가 윤영기에 의해 시작한 서화미술원은 설립 추진 과정에서 이완용(1858~1926)과 같은 친일 세력에게 재정적 지원을 받았고, 후에는 이 씨 왕가의 후원을 받기도 했지만, 사실상 경영 체계는 이완용이 장악했다. 서화협회보 명사들의 축사 중에는 이완용이 협회의 고문 자격으로 쓴 것도 있다. 오세창, 김규진(1868~1933), 이도영(1884~1934), 김은호(1892~1979) 등과 같은 작가의 서화 도판도 수록되어 있다. 민족성을 강조하여 일본인 회원은 거부하였지만, 아이러니하게도 경제적 여력이 있는 친일 관리가 고문이 되었다. 시간이 흐르며 대부분의 회원이 '조선미술전람회'로

이탈한데다 조선 총독부의 금지령까지 내려 1936년 '제15회 서화협회전'을 마지막으로 활동을 중단하였다.

경매에서 거머쥔 《서화협회보》

잡지를 좋아한 김달진이 쉰 넘은 나이에 자신의 이름을 내건 박물관 개관전에서 《서화협회보》를 복사본으로밖에 전시할 수 없던 것은 두고두고 아쉬움으로 남았다. 그러다가 2010년에 귀가 번쩍 뜨일 만한 정보를 강남대 서진수 교수가 전해주었다. 경매사인 코베이(Kobay)에서 주관한 제128회 삶의 흔적 경매전에 《서화협회보》가 나왔다는 것이었다. 김달진은 코베이 경매가 자신과는 거리가 멀다는 생각에 한 번도 낙찰받는다거나 하는 일을 생각해 본 적이 없었다. 하지만 다른 것도 아니고 《서화협회보》가 아닌가. 처음으로 경매에서 번호판을 들었다. 주변을 돌아보니 인사동길에서 마주쳤던 낯익은 사람들이 거의 다 앉아 있었다.

가슴이 두근두근했다. 시작가가 250만 원에서 출발해 가격이 급격히 상승했다. 두근거리는 가슴을 진정하며 버텼다. '내가 일생에 한 번밖에 못 만날 자료다. 지금 놓치면 언제 어디서 다시 만나겠느냐' 하는 생각과 함께 오기가 생겼다. 가진 돈이 없으니 빚이라도 내야겠다는 마음으로 경합에 참여해 결국 낙찰을 받고 속으로 쾌재를 불렀다. 한국 잡지의 역사와 문화에서 《서화협회보》가 어떤 위치에 있는지를 알았기에 김달진은 끝까지 경합하여 손에 넣을 수 있었다.

"좋은 작품은 항상 자기를 예우해 주는 사람에게 가려는 속성이 있다. 그래서 제대로 대접해주지 않는 사람은 사정없이 외면한다. 경제적 논리로 작품을 수집하다 보면 최고 작품은 나타나지 않고 꼭꼭 숨어버린다."

<div align="right">김세종, 《컬렉션의 맛》, 132쪽</div>

그는 자신의 것이 된 《서화협회보》를 들고 다시 한 번 확인해보았다. 과거에 복사한 《서화협회보》의 원본이 틀림없었다.

"1984년 전시 이후 국립현대미술관이 자료로 보관해 온 안춘근 소장 자료의 복사본과 낙찰받은 자료를 대조한 결과 메모를 남긴 부분과 필체가 일치하는 것으로 확인되었다. 표지에는 안춘근의 호인 남애(南涯) 한문 도장이 함께 찍혀 있다. 이 서화협회 회보는 일반적으로 최초의 미술 잡지로 이야기되며, 잡지의 표지와 가장자리가 좀 낡았지만, 발행 후 91년이 지났건만 상태가 양호한 희귀본이다."

《서화협회보》와 수집 열정

《서화협회보》는 이제 김달진미술자료박물관 소장품으로 국립중앙박물관 2019년도 '근대 서화, 봄 새벽을 깨우다'에 대여하는 등 효자역할을 톡톡히 하고 있다. 김달진은 1960년대부터 《주부생활》, 《여성중앙》과 같은 대중잡지 속 명화를 모으다가 한국 미술 잡지에 관심을

두게 되고, 잡지 속 정보를 통해 또 다른 자료를 수집하는 꼬리에 꼬리를 무는 과정을 무시로 거쳤다. 그리고 마침내 2010년대에 한국 최초의 미술 잡지인 《서화협회보》를 손에 쥔 일은 미술자료를 향한 그의 수집 열정이 얼마만큼 뜨거운가를 보여주는 증거라 할 수 있다.

09 _____ 하마터면
한국 미술사에서
사라졌을

1952년 '벨기에 현대미술전', 1958년 에카르트의 기고문

수집한 소장품을 자세히 살피다 보면, 새로운 가치 발견을 넘어 하마터면 묻힐 뻔한 중요한 자료를 발견할 때도 있다. 놓칠 뻔한 사실을 찾아서 미술사의 빈칸을 채우고 공유하는 순간, 김달진은 뭉클함 성취감을 느낀다고 한다. 그런데 이렇게 뿌듯한 순간은 종종 예기치 않게 찾아오곤 한다.

6·25전쟁 중에 열린 해외 미술전

미술자료 수집 전문가는 미술에 관한 것들을 기록하고 보존하는 일을 담당한다. 그런 김달진이 가장 중요하게 생각하는 일은 기록과 보

존하는 것뿐만 아니라 수집한 자료를 연구해서 새로운 가치를 찾아내는 것이다. 김달진미술자료박물관이 소장한 1952년도 팸플릿 한 권과 1958년 잡지 《신태양》 차례 목록이 대표적인 사례다. 6·25전쟁 중 서울에서 해외 미술 작품 전시회가 열렸다면 믿을 사람이 있을까. 물론 믿기 힘든 이야기다. 하지만 증거물을 보여주면 상황은 달라진다.

어느 날 김달진은 덕수궁미술관에서 열린 '백이의 현대미술전' 팸플릿을 입수했다. '백이의'는 '벨기에'를 뜻한다. 한자 '白耳義'를 음가로 읽은 것이다. 그러니까 '벨기에 현대미술전'이 덕수궁미술관에서 열렸다는 뜻이다. 팸플릿에는 '1953'이라는 손글씨가 쓰여 있었다. 원소장자의 메모였다. 그는 1953년에 '벨기에 현대미술전'이 서울에서 열렸다고 생각했다. 전시 기간은 11월 10일에서 18일이었다. 김달진은 전시 내용이 궁금했다. 1953년 전시 기간 앞뒤 날짜 신문을 찾아 뒤적였다. 거듭 확인해도 관련 기사는 없었다. '어떻게 된 거지? 혹시 원소장자가 연도를 잘못 적은 걸까?' 하는 생각이 들었다.

일반적으로 포스터나 팸플릿은 연도를 표시하지만, 당시에는 기록하지 않은 것도 많았다. 혹시나 하는 마음에 1952년 신문 기사까지 들여다보았다. 한편으로 '1952년 하반기라면 6·25전쟁이 계속되던 때였을 텐데, 해외 미술전이 열릴 수 있었을까?' 하는 의구심도 들었다. 하지만 불확실한 연도를 그대로 둘 수는 없었다. 또 전시에 관한 새로운 사실을 확인한다면, 종전 후에 열린 '백이의 현대미술전'이 구체성을 띠게 되고, 그러면 사실을 기반으로 한 촘촘한 스토리텔링이 가능했기 때문이다.

그런데 뜻밖에도 이 전시에 관한 기사가 있었다. 〈서울신문〉 1952년

11월 10일자, 기사 제목이 "대망의 백이의 미술품 전시 개막 이 대통령 임석하 개전식 거행"이었다. 순간, 김달진은 숨이 멎는 듯했다, 온몸에 전율이 일었다. 역사적 사실이 실체를 드러내는 순간이었다. 이로써 '백이의 현대미술전'이 덕수궁미술관에서 열린 사실을 자료로 뒷받침한 것이다. 팸플릿을 바탕으로 집요하게 자료를 확인한 끝에 믿기지 않는 사실을 구체화한 셈이다.

1952년 한국전쟁 중 덕수궁에서 열렸던 '벨기에 현대미술전' 팸플릿

김달진은 기사를 본 후에도, '전쟁이 끝나지도 않았는데, 어떻게 해외 미술전을 서울에서 열 수 있었지?' 하는 의문이 머리에서 떠나지 않았다. 사실 '백이의 현대미술전'은 서울신문사가 주최한 것으로, 벨기에 작가 6명의 유화와 판화 80점을 처음으로 한국에 소개한 전시였다. 벨기에 종군 기자 수잔 비바리오의 주선으로 개최할 수 있었다는 사실을 기사로 알 수 있었다. "이번 전시로 양국 간의 국제 친선관계가 한층 두터워지길 바란다"는 내용이 개회사에 쓰여 있었다. 서울이 초토화된 상황에서 전시가 열렸는데, 출품작이 복제품도 아니고 원화

였다. 전쟁 피해를 보지 않은 부산도 아니고, 전쟁 중인 서울에 들여와서 전시했다는 역사적 사실을 관련 자료 수집과 확인 과정을 거쳐 미술사에 기록할 수 있었다.

1958년 《신태양》에서 찾아낸 에카르트의 기고문

새로운 자료를 전혀 예기치 않은 곳에서 발견할 때도 있다. 1958년 잡지 《신태양》 6월호에 기고한 한 독일인의 글이 그것인데, 이를 2022년 김달진미술자료박물관에서 개최한 한국-독일 미술 교류사와 연결 지은 것은 순전히 김달진의 안목 덕분이다.

2022년 늦가을, 김달진미술자료박물관에서는 한국-독일 미술 교류사 '어두운 밤과 차가운 바람을 가르다'전이 열렸다. 이 전시는 2020년에 한국 국적이 아님에도 오랜 시간 한국 미술을 연구한 작고 및 생존 연구자 16명의 연구 결과물을 정리하여 '나에게로 떠나는 여행-외국 연구자의 한국 미술 연구'전 후속으로 개최한 권역별 첫 전시였다.

독일을 권역별 미술 교류사 정리의 첫 국가로 선택한 것은 한국 미술사를 처음 통사로 기술한 이가 독일인 신부 안드레아스 에카르트(Andreas Eckardt, 1884~1974)였기 때문이다. 세계미술사 흐름 속에 한국 미술을 올려놓고 한국의 미를 바라본 최초의 책이 《조선미술사(1929)》다. 1958년 《신태양》에 실린 에카르트의 기고문과 2019년 '미술을 읽다-한국 미술 잡지의 역사', 2020년 '나에게로 떠나는 여행-외국 연구자의 한국 미술 연구', 2022년 '어두운 밤과 차가운 바람을

가르다'는 단계적으로 서로 연결된다. 김달진미술자료연구소는 2019년 '미술을 읽다–한국 미술 잡지의 역사'전의 연계 작업으로 봉사자들과 함께 '한국 미술 잡지 목차'를 엑셀 파일로 만들었다. 그중 홈페이지에 공유한 잡지는 《가나아트》, 《미술세계》, 《선미술》, 《월간 미술》, 《화랑》의 목차 리스트다. 그는 한국 근·현대미술 연구 진전에 도움을 주려는 취지에서 이를 공개했다.

《신태양》은 서체의 폰트 저작권 문제로 아직 공개하지 못하고 있지만, 목차 리스트를 만들어 두었다. 다른 사람들은 《신태양》 목차를 보고 지나쳤지만, 하루는 야나기 무네요시 관련 자료가 있는지 목차 리스트를 보던 중 에카르트라는 이름이 그의 눈에 띄었다. 익히 에카르트를 알고 있던 김달진은 문제의 이 기고문을 읽은 후 정리하여 미디어에 공개했다.

《조선미술사》는 1909년 베네딕트수도회 신부로 일본을 통해 조선으로 들어온 안드레아스 에카르트가 거의 20년간 조선에 체류하다가 1928년에 독일로 돌아간 후, 이듬해에 출간한 책이다. 에카르트는 선교사가 되기 전 독일 뮌헨에서 고고학과 미술사를 전공했다. 교육 선교를 목적으로 조선에 온 선교사로서 혜화동에 세운 한국 가톨릭교회 최초의 사범학교인 숭신학교 교장을 맡았다. 에카르트는 학생들을 위해 교과서를 직접 만들며 학생들을 가르쳤다. 이 학교는 일제가 사립학교법을 만들어 교육을 통제하면서 1회 졸업생을 배출하고, 1913년에 문을 달았다. 이후 에카르트는 시선을 학교 문밖 조선 땅으로 돌렸다.

1929년 펴낸 에카르트의 《조선미술사》 내지

그는 한라산부터 백두산까지 여행하면서 식민 지배로 사라질 위험에 처한 한국 문화를 조사하고, 사진을 찍거나 그림을 그려가며 연구해 《조선미술사》를 비롯해 여러 권의 책을 남겼다. 그는 경주 석굴암을 찾은 최초의 유럽인이기도 했다. 입구가 무너져 내려 내부가 잘 보이지 않던 석굴암을 1907년 한 우체부가 발견했는데, 1913년 에카르트가 석굴암에 갔을 때도 입구가 무너져 기어들어 가야 할 정도로 황폐했다. 석굴암 본존불과 왼쪽에 있는 불상을 지키는 수호신 금강역사를 보고 기록하기도 했다.

《조선미술사》에는 한국 미술 도판이 총 500여 점 수록되어 있다.

　　　　　　　　　　　　　　　　　　　　김달진, 한국 미술 아키비스트

에카르트는 석굴암 수선을 일제에 제안하기도 했다. 국립중앙박물관 홈페이지에서 석굴암을 검색하면, 석굴암 사진 도판 설명에 '1914년 조사'라고 적혀 있다. 에카르트가 방문하고 1년 후에 찍은 사진이 남아 있는 것이다.

에카르트가 사랑한 조선 그리고 《조선미술사》

오늘날 우리나라는 '다이내믹 코리아'로 통할 만큼 역동성이 넘친다. 하지만 1988년 서울올림픽 이전까지만 해도 해외에서는 우리나라를 '고요한 아침'의 나라로 불렀다. '고요한 아침의 나라'는 독일 선교사 베버 신부가 1911년 조선을 다녀간 후 1915년에 쓴 책의 제목이기도 하다. 이에 따라 '고요한 아침의 나라'는 일본을 가리키는 '떠오르는 태양의 나라'에 대비해서, 19세기 말 영미권에서 조선을 표현하는 말로 널리 쓰였다. 베버 신부가 1911년 선교 상황을 점검하러 왔을 때, 동행한 신부가 바로 에카르트다.

에카르트는 《조선미술사》에서 한국 미술을 그리스 미술과 비교 서술하며, 그 특징을 '놀라운 간결함'으로 표현했다. 한국 미술의 특징을 '비애의 미'라고 한 사람은 일본인 야나기였다. 야나기는 식민지 조선의 공예품을 비롯한 미술품을 사랑했지만, 일본제국 관점에서 벗어날 수 없었다. 에카르트 역시 일본 학자들의 견해를 참조했지만, 비교적 제3자의 시선으로 한국 미술을 통찰한 것으로 보인다. 이 책은 국제적인 흐름에서 파악한 최초의 한국 미술 통사로, 에카르트는 독일어 출

판과 거의 동시에 영역본도 출간했다. 덕분에 한국 미술이 세계미술계에 등장할 수 있었다. 《조선미술사》 독일어본과 영역본은 김달진이 특별히 소중하게 여기는 소장품이기도 하다.

독일로 돌아간 에카르트가 《신태양》 1958년 6월호에 기고한 글은 "한국을 떠난 지 이미 30년이 되었건만, 내 눈앞에는 한국의 그 아름다운 산천과 물결치는 오곡이며 한국인의 일상생활이 생생하게 나타난다"로 시작한다. 글의 제목은 '제2의 조국. 한국이여 빛나라!'다. 필자명은 에카르트의 한국명 '옥낙안(玉樂安)'으로 되어 있다. 한국에 머무르면서 한국 사람들과 접촉하기 위해서는 한국 이름이 필요하다는 생각에 주교가 지어준 이름이었다.

유튜브로도 시청할 수 있는 KBS 다큐온 '푸른 눈의 조선인 100년의 러브레터(2022. 3. 11, 상영시간 40분)' 초반부에는 에카르트의 제자인 한글학자 알브레히드 후배(Albrecht Huwe)가 김달진을 찾아가는 장면이 나온다. 《신태양》은 김달진미술자료박물관 소장품이고, 에카르트의 글을 발견한 사람도 김달진이기 때문이다. 그리고 에카르트의 기고문

《신태양》 1958년 6월호

은 김달진미술자료박물관에서 열린 한국–독일 미술 교류사 '어두운 밤과 차가운 바람을 가르다'의 시발점이 되었다.

또 한 가지 첨언하고 싶은 것은 화가 배운성(1900~1978)에 관한 자

료다. 1923년 베를린으로 건너가 유럽 유학생 1호로 기록된 배운성은 독일과 프랑스 등 유럽 화단에서 명성을 날렸다. 김달진은 그 내용을 뒷받침한 '조선이 낳은 천재 화가 배운성 씨의 예술' 취재기사인 '해외에서 떨치는 문화 조선의 기염만장!' 《사해공론》 1936년 신년특별호를 찾아냈다. 그리고 김달진미술자료박물관은 1948년 '배운성 개인전 (12. 1～ 12.27, 미국문화연구소화랑)' 팸플릿과 1950년 쿠르트 중에가 펴낸 《배운성이 들려주는 한국 고향 이야기》 독일어판도 소장하고 있다. 김달진미술자료박물관 소장품이 더욱 귀중하게 느껴지는 사례들이다.

새로운 가치 발굴과 공유

김달진미술연구소에서 발행하는 월간 잡지 《서울아트가이드》는 '이 한 점의 자료'란을 마련하여 소장품을 소개하면서 정리를 하고 있다. 2018년 김달진미술자료박물관은 설립 10주년 기념으로 소장품 하이라이트를 선정하여 《김달진미술자료박물관 아카이브 10년》를 출간하기도 했다. 아래는 김달진이 쓴 출간사 중 일부다.

> "무엇보다 소장품들을 면밀하게 들여다보고 연구하여 많은 분이 정보를 공유할 수 있도록 자료 수집에 얽힌 이야기와 세부 도판 및 연관 자료를 단행본에 실었습니다. 이 단행본에는 전시품 외에 부록으로 소장품 유형별 대표 목록, 박물관 전시 내력, 소장품 외부 대

여 목록, 박물관 연구소 출판물 목록을 추가하여 공유하기 위한 아카이브입니다. (중략) 앞으로도 김달진미술자료박물관은 새로운 자료를 발굴하는 일 외에도 정기적으로 소장 자료를 정리하여 미술자료를 아껴주시는 분들의 뜻을 이어받아 한 사람의 역사가 보편적인 한국 미술사로 올바르게 자리매김할 수 있도록 더욱 노력하겠습니다."

1958년 6월호 《신태양》에 실린 안드레아스 에카르트의 '제2의 조국 한국이여 빛나라' 본문

미증유의 사건으로 여겨진 6·25전쟁 중에 열린 '백이의 현대미술전'을 역사화하고, 당시 식민지 상태의 조선인들이 관심조차 가질 수 없을 때 경주의 석굴암을 답사하여 기록을 남겨놓은 《조선미술사》의 저자 독일인 안드레아스 에카르트, 그가 조선을 애정 어린 눈으로 바라보았다는 사실을 보여주는 《신태양》의 글 '제2의 조국. 한국이여 빛나라!'를 발굴하여 새로운 가치를 부여한 사람도 바로 김달진이다.

공유의
뿌리와
가지

1. 음표 같은 '하루 일기',
 악보 같은 '60년 일기'
2. 미래로 디지털 사료를 송출하는
 백발의 유튜버
3. 소장품 속의 일제 강점기 미술

1. 음표 같은 '하루 일기', 악보 같은 '60년 일기'

　　김달진은 미술자료 수집가로서 '호모 컬렉터스(Homo Collectus)'이기도 하지만, 기록하는 인간으로서 '호모 아키비스트(Homo Archivist)'이기도 하다. 그는 평생 모으고 썼고, 쓰고 또 모았다. 공적으로도 썼고, 사적으로도 썼다. 김달진이 사적으로 쓴 글 중 나에게 가장 인상적으로 다가온 것은 매일 쓰는 '일기'와 '60년 일기'다.

'60년 일기'는 '김달진 변주곡'

　　김달진은 1972년 고등학생 때부터 1985년까지 일기를 썼고, 1978년부터 지금까지 '60년 일기'를 쓰고 있다. 1978년부터 1985년까지는 일기와 '60년 일기'를 병행했다. '60년 일기'는 한 권에 60년치 일기를 쓸 수 있는 노트 이름이다. 이 노트는 1978년 셋째 형의 성일무역에서 일하던 시절에 선물 받았다. 노트는 730쪽으로 구성되어 있다. 한쪽에 30줄이 있어서 두 쪽이면 60줄이 된다. 하루 한 줄 일과를 기록한 메모장과 같다. 노트를 펼치면 60년 동안 한 줄씩 쓴 매해 같은 날 일과를 한눈에 볼 수 있다.

　　나는 이 책을 쓰려고 김달진의 일기를 모두 읽어 보았다. 하지만

'60년 일기'를 완독하지는 못했다. '60년 일기'는 며칠에 걸쳐서 읽었는데, 그때마다 바로 전날 내용까지 한 줄씩 일기가 빠짐없이 기록되어 있었다. 매일 일기를 쓴다는 방증이었다.

이 노트에 기록한 하루는 음악의 음표와 다르지 않다는 인상을 받았다. 또 그 악보가 365장 모이면 김달진만의 선율이 있는 변주곡, '김달진 변주곡'이 된다.

어떤 주제를 여러 가지로 변형하는 기법이 '변주'라면, 주제와 몇 개의 변주로 이뤄지는 곡을 '변주곡'이라 한다. 음악이 시간예술로서 매 순간 생기는 음으로 이루어지듯, 우리네 인생살이도 시간예술로서 매일 하는 행동이 모인 악보로 리듬감 있게 이루어진다. 김달진은 하루하루를 사분음표로 으뜸화음을 그리듯, 반복적이고 단순한 리듬으로 살고 있다. 사실 반복을 거듭하는 단순한 리듬은 기독교와 불교에서 종교의식 전 일상을 뒤로하고, 종교적인 마음을 고취하기 위해 사용한다. 이를 일상생활에 빌려오면, 매일 일기를 쓰는 것과 같이 혼자만의 행위는 '리추얼'하다고 할 수 있다. 하루 중 일정한 시간을 마치 종교적 의례처럼 여기는 엄격한 태도이기 때문이다.

> 행위를 반복해나갈수록 행위와 연관된 정체성이 강화한다. '정체성'(identity)이라는 말은 '실재하다'라는 의미의 라틴어 'essentitas'와 '반복적으로'를 뜻하는 'identidem'에서 파생되었다. '반복된 실재'라는 말이다.
>
> 제임스 클리어, 《아주 작은 습관의 힘》, 60쪽

김달진, 한국 미술 아키비스트

그리고 "한 번의 특별한 경험은 그 영향력이 서서히 사라지지만, 습관은 시간과 함께 그 영향력이 더욱 강화된다. 즉, 습관은 정체성을 형성하는 가장 큰 증거가 되는 것이다. 이런 관점에서 습관을 세운다는 것은 자기 자신을 만들어나가는 과정이기도 하다."

<div align="right">같은 책, 61쪽</div>

작은 습관이 만든 미술자료 전문가의 길

김달진은 외부에 글을 발표할 때 박물관장 이전에는 직책을 '미술자료 전문가'로 썼다. 자신의 정체성을 스스로 '미술자료 전문가'로 정의한 후 그는 매일 일기를 씀으로써 한 발 한 발 그 지점에 다가간 것으로 보인다. 스크랩한 《서양미술전집》 10권을 완성한 고등학교 3학년 때부터 일기를 쓰기 시작한 것을 보면 그렇다.

"습관이 중요한 진짜 이유는 더 나은 결과를 얻어낼 수 있어서가 아니라(물론 그렇게 할 수 있다), 스스로에 대한 믿음을 변화시킬 수 있기 때문이다. 화가 나거나 고통스럽거나 고갈되었거나 기타 등등의 일이 일어났을 때 앞으로 나아가는 것. 이것이 전문가와 아마추어의 차이를 만들어낸다. 전문가는 스케줄을 꾸준히 따른다. 아마추어는 삶이 흘러가는 대로 내버려 둔다. 전문가는 자신에게 무엇이 중요한지 알고 목표를 향해 꾸준히 작업해 나간다."

<div align="right">같은 책, 67쪽</div>

습관은 정체성을 만들어나간다. 그는 자신이 만든 서양 미술 스크랩이 당시에 우리나라에서 나온 어느 《서양미술전집》보다 잘 만들었다고 자부했고, 그 스크랩을 미술 전문가에게 알리기 위해 고등학교 3학년 때는 무단결석까지 하며 연락을 취했다. 당시에는 미술자료 수집으로 생계를 유지하기 불가능한 시대였다. 아무도 가보지 않은 길이라 가능성은 누구도 알 수 없었다. 1978년 월간 《전시계》에서 열정 페이를 받고 근무하던 때부터 김달진은 미술자료 전문가였다. 남이 만든 길을 따라간 것이 아니라 스스로 길을 만들었다. 이렇게 '미술자료 전문가 김달진'이 되었다. 일련의 반복적인 행동으로 자신의 감정까지 습관화해가며 끊임없이 미술자료 수집 전문가의 역량을 다진 행동이 김달진미술자료박물관 설립의 중요한 디딤돌이 되었음은 물론이다.

김달진이 말하는 '김달진의 일과'

김달진은 일 중독자다. 집에서부터 시작하는 일과 자체가 수많은 자료를 챙기고, 유튜브 방송을 하는 등 일에서 시작해 일로써 하루를 마감한다. 일흔을 넘긴 나이에도 서울과 지역을 가리지 않고 각종 전시회에 다니는 것을 보고 모두들 놀라는데, 건강 비결은 역시나 꾸준한 체력 관리다. 그는 자신의 체력 관리 방법을 다음과 같이 말하고 있다.

"보통 아침 5시 반에 일어납니다. 6시쯤에 아내와 청운초등학교에

있는 청운스포츠센터에 가서 헬스를 합니다. 러닝머신 위에서 10분은 걷고, 10분은 가볍게 달리기를 합니다. 제가 정한 체조기구로 근력운동 두 세트를 합니다. 수술도 한 몸이고 해서 몸에 맞는 운동기구를 정해 순서대로 합니다."

그리고 집에서부터 본격적인 일과가 펼쳐진다.

"집에 도착하면 8시 10분 정도 됩니다. 아침 식사 후에는 전날에 미처 정리하지 못한 자료를 정리합니다. 예를 들어 유튜브 편집을 한다든지 하면서 컴퓨터에 매달리는 거죠. 그 일을 한 다음 박물관에 출근하는 건 보통 10시에서 11시 사이입니다. 제가 해야 할 자료부터 정리합니다."

"박물관에서는 조·석간 신문 14개를 구독합니다. 직원들은 출근하면 각자 맡은 신문이 있어요. 거기에서 미술이나 문화재 등의 기사를 뜯어냅니다. 그리고 스크랩한 기사들을 달진닷컴에 올려서 자료화합니다. 각 신문사나 언론사 뉴스 헤드라인을 달진닷컴에 링크합니다. 링크하는 것은 저작권법 위반이 아닙니다. 그래서 링크를 해 그 사이트로 들어가게 해주는 역할을 하는 셈이죠."

종이 신문과 함께 하는 오전 일정과 달리 오후는 유튜브 방송 준비와 방송으로 채운다.

"오후 4시쯤 되면 석간신문도 오니까 제가 신문을 다 한 번씩 보게됩니다. 그래서 해당 신문에서 취할 것을 취해서 매일 유튜브에 영상을 올려 기록으로 남깁니다. 또 신문 기사 중에 제 노트에 메모로 남겨야 할 것은 메모해 둡니다. 6시에서 7시 사이에는 정해진 자리에서 제 핸드폰을 삼각대에 올려놓고 매일 미술계 소식을 방송합니다. 저

는 나름대로 제가 정한 방법에 따라, 그날의 중요한 기사 같은 경우는 스캔합니다. 방송 초반에 3개에서 5개 정도, 그날의 메인이라고 생각하는 신문 기사를 보여줍니다. 나머지는 신문을 펼쳐 들고 화면으로 보여주는 그런 방식입니다. 다 하고 편집까지 마무리하면 8시가 됩니다. 8시는 보통 퇴근 시간이고요. 늦으면 보통 10시까지도 합니다."

이게 일과의 끝이 아니다. 외부에 특별 일정이 생기면, 그에 맞춰 일정을 조정한다.

"우리에게는 월간지 《서울아트가이드》가 있어 기자 간담회가 많이 있죠. 지역의 비엔날레라든지 지역 미술관에서 하는 큰 전시에 초청을 받으면, 그 시간에 맞춰 대중교통을 이용해 움직입니다. 특별 일정 탓에 그날 방송을 하지 못하면 이틀치를 모아서 전달하기도 합니다. 저는 박물관에 오는 잡지나 자료를 모두 제 사무실에 쌓아놓고 성격상 한 번씩 다 넘겨보는 습관이 있습니다. 이 습관을 이제는 좀 내려놔야 한다고 생각해요. 그 많은 자료를 한 번씩 넘겨본다는 것 자체가 지금은 엄청난 부담이죠. 그래도 거기서 어떤 정보나 남겨야 할 기록을 뽑아내기도 하고, 직원들이 열심히 한다고는 하지만 빠뜨릴까봐 메모해서 전달합니다. 《서울아트가이드》의 '달진뉴스'에 빠진 소식이 없게 말이죠. 휴일에도 사무실에 출근하고, 퇴근해도 컴퓨터 앞에 계속 앉아 있으니 일중독인 셈입니다. 일상적으로 하는 일이기는 하지만, 저한테 정해진 자신의 규정을 벗어나지 못해 항상 과부하가 걸려 있어요. 매일 정해진 일을 마무리하는 데에도 시간에 쫓기니까요. 밤 12시 전에는 잠자리에 든 적이 없습니다."

"죽어야 끝나겠지요"

50년간 미술자료 수집·정리를 계속해 온 김달진은 2011년 3월과 2015년 11월 목척추종양으로 큰 수술을 받았다. 배낭도 없던 시절부터 몇십 년간 양손에 무거운 쇼핑백을 들거나 어깨에 메고 다닌 탓에 어깨에 무리가 갔고, 겹친 스트레스가 목척추종양으로 발전한 것이다. 그렇다고 일을 놓은 것은 아니었다. 그 후에도 일의 양을 줄이지 않았다. 2017년 1월 왼쪽 회전근개 파열, 2023년 11월에는 오른쪽 회전근개 파열 수술을 받았다. 직업병이다. 김달진은 자나깨나 미술자료 걱정을 하고, 아내는 자나깨나 남편을 걱정한다. 그래서 아내가 걱정이 많은 것을 알고, 조심스럽게 물어보았다.

"언제까지 미술자료 관련 일을 하실 생각인지요?"

대답은 망설임이 없었다.

"내가 죽어야 끝나겠지요."

2008년 미술자료박물관을 개관한 김달진은 마치 주부가 생을 마칠 때까지 집안 살림을 하듯 미술자료를 정리하여 후대에 물려주는 일을 인생의 소명으로 여기고 있다.

미술자료와 살고, 미술자료와 쉬고

'60년 일기' 중 1981년 9월 23일 수요일 것을 보자. "현대미술관 첫 출근, 전시과에 내 책상. 밤에 인천 다녀왔고"라고 적혀 있다. '60년

일기'를 처음 시작한 1978년 9월 23일에는 "오전에 마카지 구매, 태권이 귀대한다면서 전화만 왔었고. 편지 몇 통 쓴다는 게 미루어만 지고"라고 썼고, 또 2011년 9월 23일에는 "KIAF 외국 프레스 2명 바람 맞고 박물관 경력 인정 기관 심사, 김종길 씨 김복진미술상 수상, 노량진 회식", 2014년 9월 23일에는 "10시 국립현대미술관 인명조사연구용역 수주, 사간동 전시장 책 분류"라고 되어 있다. 앞으로 15줄의 노트를 채우면, '60년 일기' 두 페이지가 모두 채워진다. 한 줄이 1년을 나타내는데, 15줄은 15년이 지나야 채워진다. 15년 후면 2037년인데, 그때 김달진은 85세가 된다.

김달진은 고등학생 때 극단적 선택을 계획하면서도 조카에게 수집한 자료를 잘 보관해서 많은 사람들에게 보여주라고 부탁하는 일기를 썼다. 그리고 미술자료를 모아둘 방 한 칸을 원했다. 현실의 벽에 부딪쳐 이룰 수 없는 꿈으로만 보였다. 그러던 김달진은 40년 세월이 지나 버젓한 건물에 김달진미술자료박물관을 설립했다. 이 커다란 변화를 가능케 한 동력 중 하나는 자신의 하루를 반추하는 일기가 아니었을까? 이전에는 남에게 인정받지 못해서 자신만의 감정을 드러내기 위해 만든 곡이, 후에는 모든 사람이 공감하는 음악이 되는 것처럼. 남에게 인정받지 못하고 외롭게 수집한 미술자료가 지적 재산이 되어 생계유지를 하고, 사회에서 유용하게 사용되는 과정을 보여주는 기록이 김달진 일기다.

'일기'와 '60년 일기'는 개인적인 수집이 타인이나 전체 사회와 공유되는 과정을 잘 보여준다. 김달진은 일기 속에 자신이 가장 중시하는 가치들을 진지하게 표현해 놓았다. 이는 곧 김달진미술자료박물관이

김달진, 한국 미술 아키비스트

지향하는 바이기도 하다.

1978년부터 써온 60년 일기. 하루 한 줄씩 쓴다.

하루 일과로 채워진 가로 18.5센티미터, 세로 26.5센티미터, 높이 7센티미터 크기의 60년 일기.

2. 미래로 디지털 사료를 송출하는 백발의 유튜버

김달진은 '미답의 길을 걸은 아키비스트', '미술계 넝마주이 전설', '걸어 다니는 미술사전', '움직이는 미술자료실', '미술계 114' 같은 다양한 별칭으로 불리며 한국 미술자료계의 '인간문화재'라는 소리를 듣는다.

칠순의 나이에 유튜브를 하는 이유

그런 그가 칠순 나이에도 유튜버로 활동 중이다. 매일 영상을 올린다. 그러나 주변 사람들에게 재미있다는 소리를 듣기는커녕, 나이도 만만치 않은데 건강을 생각해서 영상 업로드 횟수를 대폭 줄이라는 말을 많이 듣는다. 또 유튜브로 얼마를 버냐고 묻는다. '유튜브=돈'이라는 통념에 비춰본다면, 김달진은 영락없이 헛수고를 하고 있는 셈이다. 하지만 김달진은 말한다.

"나는 미술자료 수집도 돈 벌려고 한 게 아니에요. 좋아서 하다 보니까, 그것으로 생계유지를 하게 된 거예요. 이렇게 될 줄 생각지도 못했어요. 그런 것처럼 유튜브도 돈을 벌려고 하는 게 아니라 새로운 미술 소식을 빠르게 전해주고, 또 그것을 기록으로 남기고자 하는 목

적이 있어요.”

사람들이 이런 마음을 알아주거나 말거나 김달진은 매일 영상을 제작한다. 삼각대에 스마트폰을 설치하고 미술계 소식을 들려준 뒤, 곧바로 편집해 온라인에 올린다. 그리고 매일 저녁 두서너 시간 확인한다.

> “나는 가장 바보 같은 의사결정을 했고, 동시에 가장 현명한 의사결정을 했다. 나는 깨달았다. 모든 위대함은 바보 같은 무모함과 순수함에서 비롯된다는 것을. 다른 사람들이 불가능하다고 생각하는 일을 해내는 것이 위대함이라면, 다른 사람들이 보기에 비상식적인 일을 하고, 가지 않는 길을 가야 한다. 그러다 보면 필연적으로 다른 사람들로부터 바보 같다는 소리를 들을 수밖에 없다. 우리가 생각하는 모든 위대한 인물들은 한 번쯤 다 바보 같다는 소리를 들었다. 당신이 다른 누군가에게 바보 같다는 소리를 듣고 있다면, 위대함의 씨앗을 품고 있었는지도 모른다.”
>
> 렌조 로소, 《바보가 되라》, 7쪽

우리가 타인으로부터 ‘바보 같다’, ‘이상하다’라는 이야기를 들을 때, 오히려 그것을 내심 긍정적인 방향으로 숙고해야 할 이유가 여기에 있다. 그 부분이 남한테는 없는 진정한 ‘나’인 경우가 많아서 타인은 이해할 수 없기 때문이다. 그래서 물음표를 가지고 시간을 두고 자기 내부를 들여다보다 보면, 자기로부터 출발해 열정을 가지고 할 수 있는, ‘원석’을 발견할 수 있다. 자기만의 길은 오로지 자기한테만 있

기 때문이다.

고대 그리스 철학자 소크라테스는 "너 자신을 알라"고 했다. 소크라테스가 한 말로 널리 알려졌지만, 고대 그리스 도시 델포이의 아폴론 신전 입구에 새겨져 있어 당시 많은 사람들이 자신을 돌아보게 만들었던 말이기도 하다. 2,500여 년 전 소크라테스의 "너 자신을 알라"는 말은 아직 유효하다. 타인에게 비난을 듣고 외부의 평가 기준에 두려움을 가지고 자신이 하려는 일을 서둘러 멈춰버린다면, 그 안의 원석은 다듬어지지 못한 채 존재를 드러낼 수 없다. 그건 인생에서 잃어서는 안 될 '나'의 한 부분을 상실하는 순간이 된다. 자신을 안다는 건 자기가 무엇을 하고 싶은지를 아는 것이다.

김달진미술자료박물관 관장실에는 매일매일 새로운 자료가 도착한다. 신문 14종, 미술 신간 도서, 도록, 새로 입수한 자료 등이 그것이다. 물론 직원들이 있지만, 도착하는 자료를 정리하기에도 항상 시간과 손이 모자라는 형편이다. 또한 김달진은 체질상 자료를 직접 다 확인해야 한다. 《서울아트가이드》편집자로서 해야 할 일도 산적해 있다.

이런 상황에서도 박물관 문을 닫은 후 그는 관장실에서 매일 늦게까지 유튜브 영상 작업을 한다. 항상 지지해주는 아내도 남편의 건강이 염려스러워 영상을 편집하는 김달진을 달가워하지 않는다. 그런데도 김달진은 왜 유튜브 작업을 이렇게 무리를 하면서까지 계속하는 것일까? 유튜브가 지금 그리고 앞으로 우리 사회에 어떤 역할을 할지 잘 알기 때문이다.

유튜브로 준비하는 포노 사피엔스의 미래

> 지금은 새로운 인류가 형성되는 시기다. 1990년대 중반에서 2010년 사이에 태어난, 날 때부터 디지털을 경험한 세대는 완전히 다른 종족이라고 해도 과언이 아니다. 그래서 "Z세대는 인터넷 이전의 세상을 경험해보지 못했다. 마케팅 기업인 인플루언스 센트럴의 조사에 따르면, Z세대가 처음 스마트폰을 소유한 시기는 평균 열 번째 생일 전후인 것으로 밝혀졌다."
>
> 로버트 킨슬, 마니 페이반, 《유튜브 레볼루션》, 337쪽

어린아이들은 어린이집에서도 짬짬이 유튜브를 시청한다. 유년기 아이들의 말랑말랑한 뇌에 유튜브가 각인되고 있다. 물론 SNS에 몰두하는 것을 탐탁지 않게 보는 기성세대가 아직도 많은 게 사실이다. 100년 전 영혼이 빠져나간다는 이유로 사진 찍은 것을 부정적으로 보았던 기성세대를 상기해 보라. 지금은 스마트폰을 가진 모든 사람이 사진가인 시대다. 이런 새로운 디지털 인류를 '스마트폰을 손에 쥔 신인류'라 해서 '포노 사피엔스'라고 한다.

"디지털 문명의 확산은 이미 명백합니다. 그렇다면 기업이 이러한 소비 환경에 맞춰 변화하는 것은 선택의 문제가 아니라 생존의 문제가 됩니다. 회사의 중요한 결정권을 행사하는 모든 사람이 새로운 디지털 문명의 옷을 입어야 하는 이유입니다. 나의 시각이 어느 문명에 맞춰져 있는지 아는 것부터가 변화의 출발점입니다. 혁신

전략을 수립하기 위해 모든 구성원이 맨 먼저 해야 할 일은 포노 사피엔스 시대의 문명을 표준 문명으로 인지하는 일입니다. 이 길은 어렵지만, 생존을 위해 꼭 가야 하는 길입니다."

최재붕, 《포노 사피엔스》, 178쪽

김달진은 1953년 종전 직전에 태어났다. 삶 자체가 한국 근대에서 현대까지를 담고 있다. 그래서일까, 그가 만드는 유튜브 영상에 대해 독립 큐레이터 현시원(1980~)은 "김달진 선생의 유튜브는 종이 매체, 라디오 매체, 유튜브가 동시에 공존하는 마치 구석기, 뗀석기, 신석기가 한꺼번에 느껴지는 듯한 신공을 보인다. 그는 종이 신문을 양팔로 들고 읽어주며 전시 소식과 부고 소식 모두를 똑같은 안정적인 톤으로 읽어준다"라고 짚었다. 또 미술계에서 몇십 년을 함께 지낸 한겨레신문 노형석(1968~) 기자는 김달진에게 '미술계의 메신저'라는 명칭을 추가해 주었다.

정보 나눔의 중요성을 일찍 간파한 김달진은 SNS를 이용한 전달 창구가 되어 '미술 기록의 가치와 즐거움'을 전문가들 뿐만 아니라 미술 애호가들과도 함께 나누고 있다. 그는 김달진이라는 이름으로 유튜브, 페이스북, 인스타그램, 카톡 단톡방 등 다양한 SNS 활동을 하고 있다. 이 중에서 쓸데없는 일을 한다는 소리를 들으면서도 유튜브에 가장 많은 시간을 할애하고 있다.

김달진, 한국 미술 아키비스트

오늘도 디지털 1차 사료를 만드는 유튜버

김달진의 본격적인 한국 근·현대미술 자료 수집은 고등학교 3학년 때 '한국 근대미술 60년전'을 보고 나서 시작되었다. 그전까지는 서양 미술자료를 주로 모았는데, 한국 미술로 방향을 바꾼 데는 한국 미술 자료 수집이 우리 사회에 더 도움이 될 거라는 믿음 때문이었다. 좋아서 하는 일이지만, 사회에도 도움이 되는 일을 하려는 마음에서 비롯되었다. 사회에 도움이 되어야 자신이 좋아서 하는 일을 지속할 힘도 생긴다는 사실을 김달진은 알고 있었다.

김달진은 미술계 뉴스나 행사를 자기만의 눈으로 남긴다. 김달진미술자료박물관에서 김달진이 하는 일은 크게 두 개 축으로 나눌 수 있다. 한 축은 우리나라 근·현대미술사에 관한 아카이브를 후세에 남기는 일이고, 다른 한 축은 미술 정보 전달자로서의 일이다. 미술 정보 전달자로서 김달진은 미술계, 문화재계 소식을 전하는 유튜버로 휴일이나 밤낮을 가리지 않고 맹렬히 활동하고 있다.

김달진은 한국 미술자료의 디지털화에 관심이 많다. 관장실에 있는 일명 'D폴더'에 디지털화 작업을 꾸준히 하고 있다. 국가 기관에서 예산을 들여 진행하는 디지털 아카이브 사업에도 관심이 많다. 우리가 문화 선진국이 되려면 미술의 토대에 해당하는 아카이브와 사료를 공공 영역에서 체계적으로 수집하고 관리해야 하기 때문이다. 그가 사례를 들어가며 이에 대한 관심과 개선점을 표명한 '한국 미술 디지털 아카이브 어떻게 진행되고 있나?'라는 글을 보자.

"자료 전산화는 만드는 일보다도 운영을 어떻게 해나가느냐가 중요하다. (중략) 그런 맥락에서 우리 미술인들이 현시점에서 관리하는 기록들을 잘 정제한다면 신뢰할 수 있는 데이터의 보고가 될 것이다. 다만, 이러한 일을 개인이나 개별 기관에서 하고 있지만, 아직 유기적으로 연결되지는 못하고 있다. 앞으로 펼쳐질 4차 산업혁명의 핵심은 데이터의 개방과 공유, 연계와 융합 속에서 이루어져야 한다. 이를 위해 다시 한 번 국립현대미술관의 '아카이브 시스템'이 민간 차원에서도 공유되기를 간절히 요구한다."

김달진 글, 윤진섭 · 윤범모 등 저, 《컬처 레터, 한국 미술에 바란다》, 132쪽

전시회 입장권 한 장만 찬찬히 살펴봐도 당시 유행한 디자인과 서체 폰트, 또 작가의 대표작을 볼 수 있다. 입장권 한 장이 이럴진대, 다른 자료의 가치는 언급할 필요조차 없다. 모든 자료는 어떻게 해석하느냐에 따라 가치가 달라진다. 해석을 기다리는 1차 사료는 그래서 더욱 중요한 가치를 품고 있다. 김달진은 자신이 학술적 가치를 생각하지 못한 채 수집한 자료들이 문득 새로운 해석에 힘입어 역사적 의미의 날개를 다는 것을 볼 때마다 새삼 1차 사료의 중요성을 실감했다고 한다.

김달진의 유튜브 영상은 종이 자료 못지않게 중요한 디지털 1차 사료다. 자극적인 내용이 없고 정보 전달 위주의 영상으로, 어떤 영상은 음질이 떨어져서 소리가 제대로 들리지 않는다. 하지만 훗날 디지털 신인류 중 누군가가 이 영상을 바탕으로 연구하고, 영상 자료의 음질을 개선해서 논고의 참고자료로 쓸 수도 있다. 김달진의 유튜브 방송은 지금 이곳을 넘어, 그때를 향하고 있다.

김달진, 한국 미술 아키비스트

그곳에 김달진이 있다

미술평론가 유홍준은 1995년 김달진이 출간한 《바로 보는 한국의 현대미술》에서 그의 작업에 관해 이렇게 말했다.

> "세상에는 많은 책이 출간되고 있다. 그러나 세월의 흐름 속에서 살아남는 책이란 몇 권 안 된다. 현대미술에 관한 한 어쭙잖은 나의 비평문은 잠시의 반짝임으로 그 생명이 끝나고 말건만, 김달진이 명확한 자료와 함께 제시한 증언들은 그 자체가 사료로서 영원히 살아남을 것 같다. 이 점을 생각하니 나의 삶이 대단히 소비적이며, 고달파 보이던 김달진의 작업과 글쓰기가 진짜 복되고 보람찬 것이라는 생각까지 든다."
>
> 김달진, 《바로 보는 한국의 현대미술》, 7쪽

김달진이 수집한 미술자료는 이제 한국 근·현대미술사에서 없어서는 안 될 유전자가 되었다. 유전자가 가진 모든 유전정보를 일컫는 말로 '게놈'이 있다. 게놈은 유전자보다 훨씬 포괄적인 유전자 정보다. 김달진은 유튜브를 통해서 한국 미술자료를 수집함과 동시에 공유하고 있다. 게놈 지도는 DNA로 암호화한 유전자의 총량을 뜻한다. 오랜 세월 동안 인간에 의해 형성된 문화는, 역사적으로 볼 때 가만히 멈추어 있지 않았다.

문화의 변화와 더불어 생기는 문제를 알아보려면 먼저 이전 세대들의 여정이 담긴 다양한 사례를 실마리로 알아보는 게 좋다. 과거에는

문화 사고방식이 지금과 크게 달랐는지 혹은 어떤 공통분모가 있었는지 말이다. 한 국가의 문화적 정체성은 집단의 기억으로 변하는 '혼종성'이 있기 때문이다. 디지털과 온라인 미디어는 앞으로 새로운 세대의 토양이다. 자본주의 사회에서 금전적으로 유익해 보이지 않는 그의 유튜버 활동은, 마치 생물체처럼 변화는 문화 정체성의 변화과정을 보여주는 디지털 시대의 1차 사료라 할 수 있다. 그런 점에서 볼 때, 정부에서 지원해 주어야 하는 프로젝트가 아닐까 싶다.

2021년 유튜브 방송 영상을 촬영하는 김달진 관장

김달진, 한국 미술 아키비스트

3. 소장품 속의 일제 강점기 미술

소장 도서 여섯 권으로 본 그때의 미술 이야기

김달진미술자료박물관이 2017년 발간한 《김달진미술자료박물관 아카이브》에는 주요 소장 단행본 62점 목록이 실렸다. 소장품 하나하나가 별처럼 빛나는 우리나라 근·현대미술의 기초 사료다. 모두가 새로운 담론을 만들어낼 수 있는 원재료로서 가치가 높다. 그중 구한말에서 6·25전쟁 이전까지 출간된 자료 여섯 점을 가려 집었다. 《조선아동화담》, 《도화임본》 3권과 4권(정정 보통학교 학도용), 《올드 코리아—고요한 아침의 나라》, 《월간 매신》, 《오지호·김주경 2인 화집》, 《빛이름(色名帖)》이 그것이다. 이들 자료는 언뜻 보면 서로 무관해 보이지만, 시대순으로 연결하면 하나의 별자리처럼 사연이 만들어진다. 조선의 문화를 일본인, 영국인, 한국의 시선으로 바라본 것들이다.

기산 김준근 그림에 붙인 이야기, 《조선아동화담》

1876년(고종13) 조선은 최초의 근대적 조약인 조일수호조규(강화도조약)를 체결하였다. 이로 인해 부산, 원산, 인천을 개항하였다. 이 도시들의 조계지에서 다음의 인용 내용처럼 일본인들이 자유롭게 무역을 할 수 있게 된 것이다.

"1891년에는 한반도 영토에 머물러 있는 일본인 거류민이 약 6,000명 가까이 된다."

이시이 겐도, 《조선아동화담》, 민속원, 김달진미술연구소 자료 제공, 24쪽

이 책은 2015년 민속원에서 김달진미술연구소 제공으로 영인본에 한글 번역을 추가하여 발행하였다. 1891년 이시이 겐도(1865~1943)가 쓰고, 일본 학령관이 발행한 《조선아동화담》은 조선 아이들을 그린 그림에 이야기를 붙여 만든 책이다. 조선 아이들을 그린 화가는 19세기 후반의 풍속화가 기산(箕山) 김준근(金俊根)이다. 글쓴이 이시이 겐도는 메이지에서 쇼와시대까지 재야에서 활동한 문화사가로, 원산에 거주하던 일본인 나이토 세이지의 도움으로 소책자 《조선아동화담》을 만들었다. 당시 조선에 거주하면서 상업에 종사하는 일본인들에게 조선의 지리와 풍속을 알리고자 한 책이다.

또한 김준근은 이 시대 풍속화를 해외에 알린 인물로, 그의 그림은 우리나라보다 외국에 더 많다. 그는 외국 선박 출입이 잦은 원산, 부산, 제물포 등 개항장에서 풍속화를 제작하여 서양인에게 판매하였다. 김준근의 생애와 이력을 기록한 자료는 거의 남아 있지 않지만, 한국은 물론 세계 20여 곳의 박물관에 그의 작품이 1,500점 정도 남아 있다.

1899년 발행된 《조선아동화담》. 2015년 민속원에서 영인본을 펴냈다.

이 책은 그림 옆에 해설을 붙인 그림 이야기라는 뜻의 '화담(畫談)' 형식을 취해 조선 풍속을 알 수 있도록 했다. 해설은 일본인 이시이 겐도가 달았는데, 서두에는 조선의 지리와 역사를 간략히 서술했다. 상업에 종사하는 일본인들이 조선에서 성취하고자 하는 일은 물건을 많이 파는 일이었을 테니, 일종의 조선인 조사 보고서라 할 수 있다. 하지만 이 책은 기본적으로 조선의 고대사를 왜곡된 관점에서 기술했다. 조선 아이의 신체는 불결해 보이고, 의복을 입고 벗음, 머리 모양, 아동 때 결혼하는 조혼풍습 등 단편적인 사항들을 중요하게 기술하였다.

> "본래 이 나라의 관례로는 아이가 태어나서 홀로 걷게 되면 그림과 같이 겨울날에는 허리에서 상부의 윗옷(이하 간단히 윗옷으로 기술함)만을 입히고, 여름날에는 벌거벗고 놀게 한다. (중략) 또 이 나라에서는 항상 목욕하지 않고, 여름날이 되면 바다 또는 강에 들어가 씻는다. 고로 겨울날에는 검고, 여름날에는 하얀 것이 또한 하나의 기이한 현상이라 하겠다. 실로 이 나라 아동의 모습, 일본의 돼지와 같은 악습(惡習)은 매우 유감스럽다."
>
> 같은 책,, 15쪽

식민지 담론의 목적은, 정복을 정당화하고 관리와 훈육의 체계를 확립하기 위해, 피식민자를 근본적 기원의 기준에서 퇴보한 유형의 민중으로 해석하는 것이다.

> 호미 바바, 《문화의 위치》, 153쪽

일본인들에게 조선 아이에 대한 부정적인 선입견을 심어 주려는 책
자라고 보아도 틀리지 않다. 이 책은 조선 화가의 그림에 왜곡된 이야
기를 입혀서 조선을 비하하고 있다. 급기야 1907년 일본 도쿄권업박
람회에서는 박람회장에 조선인 두 명을 동물 두 마리로 격하시켜서 전
시해 놓기까지 했다.

"박람회장에 조선 동물 두 마리가 있는데 아주 우습다."

《아사히 신문》, 1907. 6. 16-2013. EBS 역사채널 재인용

조선 총독부가 만든 《도화임본》 3권과 4권(정정 보통학교 학도용)

1910년 경술국치를 맞았지만, 경복궁은 그보다 십여 년 일찍 일본
에 점령당했다. 조선에서 1894년 동학농민혁명이 발발하자 일본군은
조선의 의사와 상관없이 군대를 출병했다. 조선 정부가 항의하고 군
대 철수를 요구해도 경복궁을 점령했다. 그리고 고종을 인질 삼아 친
일 내각을 구성한 뒤, 대원군이 집정하게 했다. 사실상 일본군의 조선
침략이었다.

기어코 조선을 병합한 일본은 1911년에 조선 지식인마저 제거하기
위해 105인 사건을 일으켰다. 초대 조선 총독 데라우치 마사타케의 암
살 미수 사건을 조작하여 검거한 독립운동가 600명 중 105인을 유죄
로 감옥에 가둔 사건이었다. 《도화임본》 3권과 4권(정정 보통학교 학
도용)은 1911년에 조선 총독부에서 만들었다. 조선 지식인을 제거함

김달진, 한국 미술 아키비스트

과 동시에 새로운 식민을 만들기 위한 교재라고 볼 수 있다.

1911년 펴낸 《도화임본》 3권

일제는 식수(植樹)하듯 식민사상을 주입하는 교재를 만들었는데, 그중에 이 책이 있다. 근대기에는 '미술'이라는 용어 대신 '서화(書畫)', '도화(圖畫)'를 사용했다. 일본 문부성 교과서를 조선 총독부에서 정정(訂正)해서 만들었다. '도화'는 그림 그리기이며, '임본(臨本)'은 그림본을 보면서 그대로 그리는 것을 말한다. 주전자, 모자, 지팡이, 참새 등을 보고 잘 그리면 된다. 시각이 절대적으로 중요한 미술 교육이었다. 그림을 그리기 위해 그대로 보고 베낄 그림의 본을 모아놓은 책이라 할 수 있다.

김달진미술자료박물관에서는 이밖에도 일제 강점기에 만든 교과서 33종을 소장하고 있다. 당시 교과서는 반공 포스터 그리기와 모형 항공기 제작, 기계 조작 등 실리적인 내용으로 구성하였다. 이는 전쟁 의식 고취나 황국신민 육성을 위한 교육이며, 기술 위주의 미술 교육으로 운영되었음을 의미한다.

엘리자베스 키스의 《올드 코리아-고요한 아침의 나라》

1920년대 초, 30대 초반의 서양 여성 화가가 한국을 두루 여행하며 풍물을 그렸다. 그녀가 바로 스코틀랜드 출신의 영국 화가 엘리자베스 키스(1887~1956)다. 엘리자베스는 언니 엘스펫 키스와 함께 다녔다. 이들은 3·1운동이 일어난 지 한 달이 넘지 않은 3월 28일 서울에 도착했다. 엘리자베스는 서울, 수원, 평양, 함흥, 원산, 금강산까지 다니며 한국 풍물을 스케치하고, 동경으로 돌아가 목판화로 제작했다. 엘리자베스는 당시 상황을 이렇게 적었다.

1949년 펴낸 영국화가 엘리자베스 키스의 《올드 코리아》

"수천 명에 달하는 한국의 애국자들이 감옥에 갇혀 고문을 당하고 있었고, 심지어 어린 학생들까지도 고초를 겪고 있었다. 그들은 폭력을 전혀 사용하지 않았고, 그저 줄지어 행진하면서 태극기를 휘두르며 '만세'를 외쳤을 뿐인데, 또 그런 심한 고통과 구속의 압제에 시달리고 있었다. 그 과정에서 일본인들은 많은 한국 사람을 죽였다. 하지만 한국인들은 얼굴에 그들의 생각이나 아픔을 전혀 내비치지 않았다. 내가 스케치한 어느 양갓집 부인은 감옥에 들어가서 모진 고문을 당했는데도 일본인에 대한 분노의 감정을 전혀 표시하

김달진, 한국 미술 아키비스트

지 않았다."

엘리자베스 키스, 엘스펫 키스 로버트슨 스콧, 《올드 코리아》, 25쪽

또 만행을 저지르는 일본인과 달리, 열린 마음을 가진 일본인도 있다는 사실을 언급했다.

> "나는 길을 가다가 한국 전통의상을 입은 사람 옷에 검은 잉크가 마구 뿌려져 있는 것을 보았다. 일본 경찰은 한국인의 민족성을 말살시키려고 흰옷 입은 한국인들에게 그런 만행을 저질렀다. 생각이 부족한 일본 사람들은 오랫동안 진행되어 온 자국 법회에서의 악질적인 선전 때문에 한국 사람들을 경멸하고 있었다. 하지만 일부 열린 마음을 가진 일본인들은 한국의 문화와 그 미술을 존경하고 심지어 숭배하고 있었다. 그뿐만 아니라 그들은 한국의 역사가 일본 역사보다 더 오래되었고, 또 한국이 일본에 문화를 전달했다는 사실을 잘 알고 있었다."

같은 책, 25쪽

특히 엘리자베스가 그린 생동감 있는 '연 날리는 아이들(1935)'은 조선의 풍습을 단편적으로 그린 《조선아동화담》의 연 날리는 아동들과 그 모습이 대비된다. 그녀는 1946년 영국에서 《올드 코리아-고요한 아침의 나라》를 출간한다. 이 책에는 언니 엘스펫의 방문기와 엘리자베스가 제작한 그림 39점을 설명문과 함께 수록하였다.

1934년 《매일신보》의 부록 잡지, 《월간 매신》 10월호

3·1운동이 일어나고 일제는 무단통치에서 문화통치로 정책을 바꾼다. 15년 세월이 흐른 1934년이 되면 식민 조선에도 문화의 꽃이 핀다. 일본 상황도 마찬가지였다.

당시 조선 미술계의 생생한 단면을 볼 수 있는 잡지를 김달진이 발견했다. 1934년 《월간 매신》 10월호다. 《월간 매신》은 조선 총독부 국문판 기관지인 《매일신보》의 부록 잡지다. 《매일신보》는 1904년 영국인 배델(1872~1909)이 창간한 《대한매일신보》를 일제가 사들여 1910년에 개명한 신문으로, 1934년 2월에 창간한 《월간 매신》은 생활 전반에 관한 정보를 다룬 대중잡지다.

김달진은 2019년 코베이 옥션에 출품된, 1934년 10월호 《월간 매신》의 오일영(1896~1960) 표지화에 끌려 책을 뒤적였다. '조선화단인(朝鮮畵壇人) 언파레트' 기사가 눈에 들어왔다. 이 기사는 우리 근대 미술사에서 중요한 화가 47명의 근황을 소개하였다. 모두가 그 시대 문화·예술계의 유명 인사였다. 그중 우리나라 최초의 서양화가 고희동과 여성 최초의 서양화가 나혜석에 관한 기사를 보자. 고희동이 모 씨를 상대로 그림값 청구 소송을 제기해 화제를 불러일으킨 모양새다. 그러면서 그가 조선 화단을 위해서 좋은 모습을 보여주었다고 적었다. 원문은 이렇다.

"某氏(모 씨)를 相對(상대)로 畵料請求訴訟(화료청구소송)을 提起 (제기)하여 '센세이션'을 일으키셨는데 가엽슨 畵壇(화단)을 爲(위)

하여 조흔 模本(모본)을 보혀 추싯도다. 偉大(위대)한 度量(도량)으로 類(유)달리 美術學校(미술학교)에 入學(입학)-日本에서-을 하는 中(중)에도 洋畵科(양화과)라. 꿈이 조와겟스나 朝鮮(조선)에 도라오니 寒心(한심)하다."

이 원문의 후반부는 '넓은 마음과 깊은 생각으로 보통 사람과는 다르게 일본에 있는 미술학교에 입학하여 서양화가가 될 꿈을 품었지만, 조선에 돌아오니 한심한 일이 되었다'는 뜻이다.

그리고 나혜석에 관해서는 "조선의 노라라고 할까. 여러 가지로 세간에 화제를 뿌리더니 김우영의 부인이 되어 세계여행을 하고 와서는"[원문은 다음과 같다. "朝鮮(조선)의 '노라'라고 할가 여러 가지로 巷間(항간)에 話題(화제)를 훗더리며 安東縣副領事婦人(안동현 부영사 부인)이 되었다가 世界遊覽外(세계유람외)지 하고 와서는"]라고 운운한다. 당시 화제의 중심에 있는 나혜석의 사생활을 다루었다.

1934년 10월호 《월간 매신》의 표지와 내지

보다시피 가십성 기사다. '화단인'을 대상으로 했을 뿐, 오늘날 연예인 사생활을 흥미 위주로 다룬 기사와 다를 바 없다. 오히려 그래서 근대에 살았던 한국 미술가들의 인간적인 면모를 엿볼 수 있다. 《월간 매신》 10월호의 전체적인 내용은 미술가들의 외국 유학이나 여행, 단체 활동, 공모전 입상, 작품 경향, 교직 및 직장, 신병 등이었다. 어느 잡지에 어떤 보석과도 같은 자료가 꼭 숨어 있을지 궁금해지는 순간이다.

우리나라의 첫 컬러 화집, 《오지호·김주경 2인 화집》

화가 오지호(1905~1982)와 김주경(1902~1981)은 이십 대 때 미술 그룹인 '녹향회(綠鄕會)'에서 함께 활동했다. 1928년 서울에서 조직한 녹향회는 동경미술학교 졸업생인 김주경이 발기 회원이었으며, 같은 학교를 졸업한 오지호 등이 1931년 회원으로 합류했다. 녹향회는 조선에서 서양화의 토대를 제대로 세우고 널리 보급하고자 하는 뜻이 있었다. 일제의 간섭으로 세 번째 전시회 계획 중 막을 내렸지만, 이들의 돈독한 우정은 지속되었다. 1935년 만주 여행을 함께 다녀왔는가 하면, 같은 학교 교사로 바통을 건네주기도 했다. 오지호는 1935년부터 10년간 개성 송도고등보통학교 교사로 재직했는데, 이는 김주경이 모교인 경성제일공립고등보통학교로 옮겨갈 때 후임으로 오지호를 추천했기 때문이다. 그리고 두 사람의 우정은 고급스러운 화집(畵集)으로 열매를 맺었다.

김달진, 한국 미술 아키비스트

우리 문화를 일제가 파괴하여 사라지는 듯했으나 종말이 오지는 않았다는 사실을 증명하듯, 이 둘은 한국 근·현대미술사에 깊이 각인되었다. 1938년 한성도서주식회사에서 펴낸 우리나라 최초의 원색 화보인 《오지호·김주경 2인 화집(吳之湖·金周經 二人 畫集)》이 그것이다. 자비로 제작한 이 화집은 일본 작가들도 감히 시도하기 어려운 화려한 원색 도판을 수록하여 큰 반향을 일으켰다.

가로 26.5센티미터, 세로 35.5센티미터, 두께 2센티미터 크기로, 표지는 금박으로 인쇄하고, 제목에는 한자 외에 영어가 아닌 프랑스어로도 병기했는데, 이는 당시 프랑스가 세계 미술의 중심지였고, 작가들이 꿈꾸던 미술의 이상향이었기 때문으로 보인다. 화집은 전체 120쪽(간지 포함) 분량으로, 한글판(국한문 혼용) 1,000부 외에 일본어판 200부를 더 제작했다. 왜 그랬을까. 당시에 화집을 한글로만 제작했다는 이유로 출판 금지 명령이 떨어졌고, 그래서 일본어판을 함께 제작한다는 조건으로 간신히 출판하였다고 한다.

1938년 펴낸 국내 최초 컬러 화집 《오지호·김주경 2인 화집》의 표지와 본문

《오지호·김주경 2인 화집》의 발간 의의에 관해, 오지호는 생전에 가진 인터뷰에서 이렇게 정리한 바 있다.

> "첫째는 2회 공모전까지 치르다 총독부의 방해로 막을 내린 녹향회의 정신을 잇는다는 뜻과 둘째는 반선전주의를 선포한 이래 추구한 민족 회화 소개가 그 발간의 핵심을 이뤘다. 셋째는 일제에 억눌린 당시, 일본 내에서도 찾아보기 힘든 딜럭스판 화집을 냄으로써 한국인의 우수성 내지 긍지를 찾아보자는 카타르시스적 요소도 있었다. 그러나 무엇보다도 중요한 사실은 정신적으로 일본화에 감염된 당시 사회에 우리 그림을 선보인다는 데 큰 뜻이 있었다."
>
> 홍지윤, 《오지호·김주경 2인 화집》 연구,
> 《한국근현대미술사학(제22집)》, 한국근현대미술사학회, 2011, 195쪽

이어서 홍지윤은 같은 글에서 이 화집의 미술사적 의의를 다음과 같이 꼽았다.

> "두 작가의 해방 이전 작품이 대부분 현존하지 않는 상황에서 이 화집은 이들의 초기 작품과 예술론, 나아가 1930년대 우리나라 서양화단의 면모를 실증적으로 보여준다는 점에서 우리 화단을 고찰하는 데 필수적인 자료라 할 수 있다."

오지호는 1948년부터 광주에 정착하여 조선대학교 미술과 교수로 후학을 가르쳤고, 김주경은 1947년 월북하여 평양미술학교 창설에 참

김달진, 한국 미술 아키비스트

여했다. 김달진미술자료박물관에서는 한글판과 일본어판을 모두 소장하고 있으며, 화집 케이스도 있다.

색이름을 통일한 책, 《빛이름(色名帖)》

우리는 1945년 8월 15일 광복되었다. 광복은 한자로 '빛 광(光)'자에 '회복할 복(復)'자를 쓴다. 빛을 다시 회복했다는 의미다. 그러나 빛을 다시 찾았다는 해방 공간은 기쁨도 아주 잠시, 미군정이 시작된 1945년 9월 8일 이후 극심한 좌우 대립으로 격렬하게 소용돌이쳤다.

그런 가운데 1947년 화가 이세득(1921~2001)가 색이름을 정리한 소책자 《빛이름(色名帖)》을 출간했다. 감수는 서양화가 구본웅(1906~1953)이 했다. 색상이란 빛을 전제로 했을 때만 존재할 수 있으므로, 빛이름을 뒤에 붙인 것으로 보인다. 책의 맨 앞장에는 "유오지정 육십기변(唯五之正 六十其變)"이라고 적혀 있다. 독립운동가이자 서예가인 위창 오세창이 쓴 것으로, '다섯 가지 색깔이 60가지 색깔로 변화한다'는 뜻이다. 오세창은 간송 전형필의 스승이며, 간송이라는 호를 지어준 장본인이기도 하다.

한자명으로 '색명첩'이라고 적은 이 책에는 지금은 사용하지 않는 연지빛, 율빛, 장빛, 울금색, 앵갈색, 모란빛, 자갈색, 재빛 같은 색을 포함 60가지 색깔을 국어, 한자, 영어, 일본어로 표기하였으며, 색에 해당하는 견본을 붙여 만든 희귀본이다. 김달진은 "60가지 색에 대한 탐색은 전통색에 대한 개념에서 출발한 것, 전통적인 색에 대한 개념

이 이 책의 저변을 이루고 있다는 것을 알 수 있다"라며, "문화적, 사상적 다양성이 혼재하던 해방 공간에서 동·서양의 사조들이 공존한 당시 미술계의 양상을 드러낸 중요한 자료"라고 평가했다.

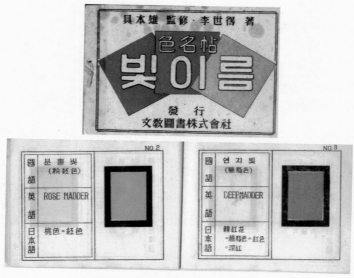

1947년 펴낸 《빛이름(色名帖)》의 표지와 내지

저자인 이세득은 서문에 "오늘날 흔히 쓰는 채색의 이름이 아직 우리말로 되지 못한 것이 많고, 또 있기는 하나 통일되지 못한 것이 있으므로 이를 정리 통일"하고자 했다고 밝혔다. 아울러 "이 방면의 책이 전무한 현시점에서 미력하나마 우리말에 대한 자극이 되고, 색에 관한 연구에 조금이라도 도움이 되기를 바란다"라고 썼다. 해방 공간에서 지식인들이 각자의 분야에서 잃어버린 우리 것을 찾고 싶어 했던 심정 또한 《빛이름(色名帖)》을 통해서 엿볼 수 있다.

우리말로 된 색이름을 기록한 《빛이름(色名帖)》은 왜 의미 있는 것일까? 그것은 일제가 우리말을 사용하지 못 하게 한 데서 찾을 수 있다. 조선인이라는 존재를 없애려고 했기 때문이다. 독일의 철학자 마르틴 하이데거(1886~1979)는 '언어는 존재의 집'이라고 했다. 우리가 사용하는 언어가 우리 존재의 현주소이기 때문이다.

자료를 영원히 살리는 길

《조선아동화담》, 《도화임본》 3권과 4권(정정 보통학교 학도용), 《올드 코리아-고요한 아침의 나라》, 《월간 매신(1934. 10)》, 《오지호·김주경 2인 화집》, 《빛이름(色名帖)》 외에도 김달진미술자료박물관이 소장한 모든 자료는 저마다의 색깔로 빛나고 있다. 만약 다른 자료들을 골라 새롭게 연결한다면 새로운 별자리가 만들어질 것이다.

별자리 이름이 그리스 로마 신화에서 나온 이유는 문화 헤게모니를 가진 서구인들이 그 이름을 만들고, 명문화했기 때문이다. 해방둥이가 팔순이 되어 가는 지금, 우리는 문화적 콤플렉스에서 벗어날 시공간에 서 있다. 한국 미술자료들을 골동품처럼 진열장에 모셔두고, 멀찍이 바라보기보다는 끊임없이 만지작거려 그 자료들이 자신의 감정을 말하게 하자. 이 책을 쓰는 동안 관심 있게 봐서 그런지, 김달진미술자료박물관 자료들이 그런 기회를 기다리는 것만 같다. 김달진 관장이 수집한 자료들로 다양한 사연을 만들어 공유하고, 문서로 정리한 후 기록적 체취를 입혀 새로운 가치로 거듭나길 기원해 본다.

연보

· 1955년(1세) 충북 옥천군 이원면에서 농사짓는 부모의 5남 1녀 중 막내로 태어남.(실제 태어난 해는 1953년 6월 7일)
· 1962년(8세) 대성초등학교 2학년 때, 큰 영향을 끼친 박해용 선생 부임.
· 1964년(10세) 초등학교 4학년. 개심리 저수지에서 누나와 영화 '모정의 뱃길'을 보고 왔을 때, 어머니가 강변 자갈밭에서 일하다 쓰러져 며칠 후 돌아가심.
· 1967년(13세) 중학교 1학년 때부터 대전에 사는 셋째 형 집에서 거주. 대전 충남중학교 교지 《신흥》에 3년간 글을 실음. 담뱃갑, 껌 상표, 우표 수집.
· 1970년(16세) 고등학교 1학년 때부터 서울로 이사한 셋째 형 집에서 거주 시작. 서울 한영고등학교 야간부에 다니면서 오전에 국립도서관에서 자료를 보고, 청계천 헌책방 등에서 미술자료를 수집.
· 1972년(18세) 고등학교 3학년 때, 《서양미술전집》 10권을 완성. 많은 미술 전문가에게 연락을 시도. 경복궁에서 '한국 근대미술 60년전(6.27~7.26)'을 관람. 그때 한국 근대미술 자료 수집을 결심.
· 1973년(19세) 12월부터 1975년 9월까지 한진화물 포항지점 근무.
· 1975년(21세) 10월부터 1976년 6월까지 켄터키하우스에 근무.
· 1976년(22세) 7월부터 1977년 10월 말까지 방위로 근무.
· 1977년(23세) 한국 미술가 인명록을 작성하기 시작.
· 1978년(24세) 1월부터 형님 사업체 '성일무역'과 월간 《전시계》 근무. '근대 작고 미술가 인명록' 기고. 3월 홍익대 박물관장 이경성을 만나서 수집·정리한 미

김달진, 한국 미술 아키비스트

술자료를 보여주고 격려를 받음.

- 1980년(26세) 7월 30일 전두환 정권의 언론 통폐합 조치로 《전시계》 폐간됨.
- 1981년(27세) 1월 30일 좌판 김 장사 시작. 3월 9일에 '동인분식' 개업. 다시 청주의 누나 레스토랑 카운터에서 일함. 9월 1일 이경성 국립현대미술관장 선임 기사를 보고 취업 부탁. 9월 23일부터 국립현대미술관 자료실에 임시직으로 출근.
- 1982년(28세) 1월 6일 박해용 선생이 국립현대미술관 방문. 12월 20일 《전시계》 동료 최명자와 결혼.
- 1984년(30세) 딸 영나 태어남.
- 1985년(31세) 성균관대학교 한국사서교육원 수료. 《선미술》 1985년 겨울호에 '관람객은 속고 있다'를 기고하여 큰 반향을 일으킴.
- 1987년(33세) 아들 정현 태어남.
- 1989년(35세) 석남문화재단 장학금으로 서울산업대학교 금속공예과 입학.
- 1993년(39세) 서울산업대학교 금속공예과 졸업. 한국 근대미술사학회 창립 회원.
- 1994년(40세) 석남미술문화재단 장학금으로 중앙대학교 예술대학원 문화예술학과 입학.
- 1995년(41세) 저서 《바로 보는 한국의 현대미술》(도서출판 발언) 발간.
- 1996년(42세) 국립현대미술관 퇴직. 가나미술문화연구소 자료실장으로 근무. '월간 미술대상' 특별 부문 장려상 받음.
- 1999년(45세) 중앙대학교 예술대학원 문화예술학과 졸업. 《국내 미술자료 실태와 관리 개선 방안 연구》 논문으로 석사학위 받음. 정보통신정책연구원에서 '한국 신지식인'에 선정됨.
- 2001년(47세) 3월 프랑스 파리 가나화랑이 운영하는 씨떼데자르에 머물며 5개국(프랑스, 영국, 네덜란드, 독일, 이탈리아) 12개 도시 36개 박물관과 미술관 방문. 가나아트센터 퇴사. '김달진미술연구소' 종로구 평창동에 개소.
- 2002년(48세) 월간 《서울아트가이드》 창간. 미술 정보 포털 '달진닷컴(daljin.)'

오픈.

· 2004년(50세) '인물미술사학회' 창립 회원으로 활동. '일본아트도큐멘테이션연구회' 창립 15주년 기념 행사로 일본 고베 효고현립미술관에서 열린 제3회 아트도큐멘테이션 연구 포럼의 '동아시아에서의 미술 문화재 정보의 네크워크화를 생각한다'에 한국 발제자로 참가.

· 2005년(51세) 김달진 아트투어 시작.(2009년까지 6차 해외 여행). 공저로 《미술전시 기획자들의 12가지 이야기》(한길아트) 출간. 미술 잡지(7종), 미술학회지(20종), 폐간 미술 잡지(15종) DB 구축. 석남미술문화재단 이사로 선임.(2005~2007년)

· 2006년(52세) 《서울아트가이드》에 '미술계 인명록' 30회(2006~2009) 연재.

· 2007년(53세) 김달진미술연구소 통의동 이전. 미술자료실 개방. 한국문화예술위원회 지원으로 '2006 시각예술인의 실태 조사 및 분석' 책임 연구.

· 2008년(54세) 10월, 서울 종로구 통의동 소재의 60평 지하실에 '김달진미술자료박물관' 마련. 서울시 2종 전문 박물관 등록(제81호). 우리 근·현대화가 260여 명의 자료 모음 파일 소장품으로 개관. 박물관 개관전으로 '미술 정기간행물 1921-2008 (2008. 10. 22 ~ 2009. 1. 31)'전 진행.

· 2009년(55세) 김달진미술자료박물관 후원회 창립 총회. 김달진미술자료박물관과 김달진미술연구소 창성동으로 이전. 제1회 아트북페스티벌 개최. (사)한국미술협회 주관 '올해의 미술상' 미술문화공로상 수상. '한국 미술사+화가의 초상'전 진행.

· 2010년(56세) 《서울아트가이드》 통권 100호 기념 행사. 문화체육관광부 예술전용 공간 지원 사업에 선정되어 김달진미술자료박물관을 마포구 창전동으로 이전. '한국미술정보센터' 개관. 문화체육관광부 지원으로 시작한 지 31년 만에 《대한민국 미술인 인명록1》 발간. 제42회 대한민국문화예술상 미술 부문 대통령상 수상. '해방 전후 비평과 책'전 진행.

· 2011년(57세) '한국큐레이터협회' 부회장(2011~2013)으로 활동. 한국데이터베이스진흥원 지원으로 '2011년도 미술 분야 만료 저작물 발굴 조사' 수행. '한국 현대미술의 해외 진출-전개와 위상'전, '이 작가를 추천한다. 31'전, '한국

김달진, 한국 미술 아키비스트

근·현대미술 교육자료'전 진행.

- 2012년(58세) 7월부터 '한국아트아카이브협회' 준비 모임으로 포럼을 운영. 《서울아트가이드》 창간 10주년 '2000년 이후 한국 미술 현장 진단' 설문 조사. '아름다운 작품, 아름다운 인연'전(김달진미술자료박물관 후원회 주관)과 '외국 미술품 국내 전시 60년: 1950~2011'전 진행.

- 2013년(59세) 2013년 11월 동숭동 예술가의 집에서 한국아트아카이브협회 창립식 개최. 초대 회장으로 활동. 중학교 2학년 도덕 교과서(금성출판사) '직업 속 가치 탐구' 코너 중 '자신의 취미를 직업으로 만들다-김달진'에 아키비스트란 직업으로 소개됨. 문화체육관광부 지원으로 《한국 미술단체 자료집 1945-99》 발간. '한국 미술단체 100년'전 진행.

- 2014년(60세) 제27회 한국미술저작출판상(김세중기념사업회) 수상. 문화체육관광부 지원으로 《한국 미술전시 자료집I 1945-1969》 발간. 국립현대미술관에 미술자료 20,000점 기증. 국립현대미술관 인명 조사 연구 수행. '한국 근현대미술 교과서'전과 '한국 미술 공모전의 역사'전 진행.

- 2015년(61세) 김달진미술자료박물관 홍지동 사옥으로 이전, 개관. '한국 미술 전시 공간의 역사'전과 '박돈 작품 & 아카이브'전 진행.

- 2016년(62세) 종로구 사립박물관협의회 회장(2016~2018)으로 활동. 한국외국어대학교 대학원 겸임교수·강사(2016~2021)로 활동. 2016년부터 전국 박물관 소장품 DB화 사업 수행. 제7회 홍진기 창조인상 문화예술 부문 수상. '한국 추상미술의 역사'전과 '작가가 걸어온 길-화가와 아카이브'전 진행.

- 2017년(63세) 문화체육관광부 2급 정학예사 취득. 《김달진미술자료박물관 아카이브》 발간. '20세기 한국화의 역사'전 진행.

- 2018년(64세) 한국사립박물관협회 이사(2018~2000)로 활동. 한국박물관협회 주관 2018 한국 박물관 미술관 우수활동상 출판물 부문 수상. 예술경영지원센터 지원 《미술인 인명사전》 발간. 유튜브 활동 시작. '한국 미술평론의 역사'전과 '김달진미술자료박물관 아카이브 10년'전 진행.

- 2019년(65세) 한국박물관협회 감사(2019.1~2020.12)로 활동. 한국박물관협회 홍보위원회 위원장(2019.7~2021.7)으로 활동. '반추상: 1999~2004 작고

미술인'전과 '한국 미술 잡지의 역사'전 진행.

- 2020년(66세) 《중앙일보》 미술 DB 제작과 공급 사업 수행. '남겨진 미술, 쓰여질 포스터'전과 '나에게로 떠나는 여행: 외국 연구자의 한국 미술 연구'전 진행.

- 2021년(67세) 예술경영지원센터 지원으로 《한국 미술전시 자료집 VI 2005-2009》 발간. 예술경영지원센터 지원으로 '디지털아카이브 시스템 데이터 연계 및 용어 정리' 수행. 울산시립미술관 '울산 미술사 기초자료 조사 및 연구' 수행. 전남도립미술관의 '2021 전남 미술 학술 연구' 수행. '아트 오브 도플갱어 윤진섭'전, '기지개 켜다: 신 소장품 2015-2021'전, '다시 내딛다: 2005-2009 작고 미술인'전 진행.

- 2022년(68세) 한국박물관협회 '길 위의 인문학' 사업 수행. 한국박물관협회 '사립 박물관 미술관 온라인 콘텐츠 제작지원' 사업으로, 웹드라마 '선인장이 자라는 박물관' 제작 및 온라인 공개. 박물관 학예사와 취업 준비생의 일상 속 만남과 작품 해석에 대한 의미 등을 주 내용으로 총 8화 업로드. 천안시립미술관의 '천안시립미술관 기초자료 조사 연구'수행. '한국-독일 미술 교류사: 어두운 밤과 차가운 바람을 가르다'전 진행.

- 2023년(69세) 한국박물관협회 박물관·미술관 발전 유공 대통령 표창 수상. 전남도립미술관 '2023 전남 미술 학술 연구' 수행. 'D폴더: 한국 근현대 미술가들의 아카이브와 작품'전, '두런두런 꿀비와 풍속 이야기'전, '한국 전위미술사: 영원한 탈주를 꿈꾸다', 웹드라마 '컬러업' 제작 진행.

참고자료

【도서】

· 국립중앙도서관, 《오늘의 도서관》 VOL. 253, '수집', 2017

· 국립현대미술관, 《소장품 목록 제1편, 1983

· 국립현대미술관, 《MMCA 연구 프로젝트 심포지엄: 미술관은 무엇을 수집하는
 가》, 2018

· 권보드레·김성환·김원·천정환·황병주, 《1970, 박정희 모더니즘》, 천년의 상상,
 2015

· 김겸, 《시간을 복원하는 남자》, 문학동네, 2018

· 충남중학교, 《신흥》 제13호, 1970

· 김달진, 《바로 보는 한국의 현대미술》, 발언, 1995

· 김달진(기획), 《김달진미술자료박물관 아카이브》, 김달진미술자료박물관, 2018

· 김달진미술자료박물관, 《아름다운 시작-김달진미술자료박물관》, 2008

· 김세종, 《컬렉션의 맛》, 아트북스, 2018

· 김정운, 《에디톨로지》, 21세기북스, 2014

· 니콜러스A. 존, 《공유시대》, 한울아카데미, 2019

· 데이비드 볼리어, 《공유인으로 사고하라》, 갈무리, 2015

· 렌조 로소, 《바보가 되라》, 흐름출판, 2013

· 로버트 킨슬·마니 페이반, 《유튜브 레볼루션》, 더퀘스트, 2018

· 마르셀 파케, 《르네 마그리트》, 마로니에북스, 2008

· 《월간 매신》, 매일신보, 1934. 10

· 이시이 겐도, 《조선아동화담》, 민속원, 2015

· 발터 벤야민, 《발터 벤야민, 사진에 대하여》, 위즈덤하우스, 2018

· 설혜심, 《소비의 역사》, 휴머니스트, 2023
· 앙드레 말로, 《상상의 박물관》, 동문선, 2004
· 애덤 그랜트, 《오리지널스》, 한국경제신문사, 2016
· 엘리자베스 키스, 엘스펫 키스. 로버트슨 스콧, 《영국화가 엘리자베스 키스의
 올드 코리아》, 책과 함께, 2020
· 야나기 무네요시, 《수집 이야기》, 도서출판 산처럼, 2008
· 오가와 다카오, 《블루노트 컬렉터를 위한 지침》, 고트, 2021
· 오지호·김주경, 《오지호·김주경 2인 화집》, 한성도서주식회사, 1938
· 윤진섭·윤범모 등, 《컬쳐 레터, 한국 미술에 바란다》, 아트인포스트, 2020
· 제임스 클리어, 《아주 작은 습관의 힘》, 비즈니스북스, 2019
· 최재붕, 《포노 사피엔스》, 쌤앤파커스, 2019
· 한나 아렌트, 《발터 벤야민 : 1892-1940》, 필로소픽, 2020
· 호미 바바, 《문화의 위치》, 소명출판, 2012
· 한국근현대미술사학회, 《한국근현대미술사학》 제22집, 한국근현대미술사학회,
 2011
· 홍지윤, 《오지호·김주경 2인 화집》 연구, 《한국근현대미술사학》 제22집, 한국근
 현대미술사학회, 2011, 195쪽 재인용

【신문】
· 〈아사히신문〉, 1907. 6. 16, EBS 역사 채널 재인용, 2013
· 〈동아일보〉, 1977. 11. 2
· 〈조선일보〉, 1979. 2. 20
· 〈중앙일보〉, 1994. 1. 24
· 〈세계일보〉, 2005. 5. 24
· 〈조선일보〉, 2007. 2. 5
· 〈중앙일보〉, 2008. 10. 23
· 〈오마이뉴스〉, 2019. 12. 11

새로운 가치 창조, 수집에서 공유로

김달진, 한국 미술 아키비스트

초판 1쇄 인쇄일 2024년 2월 25일
초판 1쇄 발행일 2024년 3월 4일

지은이 | 김재희
펴낸이 | 김진성
펴낸곳 | 벗나래

편 집 | 오정환, 김연우
디자인 | 이은하
관 리 | 정보해

출판등록 | 2005년 2월 21일 제2016-000007
주 소 | 경기도 수원시 장안구 팔달로237번길 37, 303호(영화동)
대표전화 | 02) 323-4421
팩 스 | 02) 323-7753
홈페이지 | www.heute.co.kr
전자우편 | kjs9653@hotmail.com

값 17,000원
ISBN 978-89-97763-56-6 (03600)